미술, 어떻게 읽을까

국립중앙도서관 출판예정도서목록(CIP)

미술, 어떻게 읽을까 / 지은이: 곽동준. — 대전 : 지혜 :
애지, 2018
 p. ; cm

권말부록: 신경숙과 작품 토론
ISBN 979-11-5728-269-2 93600 : ₩15000

미술(예술)[美術]
수필[隨筆]

650.4-KDC6
750.2-DDC23 CIP2018006994

미술, 어떻게 읽을까

발 행 • 2018년 3월 10일
지 은 이 • 곽동준
펴 낸 이 • 반송림
편집디자인 • 김지호
펴 낸 곳 • 도서출판 지혜, 계간시전문지 애지
기획위원 • 반경환 이형권 황정산
주 소 • 34624 대전광역시 동구 선화로 203-1. 2층 도서출판 지혜 (삼성동)
전 화 • 042-625-1140
팩 스 • 042-627-1140

전자우편 • ejisarang@hanmail.net
애지카페 • cafe.daum.net/ejiliterature

ISBN : 979-11-5728-269-2 93600
값 15,000원

미술, 어떻게 읽을까

곽동준

지혜

서 문

　내가 미술에 대한 관심을 가지게 된 것은 상당히 오래된다. 1986년 프랑스 유학을 시작하고 바로크 문학을 전공하면서 문학과 미술이 서로 밀접한 장르들이며, 따라서 두 장르를 소통하고 융합하려는 시도가 오랜 역사에 토대를 두고 있다는 것을 알면서부터다. 특히 바로크를 공부하면서 문학과 미술(회화) 뿐 아니라 조각, 건축, 음악, 철학, 영화, 디자인 등이 연관되면서 열정적으로 관심을 가지게 되었다. 이러한 열정의 결과물은 문학과 미술을 융합하는 관련 논문들, 미술 서적 번역, 문학과 미술에 대한 수많은 인문학 강의 등으로 나타났다. 이러한 나의 활동을 눈여겨보았던 동보서적 측으로부터 미술 서적을 대중적으로 읽기 쉽게 접근할 수 있는 원고를 써 달라는 청탁을 받았

다. 나는 서점으로 달려가서 매달 한 권씩의 미술책을 오랜 검토를 하고 난 후 선택을 해서 그 책을 읽고 책의 핵심을 어떻게 전달할 것인가를 고민하면서 아주 쉬운 필체로 대중 독자에게 전달하기 시작했다. 매달 내가 선택한 미술책이 서점의 가장 눈에 띄는 장소에 전시될 정도로 독자의 관심을 불러일으켰던 글을 썼다는 게 좋은 기억으로 남아 있다. 나는 매달 "이 달의 미술책"을 신중하게 선택했으며 모두 스물여덟권의 미술책을 읽으면서 독자와 대화하는 심정으로 글을 써 나갔다. 그 때의 열정을 담은 글을 모아 책으로 출판하는 기회를 가지고자 한다.

『미술, 어떻게 읽을까』는 모두 스물여덟권의 미술책을 읽고 내 나름대로 느낀 것을 쓴 글이다. 우선 원고 분량이 정해져 있어서 내용은 그다지 길지 않다. 짧은 호흡으로 읽을 수 있는 글들이다. 특히 독자의 관심을 끌 수 있는 미술서적을 선택했던 만큼 그 내용도 대중적인 것에 초점을 맞추었다. 책 한 권의 내용을 길게 요약하거나 글을 쓰는 사람의 감상이 지나치게 드러남으로써 나타날 수 있는 지루함을 해소하려고 애썼다. 특히 이 책에서는 유명한 화가들, 예를 들면 레오나르도 다 빈치나 반 고흐, 로댕, 세잔 등을 다룬 글도 있지만, 그 당시 다소 생소한 화가들인 고야, 로트렉, 클림트, 프리다 칼로 등도 글을 통해 소개하기도 했다. 또한 대체로 서양 미술에 대한 글이 주를

이루지만 중국 미술이나 이집트 미술 등 동서 미술을 이해하기 위한 글도 놓치지 않았다. 화가에 대한 글에 한정하지 않고, 특히 화가의 작품을 어떻게 이해하고 감상할 것인지에 더 의미를 두고 쓰려고 했으며, 르네상스, 바로크, 고전주의, 낭만주의 등 미술의 사조에 대한 글도 소홀하지 않았다. 『그림 속의 그림』, 『몬드리안이 조선의 보자기를 본다면』, 『예술가와 돈』, 『예술과 패트런』, 『팜므 파탈』 등에서 화가와 작품을 둘러싼, 독자들이 여태 알지 못했던 새롭고 신선한 글을 찾아볼 수 있을 것이다. 이 글을 구성하고 있는 스물여덟권의 미술책은 이른바 '미술'에 대한 종합적인 이해에 접근할 수 있는 기회를 제시할 수 있다고 생각한다. 독자는 스물여덟권의 미술책을 마음먹고 한 권한 권 읽어보면 좋겠지만 우선 스물여덟권의 미술책에 대한 짧고 재미있는 글을 먼저 읽어봄으로써 미술에 대한 행복한 생각에 빠질 수 있을 것으로 확신한다.

나는 여기에 스물아홉 번째 책을 추가하려고 한다. 이 책은 『프랑스 바로크의 찬란한 역사, *Histoire et splendeurs du baroque en France*』 중 일부인 『프랑스 바로크의 명암』이라는 제목을 붙여 내가 직접 번역한 것이다. 오래 전부터 프랑스는 바로크 콤플렉스가 있었다. 프랑스에서 루이 14세의 위대한 고전주의 세기를 고집하려고 한 역사 말이다. 로마에서 시

작한 바로크가 전 유럽에 확산되어 유럽의 보편적인 양식이 되었음에도 불구하고 프랑스만은 고전주의를 금과옥조처럼 여긴 시절이 있었다. 그러나 16세기 말부터 시작된 바로크 양식이 프랑스에서 거의 언급되지 않다가 19세기 중엽이 되어서야 그 존재가 속속 드러나면서 오늘날 활발한 연구가 이어지고 있다. 바로 이 책은 바로크 미술의 역사와 그 화려했던 양식이 프랑스 전역에 걸쳐 찬란하게 발전했다는 증거를 보여주고 있다. 궁극적으로 이 책의 번역은 나에게 주어진 또 하나의 의무로 남게 되었다. 이 글에서 프랑스뿐 만 아니라, 전 유럽에 걸친 바로크 미술을 눈여겨보기를 바란다. 알게 모르게 바로크 미술이 우리에게 끼친 영향은 대단히 크다. 오늘날 우리가 사는 시대를 제2의 바로크 시대라고 할 수 있을 것이다.

　마지막으로, 내가 1990년대 말 소설가 신경숙과 그의 작품 『기차는 7시에 떠나네』를 두고 독자들 앞에서 토론을 한 적이 있다. 내가 신경숙과 벌인 토론은 이 작품에 한정되지 않는다. 그의 베스트셀러였던 『외딴 방』을 두고도 토론을 했다. 그 당시에 김진명(『무궁화 꽃이 피었습니다』), 최영미(『서른, 잔치는 끝났다』), 은희경(『새의 선물』), 공지영(『고등어』) 등과 토론한 내용들은 이미 『삶의 괴로움과 책 읽기의 즐거움』(오늘의 문예비평 엮음, 영광북, 1999)이라는 제목으로 출판되어 나왔다. 『기차는 7시에 떠나네』를 둘

러싼 그와의 토론은 계간 문예비평지 『게릴라』(편집, 발행인 이윤택) 1999년 여름 호에 게재되었지만, 이 계간지가 이미 폐간되는 바람에 많은 독자들에게 다시 읽어볼 수 있는 기회가 될 것이다. 미술은 아니지만, 한 권의 책을 '어떻게 읽고 토론할 것인가'라는 방법론을 고민하면서 독자들에게 참고가 되도록 삽입했음을 양해해 주시기 바란다.

2017년 12월
곽동준

차례

첫 번째 책『고전주의와 바로크』

피에르 카반느 지음/ 정숙현 옮김/ 생각의 나무

『고전주의와 바로크』는 프랑스 라루스 출판사가 편찬한『중세 미술』,『르네상스』에 이은 시리즈 중 한 권이다. 라루스는 프랑스에서 백과사전을 전문적으로 출판해온 것으로 유명하다. 사실, 라루스(1817~1875)는 프랑스의 교육학자, 백과사전 편찬자로서 1852년 서점 출판사를 차려『19세기 세계 대백과 사전』을 내놓은 이후 프랑스 백과사전의 산실이 되었다. 프랑스는 백과사전의 나라라고 해도 지나치지 않을 정도다. 모든 종류의 지식과 정보를 백과사전에 담아내는 저력을 가지고 있다. 18세기

계몽시대에 이미 백과전서파의 활약을 알지 않는가. 거기에는 볼테르, 디드로, 루소, 몽테스키외, 달랑베르 등 계몽철학자들이 망라되어 있다. 이들의 백과사전의 지식 전파는 1789년 프랑스대혁명을 이끌어내는 도화선이 되었던 것이다. 그리고 그 당시 이러한 지식 전파는 오늘날 바로 인터넷의 무한한 정보 공유와 다름없다. 말하자면 백과사전은 세계에 근대 시민 민주주의를 이끌어온 동력인 셈이다. 라루스의 이러한 활약은 그 당시 고전주의, 즉 절대왕권에 저항한 백과전서파의 활동을 정당화하고, 이를 계승하는 역할을 한 것으로 여겨진다. 물론 라루스와 그의 출판은 19세기에 시작되었지만 말이다. 프랑스에서 고전주의 붕괴는 자유, 평등을 이념으로 삼았던 프랑스 대혁명과 밀접한 관련이 있다.

루이 14세, 루이 15세의 프랑스 고전주의는 프랑스 대혁명 이후 그 이념을 계승한 낭만주의의 도래를 막을 수 없는 대세로 받아들여야 했기 때문이다. 따라서 고전주의(혹은 신고전주의라고도 한다. 이는 르네상스가 고대 그리스와 로마의 고전 정신의 부활이라는 차원에서 그 이후에 다시 나타나는 고전주의와 구별할 필요가 생겼기 때문이다)는 낭만주의에 자리를 내어준 예술사조로 평가되고 있는 것이다. 그러나 여기서 우리는 서양 예술사에서 신고전주의와 프랑스 고전주의를 시기적으로 구분한다는 점을 주목해야 한다.

보통 고전주의라고 하면 18세기 후반(1600~1750년 바로크 시기 이후)에서 낭만주의가 등장하기 이전의 시기를 말한다. 그러나 프랑스 고전주의는 이미 16세기 후반 이후 중앙집권적 절대 왕권으로 변화하는 시기와 그 맥을 같이 한다. 고전주의의 절정은 바로 루이 14세 시대(1660~1715)다. 따라서 프랑스에 16세기 이후 고전주의의 싹이 터서 17세기 후반 절정기를 맞고 18세기 후반 프랑스대혁명 시기에 걸치는 광범위한 영역을 차지한다. 그러므로 고전주의는 프랑스 정치와 권력, 사회와 정신의 중대한 축으로 오랫동안 잠재했던 게 사실이다. 그만큼 프랑스는 르네상스 이후 고전주의의 이성과 합리라는 절대 화두에서 조금도 자유로울 수 없었다. 여기에서 바로크라는 문제가 제기된다.

서양 예술사에서 바로크는 17세기와 18세기 후반까지 광범위한 시기에 걸쳐 있다. 프랑스에서 이 시기는 고전주의와 거의 일치하는 시점이다. 그러면 프랑스에 바로크는 없는 것인가라는 의문이 생긴다. 프랑스에도 바로크는 존재했다. 바로크 문학이 있었고, 바로크 건축, 바로크 회화, 바로크 음악도 활발했다. 프랑스의 바로크 시기는 고전주의와 동시대라는 데 고민이 생긴다. 중앙집권 체제로 가는 혼란한 사회 변화 속에서 바로크와 고전주의는 치열하게 투쟁하면서 변증법적으로 발전했

다고 보는 게 정확하다.

　여기서 잠깐 프랑스에서 르네상스와 바로크의 진전 과정을 살펴보자. 프랑수아 1세의 찬란한 프랑스 르네상스는 16세기 후반 신구 종교전쟁의 혼란 속에서 바로크의 탄생을 보게 된다. 다시 앙리 4세의 등장으로 중앙집권체제가 안정을 찾는 듯했으나, 앙리 4세의 살해, 루이 13세의 갑작스러운 병사로 사회는 혼란에서 벗어나지 못하게 된다. 당시의 이러한 사회 혼란을 반영하는 것이 바로크다. 루이 14세에 와서야 정치, 사회, 문화의 안정된 발전 속에서 고전주의가 꽃핀다. 누가 뭐래도 프랑스 고전주의는 루이 14세 때 절정을 맞는다. 왕의 절대적 권력, 베르사유 궁의 거대한 체계, 아카데미 프랑세즈의 이성과 합리의 절대적 요구 등은 고전주의의 문법을 가로지르는 질서다. 그러면 이 시기에 바로크는 단절되는가. 아니다. 바로크는 프랑스 절대 왕권의 궁중에서 찬란하게 발전한다. 말하자면 바로크는 고전주의와 "정반대되는 것이거나 혹은 서로 대응되는 것처럼" 여겨지지만 이렇게 공존해 왔던 것이다. 프랑스가 안정된 시기에는 고전주의 이념이, 사회의 혼란과 변화의 시기에는 바로크가 그 틈새에 자리 잡고, 고전주의가 정착한 시기에도 바로크는 고전주의와 함께 공존 공생했다고 정리할 수 있을 것이다. "바로크 양식은 위대한 예술이 쇠퇴할 때마다 태어난다. 고전

적인 표현예술에서 요구사항들이 지나치게 많아졌을 때, 바로크 예술은 마치 하나의 자연적인 현상처럼 나타나게 된다"는 니체의 말은 바로 프랑스에 꼭 들어맞는다.

바로크라는 말의 어원은 포르투갈어의 바로코, 스페인어의 바루에코에서 유래하는데, 둘 다 "비틀어진 불규칙한 진주"를 의미한다. 진주가 어떤 보석인가? 정말 하나도 흠결 없고, 정확한 비례와 균형과 조화를 갖춘 보석이 아니던가. 그러니 "비틀어진" 진주라는 것은 보석으로서의 가치를 상실하고 그런 보석류를 경멸하는 조調로 말하기 위해 붙여진 이름임에 틀림없을 것이다. 따라서 바로크도 그러한 의미에서 출발한 것은 너무도 당연한 결과였다. 서양 예술사에서 바로크가 등장했지만, 그 개념이 규정되는 것은 바로크 등장이후 약 300년이 지나서였으니까 바로크는 그만큼 오랫동안 베일에 가려졌던 것이다. 하인리히 뵐플린, 에우제니오 도르스 등이 고전주의와 다른 그 "비틀어진" 예술을 주목했던 것이다.

바로크는 로마에서 시작되었다. 르네상스 이후 르네상스에 반발하는 마니에리스모의 "기이함과 세련미를 거친 후에 자연미와 진실로의 복귀로 대변되는" 바로크의 등장을 주목하게 된다. 바로 이 시기는 1517년 루터에 의한 종교개혁 이후 가톨릭이 종교개혁에 반동하는 반종교개혁 운동과 맞닿아 있다. 즉

바로크는 로마에서 가톨릭의 반종교개혁 운동의 예술이라고 해
도 과언이 아니다. 종교개혁 이후 가톨릭의 대반격이 반종교개
혁 운동이었다.

흔히 '다윗과 골리앗'의 주제는 골리앗이 바티칸의 권위를 위
협하는 프로테스탄트를 의미하고, 다윗은 가톨릭을 의미하는
데 쓰인다. 골리앗의 머리를 벤 다윗은 프로테스탄트의 공세

카라바조,
〈골리앗의 머리를 들고 있는 다윗〉
(1607-1609)

로마의 나보나 광장에 있는 보로미니의 아고네 성당과
베르니니의 피우미 분수(일명 4대강의 분수)가 서로 마
주 하고 있다.

를 누르고 승리한 가톨릭을 뜻한다. 그 당시 '다윗과 골리앗'이
바로크 조각과 회화의 테마로 자주 등장하는 이유다. 따라서
로마의 바로크는 바티칸의 교황의 권위를 높여주는 거대한 대
성당 건축과 조각, 대성당 내부의 천정화와 벽화와 관련이 깊
다. 교황들이 직접 성당 건축과 조각, 회화를 장려함으로써 이

는 가톨릭을 신성시하고 동시에 대중화하려는 요구에 부응해 주었기 때문이다.

오늘날 로마의 성 베드로 성당의 광장 건축과 조각, 내부의 교황의 제단 닫집(발다키노), 로마 시내 곳곳의 분수 등은 바로크 예술의 백미로 로마 바로크를 대표하는 베르니니(1598~1680)의 작품이다. 베르니니는 로마에 바로크를 완성한 인물이다. 그의 동업자이면서 경쟁자였던 보로미니(1599~1667)도 **빼놓을 수 없** 다. 로마 나보나 광장, 베르니니의 거대하고 대담한 4대 강의 분수와 그 분수 맞은편에 있는 보로미니의 작품인 산 아녜스 인 아고네 성당은 바로크를 놓고 둘이 한판 대결을 벌인 상징처럼 남아 있다. 로마의 바로크는 베르니니와 보로미니의 대결장과 도 같았다. 이 둘이 경쟁하면서 이루어 놓은 작품들은 일일이 열거하기가 부족할 정도다. 결국 이 대결의 승자는 단연 베르 니니다. 부와 명예와 권력을 누리고 82세로 장수한 베르니니에 비해 영원한 2인자 보로미니는 베르니니를 극복하지 못하고 결 국 자살하고 말았다. 그러나 우리에게 아쉬운 대목이 있다. 르 네상스 하면 우리는 다빈치, 미켈란젤로, 라파엘로를 쉽게 떠 올리면서도 바로크 하면 베르니니와 보로미니를 떠올리지 못 하는 것은 무지의 아이러니일까. 로마에 가면 르네상스보다 바 로크를 더 볼 일이 많기 때문이다.

두 번째 책 『그림속의 그림』

우홍 지음/ 서성 옮김/ 이산

　그림의 매체는 무엇인가? 서양화에서 일반적으로 캔버스가 그림의 매체가 된다. 그러나 전통 중국화에서 그림의 매체는 두루마리, 족자, 화첩, 부채, 병풍 등 다양하게 나타난다. 이 책에서 우리의 관심을 끄는 것은 단연 병풍이다. 그림을 매체와 표현이라는 이중구도로 이해할 때 병풍은 회화적 매체가 되고 병풍화는 회화적 표현이 된다.

　병풍이란 무엇인가? 병풍은 한 장의 판으로 되어있거나 여러 장의 판을 이어 붙인 형태로 바닥에 세워 놓음으로써 두 개

의 공간으로 분할한다. 병풍은 앞과 뒤라는 두 개의 영역이 있어서, 병풍의 뒤 영역은 관찰자의 시선을 차단하고, 병풍의 앞 영역은 관찰자의 시선을 집중시킨다. 병풍의 관찰자는 병풍 뒤의 영역이 궁금증과 호기심을 자극하게 하고, 병풍의 소유자는 병풍의 앞 영역만을 관찰자에게 제공함으로써 심리적 안정감과 은둔성을 보장받는다.

병풍화는 전통 중국화에서 회화적 표현으로 자주 등장한다. 즉, 병풍이라는 회화적 매체를 통해 병풍화 속에 또 다른 병풍화가 회화적 표현으로 나타난다. 그림 속의 그림이라는 이중적 메타 구조를 가진다. 그림 속의 그림의 예로 저자는 전통 중국화의 3대 거장, 구훙중의 「한시짜이의 밤 잔치」와 저우원쥐의 「병풍 속의 병풍」, 왕치한의 「서적 교감」을 분석한다.

구훙중이 그린 「한시짜이의 밤 잔치」(10세기)에서 밤 잔치에 등장하는 주인공은 한시짜이이다. 이 밤 잔치는 리위라고 하는 당나라의 통치자가 화가 구훙중을 통해 방탕한 신하 한시짜이의 밤의 연회를 그리도록 주문한 데서 연유했다. 말하자면, 호기심 많은 황제가 신화의 사생활을 그림을 통해 엿보고 있는 것이다. 「한시짜이의 밤 잔치」에는 산수화의 화풍이 그려진 병풍이 등장한다. 여기에는 여러 개의 병풍으로 나누어지고 연결되는 네 단락 안에서 구성된 일련의 에피소드가 펼쳐진다. 첫 번째

단락은 검은 관을 쓴 '밤 잔치'의 주인 한시짜이가 붉은 도포를 입은 손님과 판벽으로 둘러싼 상석에 앉아 있다. 방안에 많은 사람의 시선은 비파를 연주하는 여인에 집중되어 있고, 방안의 벽면은 대형 병풍으로 둘러싸여 있으며, 방 한가운데에는 낮은 탁자 위에 음식과 술을 담은 그릇들이 줄지어 있다. 둘째 단락은 손뼉에 맞춰 춤추는 여인, 비파를 어깨에 얹은 여인, 쟁반을 받쳐 든 여인의 장면과 많은 여인들로 둘러싸인 한시짜이의 침실 장면을 보여주고 있다. 세 번째 단락에서 옷을 풀어헤친 한시짜이는 음악을 연주하는 다섯 명의 여인들을 감상하고 있다. 네 번째 단락은 남자와 여자가 서로 어깨와 등을 잡는 등 육체적으로 접촉하고 있는 장면을 한시짜이가 지켜보고 있다. 이 그림은 첫 번째 단락에서 마지막 단락으로 옮겨가면서 가구가 없어지고, 인물들의 사이의 친밀도가 높아진다. 병풍은 방안의 영역을 막아주는 역할을 더 이상하지 못하고, 인물과 방안의 내밀한 모습을 보여주면서 밤 잔치의 에로티즘을 더 고조시킨다.

병풍 속의 병풍이란 모티프는 저우원쥐의 그림에서 가장 흥미로운 구성 중 하나로 등장한다. 저우원쥐의 「병풍 속의 병풍」에는 네 남자가 의자에 앉아 바둑을 두고 있고, 그 옆에는 시동 하나가 대기하고 있다. 주인인 듯한 높고 검은 관을 쓰고 있는 남자가 중앙에 자리 잡고 있다. 그런데 이 남자의 뒤에는 한 폭

짜리 대형 병풍이 있고 그 병풍 속에는 또 다른 그림이 그려져 있다. 이 병풍 속에는 바둑 두는 중심인물인 이 집의 주인인 듯한 남자가 응접실에서 침상에 기대어 휴식을 취하고 있고, 네 명의 여인이 자리를 정돈하고, 이불을 가져오고, 한 여인은 바둑 두는 옆에 서 있는 시동처럼 주인의 부름에 대기하고 있다. 그 인물들 뒤에는 산수화가 그려진 세 폭의 병풍이 또 서있다. 「병풍 속의 병풍」은 병풍을 중심으로 주인이 바둑을 두는 거실 장면과 그림 안의 그림에 그려진 내부의 침실 장면이 서로 대응하고 있다. 병풍은 거실에서 주인과 바둑을 두는 세 남자와 한 명의 시동, 침실에서 주인과 침상을 정리하는 세 여인과 한 명의 시녀로 각각 대응하면서 두 공간을 분할하는 역할을 한다.

저우원쥐의 「병풍 속의 병풍」에서 병풍이 선비의 실내와 실외의 사회적 공간을 대조시키고 있다면, 왕치한의 「서적 교감」은 선비의 정신적 세계와 물질적 세계를 병치시키고 있다. 그림의 주요 인물인 선비는 병풍의 오른쪽 아래의 작은 책상에 앉아 있다. 책상 위에는 책, 붓이 놓여있고, 두루마리가 펼쳐져 있다. 전형적인 선비의 문인 취향을 보여주는 오브제들이다. 그러나 이 그림은 귀를 후비고 있는 무료한 선비의 모습을 보여주고 있다. 물론 그 옆에는 시동 하나가 선비의 심부름에 대기하고 있는 것처럼 보인다. 이 그림의 초점은 중앙에 활짝 펼쳐진 대형

세 폭짜리 병풍과 그 앞에 있는 낮고 긴 탁자이다. 이 병풍에는 구름과 안개에 잠긴 산, 호수 위의 산봉우리, 강둑의 버드나무와 시골의 풍경과 초가 등이 선비 문인의 정신세계를 반영하고 있고, 탁자 위에 있는 책, 두루마리, 악기 등은 선비의 전형적인 물질세계를 반영한다. 병풍에 그려진 산수화는 선비가 현실의 물질세계를 떠나 정신의 안식처를 제공해주는 이상향의 낙원으로 나타난 것으로 보인다.

이상에서 우리는 전통 중국화의 회화적 매체인 병풍과 회화적 표현인 병풍화의 예를 통해 병풍 속에 존재하는 또 다른 병풍을 보았다. 이 병풍 속의 병풍은 그림 속의 그림을 통해 각각 그 기능과 역할을 수행한다. 그러나 그림 속의 그림은 메타 회화로서만 존재하는 것이 아니다. 이야기 속의 이야기, 연극 속의 연극, 영화 속의 영화 등 다른 장르에서도 이러한 메타 현상은 나타난다. 여러 장르 속에 나타나는 메타적 구성은 우리의 흥미를 끌기에 충분하고 또 많은 미학적 해석의 논의를 남겨둔다는 점에서 의미심장하다.

세 번째 책 『그림의 숲에서 동서양을 읽다』

조용훈 지음/ 효형출판

　오랫동안 우리는 통상 미술을 시각예술의 한 장르로 여기고 있다. 즉 미술 감상의 행위는 "본다"는 것이다. 그러나 이제 미술을 "읽는다"라는 개념으로 설명하고 있다. 그림을 '보는' 행위는 자유로운 행위며, 마음으로 느끼는 다분히 소극성을 띠고 있다. 반면에, 그림을 '읽는' 행위는 구속을 요한다. 글쓰기의 엄격한 논리성을 요구하기 때문이다. 따라서 '보기'가 정서에 토대를 두면서 감정과 상상의 자유로운 날개를 펼치는 것이라면, '읽기'는 지성에 토대를 두면서 절차탁마와 다듬기의 이성

적인 사고를 통해 적극적으로 재현해내는 것이다. 그러나 그림의 '보기'와 '읽기'는 독립적인 해석 행위는 아니다. 색채와 이미지는 기호와 언어 행위로 발화되어 나타나는 것이기 때문이다.

우리는 이러한 그림의 '읽기'를 통해서 해석(감상)의 문제에 접근해 보기로 한다. 우선, 모딜리아니의 〈자화상〉과 툴루즈 로트렉이 그린 〈고흐 초상〉을 살펴보자. 모딜리아니의 〈자화상〉의 화면 구성은 의자에 앉아 있는 인물, 탁자 위에 오른손을 올려놓고 팔레트를 들고 있는 자세, 왼손은 자연스럽게 무릎 위에 놓고, 45도 각도로 화면 밖으로 시선을 주고 있는 옆모습을 그 구도로 잡고 있다. 또한 얼굴과 앉아 있는 몸통의 비율은 1:3으로 배치하고 있다. 팔레트는 자신이 화가임을 나타내는 정체성을 강하게 드러내는 은유이다. 화면의 색채 구성은 상단의 좌우를 황토색으로 비율과 구성, 밝기를 거의 동일하게 배치하고, 반면 중, 하단으로 내려오면서 색채는 점차 어두워지면서, 전체적으로 안정감은 주지만 어두운 색채가 압도하고 있다. 얼굴의 표정은 밝지 못하다. 어두운 색에서 풍기는 인물의 정서는 다소 차분하면서도 음울하다. 그의 시선은 관조적이면서도 우수에 젖어있는 듯하고, 눈동자가 보이지 않음으로써 적극적이고 포지티브한 눈빛은 아니다. 얼굴 표정에서 무기력과 소극성이 느껴지지만 다문 입술에 엷은 미소는 자칫 그러한 해석을

경계하는 듯하다. 그의 자화상은 화가가 살아온 무절제한 삶의 편린들, 숱한 기행, 가난, 음주, 마약, 그러나 예술가적 감성과 고독 속에 낭만과 자유 등이 서른여섯 살로 요절한 그의 삶 속에 모두 녹아 있을 터이다.

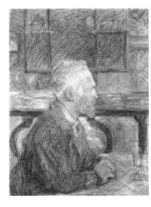 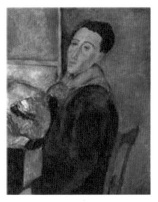

툴루즈 로트렉, 〈고흐 초상〉,
45x54cm, 1887,
고흐 미술관, 암스테르담

모딜리아니, 〈자화상〉,
100x64.5cm, 1919,
상파울로 현대미술관

로트렉이 그린 〈고흐 초상〉은 우선 밝은 색채가 화면 전체를 감싸면서 태양의 강렬한 빛이 흐르는 듯하다. 고흐는 의자에 앉아 탁자 위에 두 손을 가지런히 모으고, 몸을 앞으로 내밀면서 화면 오른쪽을 180도 각도로 시선을 던지면서 적극적으로 응시하고 있는 모습을 포착하고 있다. 그 시선은 다소 진지하며, 강한 그 무엇에 대한 애착을 보여주고 있다. 로트렉이 고흐에게 남 프랑스 행을 조언하면서, 그의 작품을 예고한 것일까. 우

리는 이 〈고흐 초상〉에서 이중적 구조에 주목한다. 하나는 고흐의 작품을 장식하는 태양의 강렬한 이미지이며, 그리고 고흐의 눈빛을 통해 나타난 그의 그림에 대한 강한 열정이 또 다른 하나이다. 이것은 화면의 외적 특징과 내적 특징을 변별해 주는 요인들이다. 인물은 화면에서 어느 한쪽으로 기울어지지 않고 상하, 좌우를 동일한 비율로 배치하고 있다.

그림 읽기의 또 하나의 특성은 서사적 담론을 만들어 내는 일이다. 여기에는 그림의 주제를 정치, 사회적 측면에서 미학적 차원으로 드러내고자 했던 화가의 의도를 읽어내는 작업이 중요하다. 예를 들면, 영국의 윌리엄 호가스(1697~1764)는 상류사회의 위선과 부도덕을 조롱하고, 그 당시 사회에 만연한 탐욕과 허위의식을 그림의 서사적 구성으로 폭로했다. 신윤복의 〈단오 풍정〉도 그림의 서사적 읽기를 요구하는 작품이다. 화면의 하단 왼쪽에는 산 속 개울에서 젖가슴과 살결을 드러내고 분주하게 목욕하는 여인들을 대담하게 재현하는 반면에, 화면의 상단 오른쪽에는 머리를 만지며 휴식을 취하는 여인들, 그네를 타는 여인이 다소 정적으로 묘사되어 있다. 화면의 오른쪽 하단에는 젖가슴을 드러내고 봇짐을 이고 가는 여인과 상단 왼쪽에는 두 동자승이 몸을 숨기고 이 여인들의 적나라한 행위를 엿보고 있는 장면은 여성의 성을 해학적으로 묘사함으로써 성적 담론을

선동하고 그 당시 사회의 성 윤리를 풍자하고자 하는 의도를 읽을 수 있다. 이러한 성적 담론은 그림을 통해 성을 사회적 차원으로 확산시키고 신분사회의 벽을 허물고 규범적 질서에 강하게 도전하고자 하는 서사성을 담고 있다.

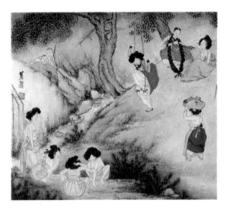

신윤복, 〈단오풍정〉,
28.2x35.6cm, 18C 후반, 간송미술문화재단

그림은 현실을 반영하는 예술의 한 장르다. 색채와 이미지를 통해 화면 위에 재생되는 그림은 현실의 구체적인 한 단면이다. 현실은 추상으로 머물러 있지 않다. 구체적인 현실을 읽어내야 한다. 느낌과 정서로 남는 감상은 해석에 공감을 얻지 못한다. 그림의 공시적 통시적 분석을 통해 차분하게 이성적으로 읽어내야 하는 이유가 여기에 있다.

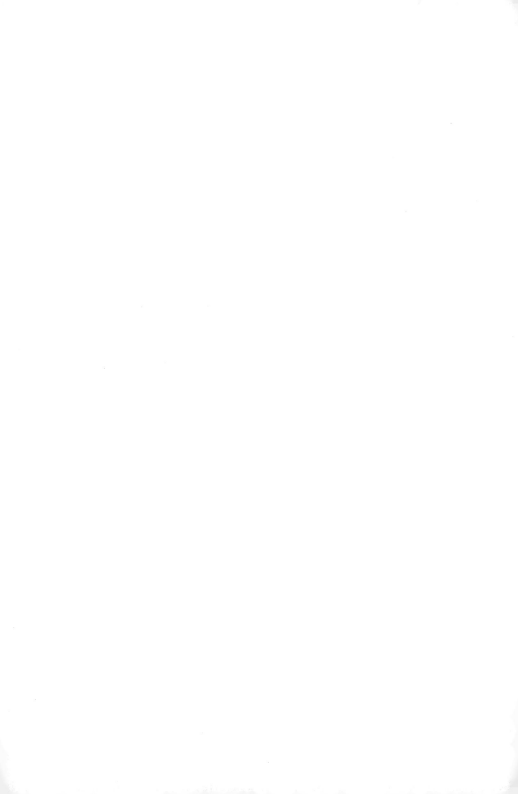

네 번째 책 『낭만주의 미술』

윌리엄 본 지음/ 마순자 옮김/ 시공사

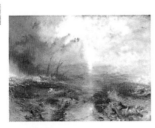

낭만주의는 고전주의의 대립적 개념이다. 그러니까 시기적으로 고전주의는 낭만주의에 앞선다. 고전주의에 반발하면서 고전주의에 대항하는 새로운 이데올로기, 그것이 낭만주의이기 때문이다. 19세기 초 '낭만적'이라는 개념이 긍정적으로 수용됨에 따라 문학과 미술, 음악에서 낭만주의가 자리 잡기 시작했다. 프랑스에서는 고전주의와 낭만주의의 대립적 이데올로기 사이에 '계몽'적 사고가 그 매개 역할을 한다. '계몽'은 17세기 고전적 질서에 대한 모순을 제3계급에 속하는 시민, 농민

들에게 일깨우는 것이다. 그들이야말로 절대 왕정의 맹목적 희생자였기 때문이다. '계몽'은 그 절대적 제도에 대한 부르주아의 반발, 그러한 계급적 질서에 대한 모순을 알리는 것이었다. 부르주아도 중세 이후 왕권이 강화되면서 왕을 중심으로 하는 귀족 계급에 편승되지만, 제3계급에 속하면서도 상당한 지식을 축적하고 시대 변화를 읽는 프티Petit 부르주아 지식인이 그러한 '계몽'의 선두에 서 있었다. '계몽'은 고전적 질서에 대한 모순을 극복하고 낭만적 질서를 수용하도록 하는 완충 역할을 한 셈이었다.

romantique(낭만적)이라는 말 속에 Roma(로마) 혹은 roman (로마식)이라는 의미가 들어 있고, romanesque(소설적)이라는 말 속에도 그런 의미가 들어 있다. 다시 말하면, 소설과 낭만주의는 같은 뿌리에서 생겨났다는 것이다. 그러고 보니, 근대 소설은 낭만주의에서 시작되고 그 틀을 형성하게 된다. 물론 19세기 이전에도 소설 장르가 없었다는 것은 아니다. '소설적' 혹은 '소설 같은'이라고 했을 때 그 때 그 소설은 '현실이 아닌', '허구적'이라는 의미를 지닌다. 현실이 아니고 허구적이라는 것은 공상, 상상 혹은 피안의 세계를 담아낸다. 그런 세계는 개인의 주관적 영역에서만 가능한 세계다. 그래서 인간은 신성의 영역을 만들어냈다. 그리스 로마의 신화는 그러한 신성을 보

여주는 구체적 예들이다. 헤브라이즘과 헬레니즘은 각각 신성과 인성을 이끌어온 서구 정신의 두 원류들이다. 이 두 가지 흐름은 항상 정正과 반反의 변증법적 관계로 존재해왔다. 고전주의에 대항하는 낭만주의, 낭만주의에 대항하는 사실주의, 사실주의에 대항하는 상징주의, 초현실주의 식으로…… 프랑스 대혁명은 거대한 고전주의라는 현실에서 낭만적 이상(사실, 자유 평등은 개인의 대단히 이기적인 산물이다)을 내세우며 투쟁한 게 아닐까?

그러나 고전주의 이념과 정신은 대단히 넓고 깊었다. 고전주의는 대세 속에서 낭만주의에 그 이념을 쉽게 양보하지 않았다. 낭만적이었던 시대에도 낭만주의자들(우리는 그들을 그렇게 부르고 분류해 놓고 있다) 스스로 낭만적이라고 불리기를 원하지 않았다. 들라크루아가 그랬고, 바이런도 그랬고, 괴테도 그랬다. 고전주의와 낭만주의의 수년간에 걸친 싸움에도 고전적 정신에서 자신은 낭만적 이념으로 쉽게 동화하지 않았던 것이다. 들라크루아의 〈민중을 이끄는 자유의 여신〉에서 1848년 혁명은 현실의 재현이 아닌가, 터너의 〈노팅엄 성〉이 왜 낭만적인가, 또한 컨스터블의 픽처레스크한 풍경화는 낭만적인가 하는 분석은 그래서 쉽지 않다. 낭만주의는 예술에서 "가장 자유로운 상상력"이며, "상상력을 자극해 환상으로 이끄는 경치를 묘사하기 위해", "상상과 연상을 자유롭게 표현하는" "감정의 극단" 영역이다.

낭만주의는 "인간이 타락하기 이전의 순수한 상태", "인간본
연의 성향을 탐구함으로써 잃어버린 세계를 다시 발견할 수 있

 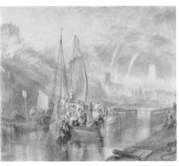

들라크루아,
〈민중을 이끄는 자유의 여신〉,
260x320cm, 1830, 루브르 미술관

윌리엄 터너, 〈노팅엄 성〉,
305x463cm, 1831, 노팅엄 시티 미술관

다"고 한 루소의 이러한 유산에서 그 싹을 틔웠고, 신고전주의
의 이면에 내재한 이성과 감정, 합리주의와 이상주의가 낭만적
사고를 자극했다. 낭만주의는 "지상 형상의 가장 궁극적인 완
성을 천상에서 찾은 신플라톤주의"에서 신성을 경험한 숭고의
이념에 토대를 둔 거대 담론이다.

고전주의가 고대의 모방에서 비롯된다면, 낭만주의는 중세
적 취향이 그 배경이었다. 그래서 낭만주의는 고딕, 로마네스
크, 비잔틴의 요소가 다분하다. 터너와 컨스터벌의 자연에 대
한 영웅적 터치는 낭만주의 풍경화로 나타났다. 풍경화 속에서
인간과 자연의 초자연적 감응, 그것이 인간내부에 존재하는 신

성의 영역이었다.

우리가 단순한 공식처럼 생각했던 낭만주의는 그런 낭만주의 훨씬 이상의 무엇이다. 낭만주의는 왜 반고전인가? 무엇이 낭만적인가? 다비드와 앵그르는 오로지 고전적인가? 들라크루아는 오직 낭만적인가? 앵그르의 〈파가니니〉와 들라크루아의 〈파가니니〉가 왜 고전과 낭만으로 구분되는가, 어떤 점이 그런가? 제리코의 〈메두사의 뗏목〉은 낭만적인가? 왜 그럴까?

앵그르, 〈파가니니의 초상〉, 1819, 29.8x21.8cm, 루브르 미술관

들라크루아, 〈파가니니의 초상〉, 1831, 44.7x30.1cm, 워싱턴, D. C

제리코, 〈메두사 호의 뗏목〉, 1819, 491x715cm, 루브르 미술관

다섯 번째 책『르네상스의 거장, 레오나르도 다 빈치』

세르주 브람리 지음/ 염명순 옮김/ 한길아트

　며칠 전 TV 뉴스를 봤다. 저녁 9시 정규 뉴스 시간에 파리 특파원의 보도를 보고 깜짝 놀랐다. 그 내용은 소설『다 빈치 코드』가 초 베스트셀러가 되면서 프랑스 서점가를 강타하고 루브르 미술관으로 엄청난 사람들이 몰려든다는 내용이었다. 그 뉴스를 보면서 우리나라도 베스트셀러가 된 이 책을 메인 뉴스로 다루고 있어 신선했고, 다른 한편으로는 역시 베스트 중 베스트를 뉴스거리로 여기는 언론의 생리를 함께 느꼈다. 저 베스트셀러는 저렇게 해서 더 베스트가 되고, 음… 문학이 언론

의 입맛에 따라 멋대로 휘둘러지는구나, 그러면서도 우리나라 베스트 소설은 언제 메인 뉴스에 등장하려나 그런 생각들을 해보았다. 물론 그 베스트셀러를 폄하하려는 생각은 추호도 없다. 오히려, 500년 전 레오나르도 다 빈치 작품을 소설로 재구성해 내어 온 세계에 베스트셀러로 만들고, 빛나는 작가의 소설적 상상력으로 온 세상 사람들의 호기심을 자극한 그의 능력이 놀랍기만 하다.

누구라도 레오나르도 다 빈치와 그의 〈모나리자〉, 〈최후의 만찬〉이라는 작품 정도는 알고 있거나, 한번쯤은 들어보았을 것 아닌가. 그게 이미 세계적인 공통의 코드였다. 수많은 사람들이(물론, 물질적으로 시간적으로 여유 있는 사람들이겠지만) '다 빈치 코드'를 확인하기 위해 파리의 루브르 미술관으로 모여들고 있단다. 베스트셀러가 되기 전에도 그러했지만 〈모나리자〉가 있는 루브르 미술관은 영원한 초 베스트 뮤지엄이다. 루브르 박물관의 소장 작품이 40만점이 넘고 한 작품에 1분만 할애해서 관람한다 해도 4개월을 꼬박 보내야 한다는 말이 있다. 아직도 이 전시 작품의 다섯 배가 넘는 작품이 전시공간을 찾지 못해 창고에 있다니… 그 중에서도 다 빈치의 〈모나리자〉는 참으로 영원하다. 바로 그 루브르 미술관에 다 빈치의 〈성 안나와 성모자〉, 〈암굴의 성모〉, 〈수태고지〉 등 몇 편의 작품이 더 있는데도

〈모나리자〉의 인기 비결은 영원한 수수께끼다. 레오나르도 다 빈치의 삶이 그러한 것처럼…

레오나르도 다 빈치는 이탈리아 피렌체에서 얼마 떨어지지

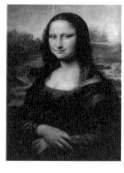 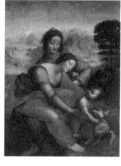

〈모나리자〉, 1503　　〈성 안나와 성모자〉, 1510　　〈암굴의 성모〉, 1503–1506

않은 빈치라는 작은 마을에서 태어났다. 그러니까 그의 이름에 있는 빈치라는 말은 그의 가족이 태어나 뼈를 묻고 살던 마을에서 나온 것이다. 다 빈치가 불행히도 중세 시대에 태어났더라면 그는 그런 이름마저도 갖지 못했을 것이다. 14, 5세기 르네상스는 그의 이름을 갖게 해주었다. 그러나 그는 불행히도 사생아였다. 그의 아버지 피에로 다 빈치가 결혼 전에 같은 빈치 마을에 살고 있던 카테리나라는 처녀와 하룻밤 풋사랑으로 태어난 아이였다. 1452년 4월 15일 토요일 새벽 3시로 기록되어 있다고 한다. 다 빈치가 태어나던 그 해 다 빈치의 아버지는 다른 여자와 결혼했고, 다 빈치의 생모는 3년 후 다른 남자와

결혼해버린다. 여기서 가장 주목해야 할 것은 다 빈치가 어릴 때부터 생모의 부재 속에서 자랐다는 점이고, 사생아라는 점이다. 물론, 다 빈치가 태어나고 생모가 결혼하기 전 2~3년간은 생모가 키우지 않았겠느냐는 추정은 가능하다. 그러나 그는 늘 모성애를 그리워했을 것이고, 〈모나리자〉는 그런 그의 심리적 배경이었다면 억측일까… 다 빈치는 주문으로 〈모나리자〉의 모델이 된 지오콘도 부인에게 돌려주지도 않고, 그가 간직하고 있다가 그를 초청한 23살에 불과한 청년의 프랑스 왕 프랑수아 1세를 따라 오면서 그에게 그 그림을 바쳤다. 1517년, 이 해는 그가 프랑스 온 해이지만 그의 나이 65세, 그는 만 2년도 살지 못하고 67세의 나이로 프랑스 땅에서 영원한 안식처를 찾았다. 프랑수아 1세는 그 당시 궁궐인 퐁텐블로의 목욕실에 〈모나리자〉를 걸어놓고 그 작품을 감상했다고 한다. 그 이후 〈모나리자〉는 왕실의 소유로 전해져 오다가 나폴레옹이 지금의 루브르 궁전을 미술관으로 개조하고 이 곳에 전시하게 된 것이다.

다 빈치는 사생아였다. 그 당시 정실 자녀가 아닌 자식들은 이른바 출세의 길이 막혔다고 한다. 그래서 다 빈치가 나가야 할 길은 뻔한 것이었다. 문학을 하거나 아니면 예술에 몰두하는 것 말고 없었다. 그래서 그는 어린 시절 빈치 마을에서 보내다가 14살 때, 아버지가 결혼해서 살던 피렌체로 와서, 그 당

시 화가며 조각가인 베로키오 공방에서 예술가의 길을 걸으면서 그의 천재적인 기질을 발휘하기 시작한다. 그는 회화, 조각, 건축, 해부, 기계, 토목 등 예술과 과학 분야에서 손대지 않은 곳이 없을 정도로 그의 천재성은 넓고도 깊었다. 그는 피렌체로, 밀라노로, 다시 피렌체로, 또 밀라노로, 로마로 거쳐, 결국 그의 삶의 마지막은 프랑스로 귀착되었다.

나는 1992년 프랑스 유학 중 프랑수아 1세가 다 빈치를 위해 마련해준 그의 성château클로 뤼세를 찾은 적 있었다. 루아르 강변의 중세와 르네상스의 고성들이 그림같이 펼쳐진 곳, 앙부아즈에서 멀지 않은 곳이었다. 그의 성과 정원은 그가 노년을 사색하면서 보내기에 너무나 적당했다. 그런데 그의 성 지하에 마련된 박물관을 보고 난 놀라버렸다. 그 2년 남짓 살면서 그는 생애 마지막을 무력하게 보낸 것이 아니었다. 그가 발명한 수많은 기계 장치들과 설계도, 수많은 데생, 비행기 모형 등의 작품을 보고 마지막까지 불태웠던 그의 정열과 열정이 너무나 숭고하게 느껴졌다. 그러고 꼭 10년 만에 2003년 1월 나는 또다시 그의 성을 다시 찾았다. 다시 그의 성과 방 하나 하나를 둘러보고 지하 박물관을 보면서 그의 채취를 뜨겁게 느꼈다. 그리고 가능한 오래 머물다 그 성을 빠져나왔다. 올 12월 다시 프랑스를 찾는다. 이번에도 그의 성 클로 뤼세를 찾을 것이다.

이제는 앙부아즈성의 정원 생 튀베르 예배당에 있다는 그의 묘와 묘비도 둘러볼 생각이다. 그리고 그와 만날 생각이다. 그 천재를 다시 만나는 생각만 해도 지금 가슴이 떨린다. 그에게 프랑스어로 물어볼 말이 너무도 많은데…

다 빈치(1452-1519)가 생의 마지막 3년을 보냈던 클로 뤼세

다 빈치의 무덤이 있는 생 튀베르 예배당

여섯 번째 책 『레오나르도 다 빈치의 최후의 만찬』

L.H. 하이덴라이히 지음/ 최승규 옮김/ 시각과 언어

레오나르도 다 빈치(1452~1519)의 《최후의 만찬》은 1493~4년에 시작해서 1497~8년에 완성되어, 밀라노의 산타 마리아 델레 그라찌에Santa Maria delle Grazie 수도원의 식당 벽에 그려진 벽화(템페라, 460×880㎝)이다. 레오나르도가 《최후의 만찬》을 그린 이 시기는 그가 태어난 피렌체를 떠나 밀라노에서 보낸 제1 밀라노 시기(1482~1499)에 해당된다.

이 그림은 신약성서 〈마태복음〉 26장 20절~30절에 이르는 내용을 바탕으로 그려진 것이다. 예수가 십자가에서 죽기 전

날, 열 두 제자와 만찬을 함께 하고, 유다의 배신을 모두에게
일러주고, 빵과 포도주로써 제자들을 축복하며, "받아먹어라.
이것이 내 몸이다. 마시라. 이것은 나의 피 곧 언약의 피다."라
고 말씀하면서 제자들과 마지막 만찬을 함께 했다. 이를 기념
하여 교회에서 행해지는 의식이 성찬식이다. 이 장면을 묘사한
작품들이 수없이 많이 있지만, 특히 레오나르도 다 빈치의 이
벽화는 르네상스 최고의 걸작으로 꼽힌다.

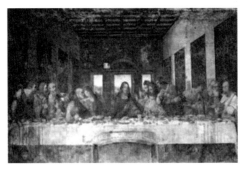

레오나르도 다 빈치, 〈최후의 만찬〉, 420x910cm, 밀라노

레오나르도 다
빈치의 《최후의 만
찬》은 예수가 열 두
제자와 식사를 하
면서 "내가 너희에
게 이르니 너희 중
에 한 사람이 나를
팔리라 하시니, 제자들이 각각 근심하여, 주여 내니까"하는 내
용에서 예수가 제자 중에 한 사람의 배신을 단언하고 제자들이
놀라 누구인지를 묻는 당황해하는 극적인 순간을 포착한 인물
들의 다양한 표정과 성격을 그려 놓은 것이다.

《최후의 만찬》에서 열 두 명의 제자들은 가운데 예수를 중심
으로 예수의 왼쪽에는 요한, 베드로, (배신의)유다, 안드레, 야고

보, 바돌로메 등 여섯 명의 제자가, 오른쪽에 도마, 야고보, 빌립, 마태, 유다(다데오), 시몬 등 여섯 명의 제자들이 각각 앉아 있다. 그들은 개인으로, 혹은 세 명씩 네 그룹으로 자리를 잡고 배치되어 있다. 레오나르도는 각 인물들의 손동작과 몸의 방향, 표정들을 통해 인물이 처해 있는 상황을 암시해 주고 있다. 여기에서 나타나는 모든 표현과 제스처, 인물 개개인과 그룹이 가장 긴장된 순간에 서로 연관되어 《최후의 만찬》의 주제로 유다의 배신을 확정짓기 전에 그들의 흩어지는 순간이 선택된 것이다. 구성은 자유롭고 자연스럽게 보이지만, 제자들이 전체로서, 무리로서, 개개인으로서 그들 간의 관계를 다루는 엄격하고 사려 깊은 배치를 디테일로 보여주고 있다.

《최후의 만찬》의 회화적 공간은 수학적 균형에 따라 원근법에 토대를 둔 완벽한 조화를 이루고 있다. 네모진 방의 마루, 격자로 된 천장, 벽에 걸린 태피스트리(장식용단), 창문 살, 인물들을 배경으로 한 격자들의 점진적 감소를 통한 원근법 등이 이 작품을 고전적으로 만드는 구성 배경과 원리들이다. 어디 그것뿐이겠는가. 원근법의 구성을 통해 저무는 저녁의 마지막 노을이 시골의 풍경을 배경으로 뒷 창문으로 들어오는 빛과 식탁의 정면 왼쪽에서 들어오는 햇빛을 통해 구성된 명암 효과와 인물들이 입고 있는 옷의 색채는 고전주의 문예부흥 전성기의 양식

을 완성하고 있다.

그러나 하이덴 라이히의 『최후의 만찬』 속에는 수많은 《최후의 만찬》들이 나온다. 시간적 공간적 배경 속에서 이미 많은 작가들은 《최후의 만찬》을 그리고 조각했다. 레오나르도 다 빈치는 이들에 많은 빚을 지고 있고, 영향을 주었음이 분명하다. 또한 그는 이 벽화를 위해서 많은 데생과 습작을 그렸음도 우리는 확인할 수 있다.

결정적으로, 《최후의 만찬》은 벽에 그려진 재료가 그림을 보호하지 못하고 부패하는 비극을 맞게 된다. 이 그림이 그려진 이후 17세기 후반부터 시작되어 수없이 반복된 복원작업은 원작을 만신창이로 만들어 놓았다. 복원자들의 무모한 수정 가필과 재페인팅 작업은 1770년 아일랜드의 화가 제임스 베리에게 "레오나르도의 이 영광스러운 작품은 이젠 끝이다."라고 선언하게 만들었다. 1789년 앙드레 뒤테르트르가 《최후의 만찬》을 연구하고 재건을 시도한 이후 충실하게 재구성하려는 노고와 새로운 복구 캠페인을 통해 원본을 보존하려는 노력이 이루어진다. 특히 1796년 밀라노에 나폴레옹 군대가 진입하면서 수도원의 《최후의 만찬》을 보호하라는 나폴레옹의 명령에도 불구하고, 이 수도원이 군대의 숙소로 사용되고, 그림이 그려져 있던 식당은 마굿간과 말들에게 먹일 꼴의 저장소로 사용됨으

로써 이 그림은 또 한 번 수난을 겪게 된다. 그 이후에도 복원 공사가 이루어지지만, 2차 대전 중 1943년 8월 폭탄으로 수도 원 건물이 다 파괴되었음에도 식당벽의 《최후의 만찬》은 기적 처럼 남았다고 한다. 그림 앞에다 세운 강철 테두리로 된 보호 망용 틀이 이 그림을 상하지 않게 보호했던 것이다. 따라서 이 작품은 복원에 의한 원전 보호와 퇴색이라는 심각한 고민을 우 리에게 통찰하게 해 준다.

『최후의 만찬』은 르네상스 최고의 대가와 그 걸작에 대해, 수 많은 자료에 근거한 역사주의적 방법론과 그 내용을 분석한 구 조주의적 방법론에 토대를 두고 깊이 있는 해석을 가하고 있다.

일곱 번째 책 『로댕』

베르나르 샹피뇰르 지음/ 김숙 옮김/ 시공사

　로댕의 〈생각하는 사람〉(높이 186cm)은 우리가 너무나 잘 알고 있는 작품이다. 그러나 이 작품은 독립적으로 제작된 작품이 아니다. 로댕의 불후의 미완성 작품 〈지옥의 문〉(1880~1917)에서 지옥의 풍경을 내려다보며 사색에 잠겨 있는 조각품(원제목은 〈시인〉이었다)이다. 로댕의 〈지옥의 문〉은 로댕이 프랑스 예술국의 주문을 받은 지 37년이 지나도록 완성되지 못했다. 그는 제작비 35,000프랑 중 그가 받은 27,000프랑을 되돌려 주었다. 그리고 그 작품은 그가 죽고 난 후 1938년에야 완성된다. 〈생

각하는 사람〉은 1888년 〈지옥의 문〉에서 독립되어 나왔는데, 〈아담〉, 〈입맞춤〉, 〈우골리노〉, 〈클로토〉 등도 〈지옥의 문〉에서 나와 따로 제작된 작품들이다. 〈생각하는 사람〉은 로댕 미술관 정원에, 그 모작 하나는 로댕의 묘지 위에 전시되어 있다.

〈지옥의 문〉(1880~1917, 청동, 680×400×85cm, 파리, 로댕 미술관)은 파리에 건립될 공예미술관 입구의 청동 문을 로댕에게 제작 의뢰하면서 시작되었다. 그는 끝내 이 작품을 완성하지 못한다. 그리고 제작비의 일부를 돌려주면서 〈지옥의 문〉은 로댕의 소유가 되었다. 그러나 로댕이 죽기 전 그의 전 작품을 국가에 헌납함으로써 이제 영원한 프랑스 정부의 소유가 되었다. 〈지

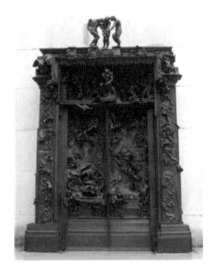

〈지옥의 문〉, 1880-1917,
635x400x85cm, 파리 로댕 미술관

옥의 문〉은 현재 프랑스 정부의 저작권을 받아 제작하여 세계에 일곱 점이 있는데, 미국 2점, 일본 2점, 프랑스 1점, 스위스 1점, 그리고 서울의 로댕 갤러리에 1점이 각각 소장되어 있다.

〈지옥의 문〉에는 186개의 작은 조각상이 장식

되어 있다. 그 중에서 〈생각하는 사람〉이 가장 잘 알려져 있는 작품이다. 〈지옥의 문〉 가장 위쪽에 자리 잡고 있는 〈세 그림자〉는 지옥의 절망과 인간의 고통을 나타내 주는 세 망령들이다. 단테는 그의 〈신곡〉, 〈지옥〉편에서 그들을 각각 "고통의 도시로 가려는 자", "영원한 고통으로 가려는 자", "영혼을 상실한 인간들에게로 가려는 자"라고 했다. 〈입맞춤〉도 〈지옥의 문〉에서 떨어져 나온 조형물이다. 육욕의 죄를 짓고 지옥에서 영원히 고통당하고 있는 두 연인의 영원한 사랑을 조각한 것이다. 파올로와 프란체스카. 두 영주 가문의 결혼에 희생된 인물들이다. 프란체스카와 혼약을 한 잔초토가 절름발이라 처음 만나는 프란체스카를 위해 동생 파울로를 보냈다가 두 사람의 불타는 사랑에 질투를 느끼고 그 둘을 모두 살해해 버렸다. 〈우골리노〉도 〈지옥의 문〉을 장식하는 유명한 작품이다. 우골리노는 피사의 백작으로 그의 비극적 이야기를 토대로 하고 있다. 피사의 대주교는 피사와 피렌체 사이에 일어났던 전쟁에서 배신을 한 우골리노를 그의 4명의 아들과 손자와 함께 기아의 탑에 감금한다. 감금된 우골리노가 굶주림을 못 이겨 자식들의 몸을 뜯어먹는 참혹한 비극이 일어난 것이다. 〈우골리노〉는 지옥에서 영원한 고통을 당하고 있을 우골리노의 비극을 형상화한 작품이다.

로댕의 또 다른 대작 〈칼레의 시민들〉(1886~1888, 청동, 210×240× 190cm, 파리, 로댕 미술관)은 정말 수많은 우여곡절을 겪은 작품이다. 이 작품은 프랑스 칼레 시의 시장으로부터 시의 광장에 전시할 기념 조각을 로댕이 주문받은 것이다. 백년전쟁에서 영국의 수중에 들어가게 된 칼레 시를 구해낸 여섯 명의 영웅적인 칼레의 시민들을 배경으로 하고 있다. 영국의 에드워드 3세가 칼레 시 당국에 여섯 명의 시민이 성채와 창고의 열쇠를 모두 목에 걸고 맨 발로 걸어 나온다면 공격을 하지 않겠다는 제안을 한다. 여기에 자신이 가진 모든 재산과 목숨을 희생하기로 하고 맨 먼저 나선 칼레의 명망가 외스타슈 생 피에르와 다섯 명의 영웅적인 희생이 칼레를 구한 것이다. 여기에서 노블레스 오블리주(공직자의 도덕적 의무)라는 말이 나온 것이다. 이 작품에 대한 로댕의 컨셉트는 그들의 영웅적 행위보다는 죽음의 공포 앞에서 선 인간적 고뇌를 선택한 것이다. 그래서 이 기념비는 상식을 벗어났고, 온갖 외면과 비난을 감당하고 나서야 칼레 시의 광장에 놓일 수 있게 되었다. 〈발자크〉(1893~1897, 석고, 300×120×120cm, 파리, 로댕 미술관)동상도 스캔들이었다. 19세기 20여 년 동안 91권의 소설을 〈인간희극〉으로 묶어낸 프랑스의 대문호 발자크를 조각한 동상은 비정상적인 기형의 체형에, 157cm에 불과했던 키를 3m로 하고 수도복을 입은 발자크로

조각해 놓았던 것이다. 로댕이 죽고 22년이 지나고 나서야 파리의 몽파르나스에 전시될 수 있었다.

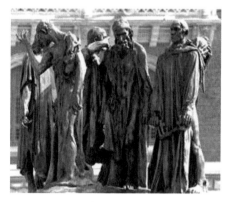

〈칼레의 시민들〉, 1884-1885, 프랑스 칼레 　　　　〈발자크〉, 1898

　로댕과 카미유 클로델을 떼어놓고 얘기할 수 없다. 처음 조각 작업실에서 만난 마흔 셋의 로댕과 열아홉의 카미유. 카미유의 천재성을 발견한 로댕과 로댕의 예술에 감동 받은 카미유는 그의 연인으로, 혹은 그의 조수로, 모델로 함께 작업하게 되었다. 그러나 로댕의 오랜 동반자 로즈 뵈레의 질투와 로댕과 카미유의 갈등은 끝내 그 둘을 갈라놓았고, 카미유를 비운의 주인공으로 몰고 가버렸다. 카미유는 그 고통을 불꽃같은 예술혼으로 되살리려 했지만, 로댕에 대한 배신감으로 육체적 정신적 피해 망상과 우울증으로 결국 정신병원으로 보내진다. 30년 동안이나 정신병원에서 비극적인 삶을 살다간 카미유는 예술과 삶을

통틀어 가장 비극적인 여인으로 기록될 것이다.

어릴 때 누이를 잃은 충격에 수도원으로 들어가고 거기서 조각을 시작한 로댕. 파리의 보자르에 세 번이나 낙방하고 결국 사사와 독학으로 근대 조각의 신기원을 이룩한 그의 찬란한 이력. 60여 년을 로댕의 동반자로서 로댕을 위해 모든 것을 희생하였던 로즈 뵈레. 그녀는 로댕이 죽은 1917년 1월에 로댕과 정식으로 결혼했지만, 25일 후 로댕을 떠났고, 로댕도 그 해 11월 영원히 이 세상을 떠났다. 그러나 카미유의 로댕에 대한 배신감과 정신병원에서 보낸 그 기나긴 고통이 단테의 〈신곡〉에서 다시 기록되어, 그의 영원한 고통으로 〈지옥의 문〉에 조각되어 나타난 게 아닐까? 로댕이 만든 아이러니다.

카미유 클로델 (1864-1943) 로즈 뵈레 (1840-1917) 오귀스트 로댕 (1840-1917)

여덟 번째 책 『로트렉, 몽마르트르의 빨간 풍차』

앙리 페뤼소 지음/ 강경 옮김/ 다빈치

로트렉에게,

로트렉, 1901년 9월 9일은 그대가 그림에 투혼을 다 바치고 불꽃같은 삶을 살다가 간 날이오. 올해는 그대가 떠난 지 이제 101년이 되는 해이군요. 그러나 당신이 살았던 날은 불과 37년이란 세월이었소. 당신은 당신의 절친한 친구 고흐를 10년 전 이 세상을 떠나보냈소. 이승에서 약속이나 한 듯이 어쩌면 똑같이 둘 다 37년이란 세월을 살았는지.

나는 그대를 1990년 프랑스에서 보았소. 그때는 문학과 미

툴루즈-로트렉 (1864-1901)

술에 큰 관심을 가지고 여러 화가들에 입문하던 열정의 때였소. 그러면서 그대의 삶의 편린들과 작품들을 힐끗힐끗 보아 두었소. 그러나 문학에 쫓겨, 그대를 마음에만 그리면서 언젠가 그대를 다시 만나리라 약속을 해 두었소. 늦은 감이 있었지만, 이제야 그대에 대한 미안함과 그리움으로 남겨두었던 숙제를 푼 것 같소. 그러나 웬 일인가요. 그대를 읽고 난 후로, 그대가 살았던 날들이 그렇게 처절할 수가 없어, 안타까움만 가슴에 사무쳐 오오. 정녕 나도 그대와 같은 삶을 산다면 짧더라도 후회하지 않을 거란 생각이 드오.

당신은 프랑스의 오랜 귀족 가문 출신이었소. 그러나 그 가문은 근친결혼의 관행 탓인지 어릴 때부터 허약 체질로 태어나 두 번이나 떨어져 다리가 골절되어 당신은 키가 152센티밖에 자라지 못한 비정상 체형이었소. 게다가 당신의 동생은 태어나 첫돌을 불과 하루 앞두고 저 세상으로 갔소. 특히, 당신을 옆에서 지켜보며, 마지막까지 그대 곁을 지켰던 어머니 아델 백작 부인의 심정은 어떠했겠소. 더구나 당신의 아버지 알퐁스 백작

과는 이런 일로 헤어져야 했소. 백작의 가정에 대한 무관심과 사냥과 바람기는 그녀를 더 이상 참기 어렵게 했던 거 같소. 그래서 당신 곁에는 항상 사랑과 애정으로 지켜보는 당신의 어머니가 있었소. 당신은 그 어머니보다 먼저 어머니의 손을 잡고 저 세상을 떠났으니……

당신 곁엔 아마추어 데생 작가였던 아버지와 삼촌이 있어 일찍 그림에 눈을 떴고, 주로 사냥과 말, 그리고 주변 인물들을 모델로 수많은 초상화를 그렸소. 특히 수많은 초상화들은 당신이 모델의 신체적 특징을 자주 과장하거나 왜곡해서 그리는 바람에 그들로부터 원성을 사기도 했었소. 초상화는 인물의 심리를 날카롭게 분석한 후 그 인물의 마음속에 숨은 비밀까지 포착하여 그의 내면이나 본질을 그리는 데 그 초점을 두었던 것이오.

이 때는 고흐, 고갱, 쇠라, 세잔 등이 활약하던 후기 인상파의 시대였지만, 당신은 독특한 필치로 어느 유파에 넣을 수 없도록 했소. 윤곽이 뚜렷한 선과 색을 통해 동작의 움직임을 표현하고, 강렬한 색채 대비는 당신 그림의 독특한 특징이기도 하오. 당신의 작품은 일본의 채색 목판화인 '우키요에'의 영향을 강하게 받았소. 우키요에는 일본의 에도 시대부터 막부 시대 말까지 교토를 중심으로 한 서민들의 풍속생활, 자연풍경을 사실적으로 묘사한 민화가 아니오. 우키요에는 당시에 도자기,

녹차 등 일본의 수출품의 포장지로 사용되어 유럽의 화가들에게 많은 관심을 불러 일으켰던 것이오. 우키요에에서 물레방아가 후지산을 가로막거나 사람의 다리만 보이는 화면 구성은 당시 유럽에서는 상상할 수도 없는 파격적인 구상이었고, 아카데믹한 화풍에 싫증을 느끼던 많은 화가들에게 큰 영향을 주었소. 원근법에 얽매이지 않고 강렬한 색채의 대비로 강한 인상을 줄 수 있는 당신의 독특한 색채구성은 멀리서도 쉽게 내용을 파악해야 하는 포스터의 요구와 맞아떨어진 것이오. 당신은 바로 '거리 예술'로 불리고 있는 현대의 포스터 기원을 만들어 냈소.

당신과 몽마르트르의 거리는 떼려야 뗄 수가 없소. 몽마르

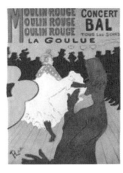

로트렉의 포스터　　〈몽마르트르가 살롱〉,　　〈물랭 루즈의 댄스〉,
　　　　　　　　111.5x132.5cm, 1894, 알비　100.5x150cm, 1889-1890,
　　　　　　　　　　　　　　　　　　　　　필라델피아 미술관

트르의 카바레와 공연, 그 공연 포스터, 잡지의 표지와 데생은 당신 작품의 원천들이오. 그래서 당신의 그림에는 수많은 카바

레의 여인들이 등장하오. 환락가의 창녀들은 당신이 특히 좋아했던 모델들 아니오. 그들의 일상적인 삶을 빠르게 스케치해서 그대로 묘사하는 그 필치란 정말, 그 당시에는 상상할 수도 없는 것이었소. 창녀촌에서 생활하면서 지독한 알콜 중독과 기이한 행동으로 당신을 '퇴폐화가'란 손가락질에도 당신은 아랑곳하지 않았소. 당신의 자유로운 정신, 편견 없는 정신, 모든 종류의 권위도 거부하는 정신은 당신만이 할 수 있었던 예술 세계를 구축했던 것이오. 당신이야말로 초자연적 존재로 살다간 진정한 예술가오. 당신은 드가를 존경하고 드가의 말 한마디에 울고 웃었지만, 그의 명성을 능가하고도 남았소.

수많은 전시회를 가졌던 일화, 또 퇴폐적 그림을 그린다고 가족조차도 외면했던 일화, 당신이 우연히 어떤 아틀리에에서 처음으로 고흐를 만나, 그를 도와주고 그에게 남 프랑스 행을 권유했던 일화, 몽마르트르 카바레의 공연 포스트 제작을 둘러싸고 심심찮게 일어났던 갈등, 당신과 관계를 가졌던 수많은 매춘부들과 사창가들, 당신의 모델이 된 이름 없는 여인들과 잔느 아브릴, 이베르 길베르, 로이 풀러, 라 굴뤼, 줄리에트 파스칼, 미시아 나탕송, 라 르뷔 블랑쉬, 메이 벨포르, 메이 밀턴, 마르셀 랑데 그리고 54호실의 손님 등이 내내 머리 속을 스쳐가오. 당신이 왜곡해서 그린 인물들이지만 얼마나 미인들이었

소. 당신은 그녀들과 정말로 행복했소.

　죽을 줄 뻔히 알면서도 끊임없이 당신은 그 데카당스 속으로 빠져들어 갔소. 당신은 신체적 불구와 고독과 싸우면서 예술이라는 통로를 따라 모든 열정을 다 태우고 이 세상을 떠나갔소. 연말에는 몽마르트르, 물랭루즈를 찾아보려고 하오. 당신의 체취를 느끼고 싶소. 십여 년 전 찾았던 고흐의 묘지도 다시 둘러보고 그대들의 우정을 새롭게 느끼고 싶소. 이제 영원한 하늘나라에서 당신의 삶이 어떠했는지 무척이나 궁금하오. 부디 부디 행복하시길……

아홉 번째 책 『르네상스』

제라르 그르랑 지음/ 정숙현 옮김/ 생각의 나무

　이번 호는 지난 번 라루스가 출판한 『고전주의와 바로크』(서양
미술사 III)에 이어서 계속되는 강론이다. 사실, 『르네상스』는 '고
전주의와 바로크'에 앞서는 시기라서 먼저 언급되어야 마땅하
나, 순전히 필자의 관심에 따라 정해졌으므로 이 점 시비의 대
상이 아니다. '고전주의와 바로크'를 먼저 다룬 이유를 굳이 따
진다면, 이 책의 제목에서 '바로크와 고전주의'(빅토르 L. 타피에, 정
진국 옮김, 까치, 2008)가 아니라 '고전주의와 바로크'라는 순서상의
문제에 대한 해명이 먼저 필요했기 때문이다. 보통 서양 예술

사에서 바로크는 고전주의에 앞서기는 시기로 다루고 있어 '바로크와 고전주의'라고 해야 옳을 것으로 보인다. 이것은 프랑스와 유럽의 예술사에서 따지는 미묘한 문제다. 이로 인해 프랑스와 유럽의 바로크와 고전주의 양상이 시기적으로 다르게 나타나는 점도 우리의 미묘한 감정을 자극하기 때문에 그냥 지나쳐버릴 수 없었던 것이다. 이 점은 충분하지 않지만 이미 언급된 것이므로 그냥 넘어가고자 한다.

르네상스는 분명 고대 그리스나 로마의 고전에 대한 추억이다. 고전, 그것은 결코 가볍지 않은 유럽 문화와 예술의 전범이다. 고전은 르네상스인에게 고대 그리스와 로마에 대한 향수였으며, 미학의 본질과도 같았다. 그래서 서양 예술사에서 르네상스, 고전주의, 사실주의, 자연주의 등 그 흐름의 본질에는 고전이 있다. 르네상스는 중세 미학의 구속에서 벗어나는 것이다. 그럼 중세의 미학이 무엇인가? 그것은 가톨릭의, 가톨릭에 의한, 가톨릭을 위한 미학이 바탕에 깔려 있다. 중세의 비잔틴, 로마네스크, 고딕 예술은 가톨릭, 즉 헤브라이즘(신성론)의 실천에 다름 아니다.

트레첸토(14세기), 콰트로첸토(15세기)라는 말이 있다. 이탈리아 르네상스와 맞물리고 있어서 르네상스 시기와 일치한다고 보면 된다. 점차 중세의 가톨릭 이데올로기에서 벗어난 이 새로운 변

화의 시기는 고대 로마의 고전을 미화시켜 나가고, 중세의 고딕에 변화를 주는 시기와도 일치한다. 치마부에, 조토 등의 표현 양식에 대한 자유와 르네상스식 수평적 건축에 대한 요구가 일어나기 시작한 것이다. 또한 르네상스는 권력의 이동이라는 정치적인 개념이 강하다. 교황 중심의 권력에서 왕이나 부르주아 중심으로 그 권력이 이동한다. 그래서 궁정 양식이 생겨나고, 메디치 가문의 피렌체, 비스콘티 가문의 밀라노, 베네치아 등 부르주아 도시가 발달한다.

르네상스는 단순히 이탈리아에 한정된 양식이 아니다. 국제적 양식이며 인본주의(휴머니즘)라는 이데올로기를 전 유럽 대륙에 보급시켰다. 따라서 르네상스는 예술의 격변기라고 할 수 있을 것이다. 이탈리아의 도시들과 예술가들은 르네상스라는 통일된 양식을 모델처럼 제공해 주었다. 거기에는 수많은 예술가들의 이름이 거론된다. 샤르트뢰즈 수도원의 〈모세〉를 조각했던 클라우스 슐뤼테르, 피렌체의 베키오 궁전을 그린 장 퓌셀, 〈베리공작의 매우 윤택한 시간들〉을 그린 폴 드 랭부르와 그 형제들, 아비뇽 교황청에 초대되어 아라베스크 장식의 〈수태고지〉를 그린 시모네 마르티니, 〈네르바의 아들을 소생시키는 성 마르시알〉을 그린 마테오 조바네티, 베니토 마르토렐, 파사넬로 등 익숙하지 않은 예술가들의 이름이 줄줄이 나온다.

콰트로첸토의 혁명적 변화는 두 가지다. 하나는 조각과 건축에서 고대(고전)로의 복귀이고, 다른 하나는 유화의 정립과 확산이라는 기술적인 변화였다. 조각과 건축에서는 기베르티, 도나텔로, 브루넬레스키라는 이름이 거론된다. 기베르티는 피렌체세례당의 '천국의 문' 제작에 수십 년을 보냈고, 도나텔로는 수많은 조각을 남겼지만, 헬레니즘 예술에서 빌려왔다는 그의 청동 조각 〈다비드〉는 미켈란젤로의 대리석 조각 〈다비드〉와 수없이 비교된 작품이다.

 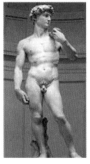 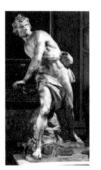

도나텔로, 〈다비드〉　　베로키오, 〈다비드〉　　미켈란젤로, 〈다비드〉　　베르니니, 〈다비드〉

회화, 조각, 건축과 르네상스의 이론에도 밝았던 브루넬레스키는 피렌체의 성당(두오모)을 완성시켰다. 이 외에도 야코포델라 퀘르차, 젠틸레 다 파브리아노, 피사넬로, 마솔리노, 마사초 등도 조각에서 두각을 나타낸다. 회화에서는 엑스Aix 화파의 앙게르 카르통, 니콜라 프로망, 디프레, 플랑드르 화파의

얀 반 아이크, 로히르 반 데르 바이덴, 장 푸케 등 많은 이름들도 보인다.

브루넬레스키 (1337-1446), 산타 마리아 델 피오레 대성당, 1420-1436년, 피렌체

뭐니 뭐니 해도 피렌체는 르네상스의 심장이다. 피렌체에는 찬란한 메디치 가문이 있다. 메디치 가문은 트레첸토 말기와 콰트로첸토에 피렌체를 이탈리아 르네상스 도시로 만들었다. 가업을 대대로 이어 은행업으로 부를 축적했다. 이탈리아의 평화를 중재했고, 예술가들을 지원해 건축을 하도록 하고, 수많은 예술품들을 수집하고, 자신의 컬렉션을 예술가들에게 개방하고, 예술가들과 학자들을 옹호했다. 따라서 이들에게 피렌체는 통과의례가 되었다. 피렌체는 르네상스의 꽃(피렌체는 프랑스어로 플로랑스다. 이는 플라우어, 즉 꽃이라는 의미를 지니고 있다)으로 피어났다.

르네상스는 참으로 수많은 예술가들을 언급할 수 있다. 그 이름만으로도 끝이 없을 정도다. 보티첼리, 레오나르도 다 빈치, 미켈란젤로, 라파엘로 등은 그나마 우리에게 익숙한 이름들이다. 다만 우첼로와 필리포 리피, 프라 안젤리코, 베네초 고촐리, 베로키오(다빈치의 스승), 기를란다요(미켈란젤로의 스승), 페루지노(라파엘로의 스승) 등도 기억해야할 이름들이다. 르네상스는 이런 수많은 예술가들이 활약한 시기다. 그리고 예술을 영원한 미학으로 발전시켰다. 그러나 역으로 르네상스는 영원한 고전의 미학에 저항하는 새로운 도전을 맞는다. 이것이 바로 매너리즘(마니에리스모)이다. 르네상스는 예술이 자연의 영원한 모방이라는 고전의 가치를 가르쳤지만 "자연에서 인위적인 이미지를 만들어내고, 예술을 장난스럽고 괴상하면서도 이상한 인간의 발명품"으로 여기는 일단의 매너리스트들에게 굴복해버리고 마는 아이러니를 겪는다. 이 매너리즘의 토대 위에 바로크의 싹이 꿈틀거리는 것이다.

열 번째 책 『명화를 보는 눈』

다카시나 슈지 지음/ 신미원 옮김/ 눌와

　명화라는 말은 신화다. 즉 사람들이 만들어낸 전설이다. 그래서 "이것이 명화다"라는 말은 사실이 아닐 수도, 혹은 오류에 빠지게 할 수도 있다. 신화나 전설은 사실보다는 허구일 가능성이 높기 때문이다. 명화라는 전설을 만들어내면 그 명화는 정해진 틀 속에 규격화된다. 그러나 명화는 참 편하다. 받아들이기 편하고 이해하기도 편하다. 이것이 명화인가 혹은 무엇이 명화인가라는 것은 문제가 되지 않는다. 그래서 인구의 회자를 통해 전설이 된 것이다. 아니 전설로 만들어버린 것이다. 어떤

것을 신화나 전설로 만들기 좋아하는 일본 사람들의 의식에서 나온 게 아닌가 하는 생각이 든다.

예를 들어, 레오나르도 다 빈치의 〈모나리자〉는 명화인가? 그 누구도 부인하지 못할 것이다. 그럼 왜 명화인가하고 물으면 약간 난감해질 것이다. 〈모나리자〉가 왜 명화인가를 따지기 전에 이미 사람들은 전설로 만들어버렸다. 모나리자의 모델이 누구인가, 혹은 얼마나 신비스런 미소인가하면서 〈모나리자〉는 전설이 되었다. 마르셀 뒤샹은 이 〈모나리자〉에 콧수염과 턱수염을 그리고 "L.H.O.O.Q('그녀는 음탕하다'라는 의미임)"라는 제목을 붙이고 모나리자의 전설을 부수고자 했다. 명화란 사실 모더니즘의 산물이다. 그리고 포스트모더니즘은 그 모더니즘의 신화와 전설을 뒤집어 패러디 했다.

그래서 르네상스 시대에 전설이 된 작품이 있고, 바로크, 낭만주의, 신고전주의, 사실주의에도 우리의 전설이 된 작품, 이른바 명화가 있다. 옳은 말이다. 명화를 보는 데는 눈이 필요하다. 그 눈은 명화 속에서 보이는 것, 보이지 않는 것 모두를 찾아내는 것이고, 규칙 혹은 문법을 읽어내는 것이다. 쉬운 일은 아니다. 무엇을 그렸는지, 그려진 대상의 색채, 질감, 표현법, 그 사회적 맥락, 미술사적 조류와 배경, 이런 것들을 해명해야 하기 때문이다.

그러면 그 명화 속에서 주목해야 할 몇 가지를 보자. 반 에이크의 〈아르놀피니 부부의 초상〉과 벨라스케스의 〈궁정의 시녀들〉에는 거울이 그려져 있다. 벽에 걸려 있는 거울은 중요한 단서를 제공한다. 화가의 위치가 드러날 수도 있고, 그 거울 속에 누가 그려져 있는가가 중요할 수 있기 때문이다. 보티첼리의 〈봄〉에는 신화의 인물이 등장한다. 비너스, 큐피드, 미의 세

마르셀 뒤샹,
〈L.H.O.O.Q.〉,
19.7x12.4cm, 1919, 파리

반 에이크,
〈아르놀피니 부부의 초상〉,
82x60cm, 1434, 런던

벨라스케스,
〈시녀들〉, 318x276cm,
1656, 마드리드

여신, 제피로스 그리고 〈봄〉을 연상하게 하는 플로라와 클로리스가 있다. 다 빈치의 〈성 안나와 성모자〉에서 성모 마리아가 입은 빨강과 파랑의 옷은 하늘의 성스러운 사랑과 지상의 진실을 상징하고, 아기 예수와 어린 양은 예수의 십자가 수난을 상징한다. 이것은 그림의 문법이다. 따라서 성모 마리아의 옷 색깔은 화가가 맘대로 바꿀 수 없다. 또한 아기 예수와 어린 양,

십자가 지팡이를 쥐고 있는 요한, 성모 마리아 머리 위에 있는 금빛 원반, 이것이 고딕시대나 15세기 종교화에서 나타나는 기독교 도상학이다.

뒤러의 멜랑콜리는 우울이 아니고, "지적 활동과 예술적 창조"의 영감을 가리킨다. 그려진 인물의 표정과 행동에서 그렇게 추론한다. 푸생의 〈사비니 여인들의 약탈〉은 로마의 건국 신화를 주제로 한다. 거기에는 그 약탈을 주도한 로물루스가 있다. 그가 들어 올리는 빨간 망토는 로마군인들이 사비니 여자들을 약탈하라는 신호다. 로마의 신화에서 선택한 주제는 고전적이요, 그림이 주는 역동성은 바로크적이다. 와토의 〈사랑의 섬으로의 순례〉는 화면 왼쪽에서 오른쪽으로 인물들의 연속적인 행동이 있다. 연극 무대에서 연기하는 배우들처럼 느껴진다.

사실주의 거장, 쿠르베의 〈아틀리에〉는 1855년 만국박람회의 반동으로 그의 개인전에 전시된 작품이다. 그의 왼편에 선 노동자나 농민은 당시 1848년 혁명을 짓밟은 나폴레옹 3세에 대한 반감의 현실적 우의allégorie다. 오른쪽에 선 사람들은 미술 애호가들이며, 그의 사실주의 예술을 옹호한 예술적 우의다. 현실과 그 현실에 대한 반동, 또한 사실주의 운동의 후원, 이것이 이 작품의 문법이다. 1863년 낙선전에 출품된 마네의 〈풀밭 위의 점심식사〉로 엄청난 외설 파문을 일으켰다가 2년

후 똑같은 파문에 휩싸인 〈올랭피아〉는 서구 400년 미술의 역사에 대한 반역이었다. 회화적 기법(예를 들면 마네는 2차원 평면성을 강조하면서 원근법을 무시해버렸다)과 아카데미의 관습에 대한 반발(누드, 창녀)이었다.

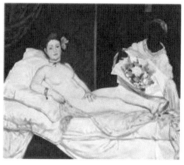

마네, 〈풀밭 위의 점심식사〉,
208x264.5cm, 1863, 오르세 미술관

마네, 〈올랭피아〉,
130.5x190cm, 1863, 오르세 미술관

이것이 르네상스에서 사실주의, 인상파에 이르는 이른바 명화의 문법이다. 명화에 대한 해석은 이렇게 한정된 범주처럼 나타나지 않는다. 명화라는 그 자체를 문법의 틀 속에 가두면 예술을 한계 속에 가두어버리게 된다. 그것은 예술을 죽이는 것이다. 명화를 틀 속에 가두지 말자. 또 그 명화가 한정하는 문법도 뛰어넘자. 작품의 기본적인 이해를 위해 명화라는 편리함을 수용했지만 명화의 해석에 대한 상상력마저 닫아버려서는 안 되기 때문이다. 혹시라도 명화가 이러한 해석의 한계를 강

요하는 것이어서는 안 될 것이다. 명화와 명화의 문법이 이해를 위한 도구화에 어느 정도 성공할 수 있어도 작품 해석의 궁극성을 보장할 수 없다. 그렇다고 그 문법을 버릴 수 없다. 이것이 명화를 해석하는 딜레마다. 다만 명화에 대한 더 다양한 해석은 열어둘 일이다.

열한 번째 책 『몬드리안이 조선의 보자기를 본다면』

정은미 지음/ 열림원

　몬드리안은 기하학적 추상미술의 대표작가다. 그의 추상을 신조형주의라고 한다. 그의 작품에는 삼원색의 적, 청, 황색만이 있고, 수평선과 수직선을 통해 만들어내는 수많은 직사각형의 색면들이 존재한다. 그 수평선과 수직선의 길이와 넓이가 다양하므로 직사각형의 크기와 넓이도 다양하게 나타난다. 그는 채색을 하지 않는다. 무채색, 그것은 그에게 순수하고 절대적인 색이었다. 순수하고 절대적인 원색은 수평선과 수직선이 만나 순수조형을 만들어낸다. 이러한 순수조형이야말로 진정

한 리얼리티에 도달하는 것이라고 그는 생각한다.

조선시대 여인들이 수를 놓거나 조각 천을 하나하나 이어서 만든 보자기에 이러한 조형주의의 추상미술이 엿보인다. 제한된 원색의 색채를 이용해 다양하고 수많은 수평선과 수직선이 만들어내는 사각형의 색면들은 몬드리안의 신조형주의 추상 미술 작품을 연상시킨다. 조선시대의 보자기는 의도된 예술작품이 아니라, 생활에서 다양한 용도로 쓰이던 민속용품이었다. 규방의 아낙들이 만들어낸 조선의 보자기는 서양의 신조형주의에 훨씬 앞서서 추상미술의 세계를 만들어냈던 것이다.

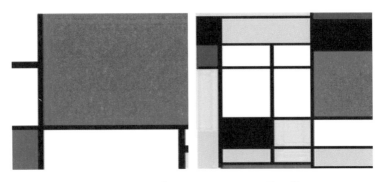

몬드리안, 〈빨강 파랑, 노랑의 구성〉, 51x51cm, 1930, 뉴욕

몬드리안, 〈노랑, 파랑, 검정, 빨강과 회색의 구성〉

로댕의 '생각하는 사람'은 서구 조각의 사실주의와 이상주의의 전통을 완성했다는 평가를 받고 있는 작품이다. '생각하는 사람'은 로댕이 제작한 〈지옥의 문〉이라는 작품의 청동문의 입

구에 조각되어 있다. 제목이 암시하듯 〈지옥의 문〉은 미켈란젤로의 〈최후의 심판〉에서 지옥의 구도를 보여준다. '생각하는 사람'은 지옥에서 심판 받고 고통스러워하고 절망하는 사람들을 둘러싸고, 혼자 "벌거벗고 바위 위에 앉아, 발은 밑에 모으고, 주먹은 입가에 대고", 몸을 수그린 채 심각하게 생각에 잠겨 있다. 최후의 심판의 날, 지옥의 아비규환 속에서 고통으로 몸부림치는 소란과 혼란 속에 홀로 관조하듯 몽상하고 있는 '생각하는 사람'은 무슨 사유에 잠겨 있는 것일까?

우리나라 삼국시대 6∼7세기에 제작된 것으로 보이는 불상 조각인 〈금동미륵반가사유상〉과 〈금동일월식반가사유상〉은 로댕의 '생각하는 사람'을 연상시킨다. 왼쪽 무릎 위에 오른쪽 다리를 접어 올리고, 왼손은 올려놓은 다리를 잡고, 살짝 고개를 숙인 채, 뺨에 오른손 손가락을 기대어 놓고 명상에 잠겨있는 모습을 하고 있다. 미소까지 짓고 있는 이 사유상의 얼굴에는 로댕의 '생각하는 사람'처럼 지옥의 고통과 절망을 관조하는 모습이 아니라, 번뇌와 고통으로부터 벗어난 깨달음의 염화시중의 미소만 보일 뿐이다. 사유상의 미소는 진정 인간의 진리를 깨달은 해탈의 미소인가?

세잔의 〈생트 빅투아르 산〉은 남 프랑스의 프로방스에 있는 산을 그린 작품이다. 그의 산은 사실적으로 그려진 산이 아니

다. 그의 작품에는 산을 그린 색채들이 촘촘하고 짧은 터치로 산과 바위, 나무숲과 하늘이 뚜렷한 윤곽 없이, 분리되지 않고 커다란 덩어리를 만들어놓고 있다. 여기에는 대상을 구분해주는 명암과 원급법도 없다. 그는 눈을 통해 보이는 대상을 사실적으로 그려낸 것이 아니라, 머리로 느끼고 마음으로 재구성된 그의 산을 창조해 냈다. 그래서 그는 하나의 산이 다른 각도, 햇빛을 받는 정도, 그 산을 보고 느끼는 감각에 따라 달라지는 수많은 산을 만들어냈던 것이다.

정선, 〈인왕제색도〉, 79.2x138.2cm, 국보216호, 삼성미술관 　　　폴 세잔, 〈생트 빅투아르 산〉

조선시대 겸재 정선의 〈인왕제색도〉는 서울의 인왕산을 그린 작품이다. 산기슭과 중턱에 덮인 구름 사이로 드러낸 인왕산의 장엄한 모습을 강렬하고 인상적인 필치로 그려내고 있다. 수목이 울창한 숲, 검은 빛을 머금은 바위들, 계곡 사이사이 에

워싸고 있는 구름들이 만들어 내고 있는 그의 작품은 동양화의 정서를 장엄하게 그려놓고 있다.

『몬드리안이 조선의 보자기를 본다면』은 이처럼 서양미술과 한국미술(작가는 동서양미술 감상이라고 하지만, 엄밀하게 서양미술과 한국미술 작품을 비교 감상하고 있다) 작품을 유사한 테마와 오브제, 은유와 상징으로 비교하고 있다. 루벤스의 〈모피〉와 조선시대의 〈미인도〉, 고구려 〈안악 제3호분 전설 부엌도〉와 얀 베르메르의 〈부엌의 하녀〉, 신윤복의 〈연소답청〉과 와토의 〈시테라 섬의 출범〉, 강세황의 〈영통동구〉와 프란츠 클라인의 〈숫자 8〉 등이 비교되고 있다. 거기에는 때로 두 문화 사이에 시대를 관통하는 보편적 조류를 지적하기도 하고, 영혼과 육신, 자연과 인간의 조화를 중시한 전통 한국미술의 정서와 이를 토대로 예술적 이론을 구축한 서양의 합리주의, 과학주의를 통해 차이의 문화를 드러내주기도 한다. 그러나 동서양미술의 감상이 '비교'를 통해 감상하고 있으면서도, 비교의 조건과 이유, 타당성이 확보되지 못하고 있다는 점, 그 감상이 극히 작가의 인상적 주관주의에 흐르고 있다는 점은 지적되어야할 것 같다. 그럼에도 불구하고 작품에 대한 미술 감상의 폭을 넓히고, 두 문화의 작품들을 비교함으로서 동서미술 속에 관통하는 보편적 정서를 찾으려고 시도했다는 점도 간과할 수 없

다. 왜냐하면, 동서미술의 경계를 가로지르는 자유분방한 미술 읽기는 새로운 시도이며, 특별한 의미를 생산하고 그림을 읽는 재미를 제공하기 때문이다.

열두 번째 책 『미술의 유혹』

줄리언 프리먼 지음/ 최윤아 옮김/ 예담

"가난하고 늙은 고흐를 생각해 보라. 고흐에 대해 이야기하자면 매일 식사시간마다 몇 달을 이야기해도 끝이 없다. 일단 흔해빠진 그의 오른쪽 귀에 대한 이야기부터 시작해보자. 고흐가 귀를 잘라낸 것은 아니었다. 귓불을 잘랐을 뿐이다. 빈센트 반 고흐Vincent van Gogh(1853~1890)는 여섯 명의 아이 중 첫째로 태어났다. 고집이 세고 다혈질인 고흐는 목사인 아버지와 사이가 좋지 않았고 어머니와도 마찬가지였다. 결국 집을 뛰쳐나왔고, 동생 테오가 일자리를 알아봐 주었다."

서른일곱에 요절한 고흐가 '늙었다'는 건 좀 어폐가 있지만, 파란만장한 삶을 살다 간 그의 삶과 독특한 그의 그림은 이제 전설이 된지 오래다. 그의 편지, 동생 테오, 피사로, 고갱과의 만남, 그가 살았던 마을, 아를, 생레미, 오베르 쉬르 우아즈, 정신병자, 그리고 권총 자살. 고흐는 일본 그림과 판화에 영향을 받았고, 그의 배경에는 일본 그림이 등장한다. 또한 그는 노르웨이의 뭉크와 독일의 키르히너의 표현주의자들에게 영향을 주었다.

고흐의 시대, 1866년에는 노벨이 다이나마이트를 발명했고, 1873년에 프랑스 시인 랭보가 베를렌과 동성애 생활을 접고 시집 〈지옥의 계절〉을 집필했다. 1876년 알렉산더 벨이 전화를, 1879년에는 에디슨이 전구를 발명했다. 고흐가 죽은 해 그의 작품 〈붉은 포도밭〉이 벨기에에서 처음으로 400프랑(7~8만 원)에 팔렸다.

고흐, 〈붉은 포도밭〉, 73x91cm, 1888, 푸슈킨 미술관

전성기 르네상스 맨들인 다 빈치와 미켈란젤로. 둘은 사이가 좋지 않았고, 성향이 다른 사람들이었다. 다 빈치가 그림, 조각, 건축, 시,

해부학, 공학 등에서 천재적인 수준을 보인 사상가라면, 미켈란젤로는 로마 바티칸의 성 베드로 사원의 개축 공사에 참가해 훌륭한 작품을 남긴 행동가였다. 〈시스티나 성당의 천장화〉에 그려진 〈천지창조〉와 〈최후의 심판〉은 불후의 명작으로 남았다. 이 시기에 마키아벨리의 〈군주론〉이 나왔고, 마르틴 루터는 1517년 종교개혁을 일으켰다. 1543년에는 코페르니쿠스가 목숨을 걸고 태양이 태양계의 중심이라고 주장해 중세적 종교와 우주적 가치관을 뒤집었다.

피카소가 없었다면 현대 미술은 어떤 모습이었을까? 피카소의 힘은 근대 르네상스의 단단한 요새를 허문 것이다. 전통적 2차원의 캔버스 위에 물체의 볼륨감과 물체와의 관계를 부각시키고, 아프리카의 탈을 이용하여 근대적 미의 개념을 바꾸어 놓았다. 그의 〈아비뇽의 처녀들〉(1907)은 브라크와 더불어 입체주의의 서막을 열었던 작품이었다. 입체주의 작품은 전시된 적 없지만 화상 다

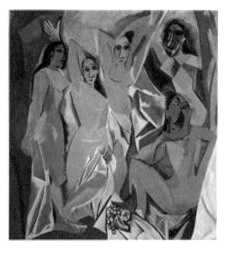

피카소, 〈아비뇽의 처녀들〉, 244x234cm, 1907, 뉴욕

니엘 칸바일러는 이들의 작품이 시장을 형성하도록 결정적 기여를 했다.

20세기 초 피카소의 등장과 함께 1903년 미국 자동차가 최초로 대륙을 횡단하고, 1907년 프랑스에서 헬리콥터가 비행에 성공하는가 하면, 1909년 영국에서는 오토바이가 상업적으로 생산되었다.

칸딘스키는 러시아 변호사 출신의 화가고, 클레는 스위스 출신의 화가였다. 두 사람의 우정의 지적 교류와 전시는 널리 알려져 있다. 칸딘스키는 구상과 추상을 넘나들면서 빛과 색채에 대한 탐구를 통해 "심리적 의미가 담긴 추상적 기호와 기표로 이루어진 매우 정교하고 형식적인 언어"를 만들어냈다. 클레는 대상의 요소들의 배치에 선 긋기를 시도해 다양한 색채와 공간, 색조, 형태를 만들어냈다.

화가와 그의 삶, 에피소드와 학파, 작품 설명, 미술의 사조사와 세계사의 흐름을 연대기 순으로 기술한『미술의 유혹』은 미술을 마음으로 느끼기에서 구체적으로 표현하기에 토대를 두고 있다. 물론 '서양 미술사'의 개론적 차원에 머물고 있는 것이 사실이지만, 작품과 인물, 사조와 주의, 일화와 작품 의미에 대해 호기심을 불러일으킬 수 있는 구성이 더 크게 부각되어 있다. 특히 눈에 띠는 것은 작품 설명이 서술적이거나 설명적 차

원에 머물고 있는 것이 아니라, 작품의 구체적 부분을 화살표로 끌고 나와 구체적으로 지적하고 해석을 가하고 있는 점이다. 또한 사조가 형성되고 화가가 활동했던 시기에 세계의 중요한 사건은 중요한 의미를 부여한다. 예술가들의 자기 표현은 결국 사회적 문맥 속에서 표현되고, 그 시대정신 속에서 만들어지기 때문이다. 그래서 반 고흐의 시대에 전기가 있었고, 피카소가 파리에서 활약하던 시대에 이미 하늘에 헬리콥터가 떠다니고, 1912년 입체주의 시대에 타이타닉호가 침몰하는 사건이 일어났다는 것은 흥미롭지 않은가?

열세 번째 책 『반 고흐, 죽음의 비밀』

문국진 지음/ 예담

　지난 해 겨울 프랑스 갔을 때 고흐의 여정을 따라 간 적 있다. 물론 유학 시절에도 이미 스쳐 간 적은 있었다. 이번에는 빡빡한 여행 일정 때문에 잠시 머물고 떠나야 하는 아쉬움이 더 컸다. 고흐가 파리를 떠나 처음으로 정착한 남 프랑스의 작은 도시 아를을 찾았다. 바람이 세차게 불던 그날 나는 고흐의 그 노란 집을 둘러보았다. 화려할 것도 없이 소박한 시골풍 카페 1층에는 고흐의 모작 그림 몇 점이 걸려 있었고, 2층에는 그 때의 그 당구대도 그대로 있었다. 커피를 마시면서 잠시 고흐를 회

상해 보기도 했다. 아를의 지누 부인, 우체부 조셉 룰랭과 그의 아내인 룰랭 부인, 고흐의 의자, 아를의 들판, 해바라기, 실편백나무, 론 강, 그리고 특히 고흐를 위해 이곳을 찾은 고갱 등. 고흐가 고갱과 다툼으로 귀를 자르고, 정신발작으로 입원했던 생 레미 요양원을 바로 지척에 두고 가보질 못했다.

여행의 마지막 일정을 앞두고 나는 그의 마지막 정착지였던 오베르 쉬르 우아즈를 찾았다. 고흐처럼 아를이나, 오베르에 기차를 타고 왔더라면 더 좋았을 걸 하는 생각도 들었다. 그러나 파리에서 차를 몰고 오는 것도 지리에 밝지 못한 나로서는 이도 쉬운 일이 아니었다. 여기도 물론 이미 와본 곳이다. 더구나 1991년에 나온 〈반 고흐〉라는 영화를 비디오로 세 번이나 보았기 때문에 너무나 친근한 곳이 되었다. 오베르의 시청, 바로 시청 정면 길 건너 고흐가 70일 남짓 머물렀던 라부 여인숙과 그의 방, 오베르의 교회, 우아즈 강, 의사 가셰 박사와 그의 딸 마르그리트와 그 정원, 교회 너머에 펼쳐진 오베르의 노란 들판, 그리고 고흐와 그의 동생 테오가 잠들고 있는 공동묘지. 이곳은 이미 고흐의 마을이 된지 오래다. 여름이라면 여길 찾는 관광객들로 북적거렸겠지만, 겨울의 오베르는 조용해서 더 좋았다.

평생, 단 한 점의 그림만이 팔렸고, 평생 가난과 정신 발작에

시달렸던 반 고흐, 마지막 오베르에서 권총 자살로 37년이라는 짧은 생을 산 그야말로 드라마 같은 삶에 우리는 그의 예술에 숙연해지고 안타깝고, 감동했던가. 더구나 그의 정신적 동반자였던 동생 테오가 6개월 후 불쌍한 형의 곁으로 함께 가야했던 운명은 그 무슨 장난이란 말인가. 오베르에서 그린 〈가세박사의 초상〉(66×57㎝)이 최근 뉴욕의 소더비 경매에서 8,250만 달러에 팔렸다니, 참으로 기가 막힐 노릇 아닌가? 그래서 우리는 그의 예술에 더 흥분하는가. 그의 삶도 극적이고, 예술도 그러하고, 그의 죽음도 그러하다.

고흐, 〈가세 박사의 초상〉, 57x68cm, 1890, 오르세미술관

고흐는 왜 자살했는가? 그가 쏜 권총은 어디서 났는가? 왜 권총으로 쏘고도 바로 죽지 않고, 이틀이나 지난 뒤 숨을 거두었는가? 또한 권총의 총창이 바로 심장부를 뚫지 않고, 혈관이나 장기를 별로 다치지 않고 스치고 지나간 이유는 무엇인가? 심지어는 권총 자살이 아니라 타살이 아닌가? 그렇다면 그 권총을 쏜 자는 누구인가? 혹시 고갱?『반 고흐, 죽음의 비밀』은 이런 죽음의 의문에서 출발해서 고흐의 진정한 권총 자살의 신빙성이 무엇인가를 따져보고 있다. 물론 우리의 예상에 빗나가지 않게 고흐의 권총 자살로 결론은 내리고 있지만, 고흐의 연구가들이 타살을 의심해봄직한 근거도 나름대로 개연성 있어 보인다. 고흐는 여러 번 자살을 시도한 경험이 있다는 것이다. 고갱과 싸우고 난 후 칼로 귀를 자르는 자학 행위, 아를에서 병원에 입원했다가 물감 튜브를 짜서 먹은 행위, 생 레미 요양원에서는 석탄함에 얼굴을 박고, 석유등에 넣는 기름을 마셨던 행위 등이 자살의 축적된 경험이었다는 것이다. 고흐가 자살한 그 권총이 사건 발생 후에도 나오지 않았다는 것도 엄청난 의문이다. 오베르의 주변 퐁투아즈라는 도시의 총기 상점(지금도 이 상점이 있다고 한다!)에서 고흐가 직접 구입했다는 설, 오베르에 별장을 두고 파리에서 온 스쿠레탕 형제들과 친해지면서 그중 동생이 가지고 있던 총을 고흐가 슬쩍해서 가지고 있었다는

설도 있다. 또한 우리를 가장 놀라게 하는 것은 고갱을 오베르에서도 만나길 원하던 고흐가 고갱의 관심을 끌기 위해 권총으로 상처를 입혔다는 것이다. 그 권총은 고갱의 음모에 의해 고갱의 제자였던 샤를 라발이 고흐의 방에 몰래 두고 갔고, 자살을 충동질했다고도 한다. 그리고 고흐가 권총으로 자살하는 날 라발이 권총을 가지고 사라지고, 그 같은 사실을 알아챈 고흐가 권총의 출처나 자살의 구체적인 일에 대해 일체 입을 다물었던 이유가 여기 있다는 것이다. 물론 신빙성이 없는 억측이다. 그러나 상당한 근거와 주변의 정황으로 재구성된 자료라 하니, 참으로. 고흐의 권총 자살 미수 사건은 영원히 해결되지 않고 남아 있는 미스터리다.

고흐의 자화상 그림을 보면 오른쪽 귀를 자른 것으로 보이는데, (오랫동안 오른쪽 귀를 자른 것을 정설로 믿었다) 그러나 거울을 보고 자화상을 그린 그 잘린 귀는 왼쪽 귀가 분명하다는 것이다. 고흐의 '화가 공동체' 제안에 아를에 온 고갱과 사사건건 충돌하고, 급기야 귀를 자르게 되지만, 고흐와 고갱이 똑같은 소재를 두고 그리는 그림마다 고갱의 그림에는 고흐를 모욕하는 내용이 상징처럼 곳곳에 숨어 있다는 것도 지적해야겠다. 고갱의 〈황색 그리스도〉에서 그 노란색이 바로 고흐가 발견한 색이 아닌가. 그러면 고갱은 고흐의 천재성을 발견하고 그를 질투했다?

그 당시 사정을 보면 충분히 개연성이 있다. 목사인 고흐의 아버지가 자연주의와 그 대가였던 졸라의 작품에 탐독하는 것을 못마땅했다는 것도 우리의 관심을 끈다. 기독교 정신에 대항했던 자연주의를 아버지가 좋아할 리 있겠는가. 고흐의 〈성경이 있는 정물〉이란 작품에는 아버지의 성경과 졸라의 작품 『사는 즐거움』이 함께 놓여 있다. 아버지의 신앙과 신념과 결별을 고하는 상징이 된 작품이다.

고갱, 〈황색의 그리스도〉,
93x73cm, 1889, 미국 버팔로

고흐, 〈성경이 있는 정물〉,
1887, 고흐미술관

그러면 평생 전혀 팔리지도 않았던 그 작품들은 다 어디로 갔는가? 평생 610여 점의 그림을 남겼던 고흐의 작품은 세계 곳곳의 미술관과 개인이 소장하고 있다. 고흐의 장례식이 치러지

던 바로 그 날, 그가 살았던 라부 여인숙의 1층을 영안실로 마련하고 주변의 벽에 그가 그린 그림들로 평생 첫 전시회를 연 셈이 되었다. 그 날 장례식이 끝나고, 전시된 작품들은 장례식에 참석한 사람들에게 테오가 형의 추억의 유품으로 다 나누어 주었다. 고흐는 1890년 5월 20일 오베르에 도착해서 그 해 7월 29일 숨을 거둘 때까지 70일간 72점의 작품을 그렸다. 특히 라부 여인숙의 딸을 그린 초상화와 〈1890년 7월 14일 오베르 시청〉은 그 여인숙 주인이, 가셰박사의 부자父子는 가지고 싶은 그림 30여 점을 모두 차지했다고 한다. 의사이지만, 그림 감상에 조예가 깊고, 자신이 그림을 그리기도 했던 가셰박사, 그러나 영화에서 묘사되었지만 그의 딸 마르그리트가 고흐와 가까이 지내는 것을 보고 심하게 다툰 이후로 결별하는 가셰박사만은 고흐의 그림의 천재성을 예감했다는 말인가?

열네 번째 책 『서양화 자신있게 보기』

이주헌 지음/ 학고재

　미술을 어떻게 감상할 것인가? 좀 더 구체적으로, 한 편의 그림을 어떻게 보고 이해할 것인가? 우리가 미술 작품을 대할 때 가장 근본적으로 접하는 문제이지만, 사실 이에 대한 대답을 구체적으로 시도하고자한 움직임이 별로 없었다. 그럼 누가 이런 문제에 대한 해답에 접근할 수 있는가? 당연히 미술과 예술 전반을 전문적으로 공부한 사람들이 1차적 책임일 것이다. 그들이 바로 우리의 미술 감상에 대한 올바른 안내자가 되었어야 할 것이다. 그러나 우리에게 그러한 안내를 담당하는 기능

이 오랫동안 작동하지 못한 게 사실이었다. 지금 수많은 미술 관련 책들이 시중에 쏟아져 나오고 있다. (배낭여행을 하면서) 유럽 미술관을 다녀오고 난 후, 미술에 대해, 예술에 대해, 미술관이나 박물관에 대해 어설픈 아마추어리즘으로 쓴 글들이 상당수 출판되고 있는 게 현실이다.

이른바 미술 평론에 대한 우리의 의식은 그만큼 미미했다. 주로 화가의 일생을 언급하거나, 미술사를 논하는 수준에 머물렀고, 작품을 보고 구체적으로 말하거나 평하는 것이 아니라, 그냥 느낌으로 감상하는 차원이었다. 이것이 미술 평론의 부재에서 오는 우리의 미술 감상 태도를 결정지었던 것이다. 그래서 정작 하나의 작품 앞에서 미술을 공부한 사람도, 작품을 보는 관람자도 그저 꿀 먹은 벙어리였던 것이다.

이에 반해 문학의 경우는 어떤가? 문학은 그것이 언어라는 매체임에도 불구하고 오래 전부터 평론이 발달하여 문학을 말하고 감상하는 안내자가 되어왔던 것이다. 그래서 시나 소설, 희곡을 분석하고 이해하기 위해 수많은 문학연구방법론이 발달해 왔다. 역사주의, 구조주의, 상상력, 해석학, 기호학, 신화론, 심리학, 포스트모더니즘 비평에 이르기까지…… 이러한 방법론들은 문학을 이해하는 하나의 방법으로 오랜 동안 적용되어온 과정에 불과하다.

미술의 매체와 수단은 색채이다. 캔버스 위에 그 색깔들이 만들어 내는 구조와 조직, 즉 세계와 현실을 평하고 말하는 것을 우리는 오랫동안 주저해 왔다. 언어로 된 장르를 해석하는 과정이 그렇게 지난한 과정을 겪어왔음에도 불구하고, 하물며 색채를 수단으로 하는 장르에 대한 분석과 해석이 미미한 수준에 그치고 있다는 것은 아이러니가 아닐 수 없다. 물론 미술의 색채가 만들어내는 세계를 이해하는 것은 쉽지 않은 일이다. 그러나 이러한 사명을 외면할 때 우리는 우리의 미술도 외면하고 곡해하는 현실에 직면하고 말 것이다. 『서양화 자신 있게 보기』는 구체적으로 미술 작품을 보고 말하기의 한 과정이며, 서양화를 통해 작품을 이해하는 과정이 동양화, 한국화를 이해하는 단계를 우회하고 있다고 볼 수 있다. 이제는 그것의 우선 순위를 말하기보다 하나의 작품을 구체적으로 감상해야한다는 의식은 미술 해석 혹은 감상의 올바른 자리 찾기라고 말할 수 있다.

미술은 색채를 그 수단으로 하고 있기 때문에, 그 감상이 상당히 주관적으로 흐르기 쉽다. 하나의 작품에서 객관적으로 말할 수 있는 것은 작품을 그린 창작자(화가), 그 작품이 완성된 시대와 배경, 작품의 제목을 통해 나타난 에피소드, 신화, 사회, 역사, 종교적 배경 등이다. 물론, 이러한 것들도 미술의 시기를 구분해서 말하면 그 적용 기준이 달라질 수도 있다. 예를 들면,

누가 그린 작품인가, 그 작가는 어떤 삶을 살아왔는가. 작가는 어떤 미술의 사조 속에서 공감하고 활동했는가. 그 삶의 과정에서 이 작품이 창작된 배경이 무엇인가. 작품은 어떤 내용(역사, 종교, 신화)을 바탕으로 어떤 주제를 다루고 있는가. 이런 것들이 구체적 객관적 평가가 될 것이다. 또한 (원근법을 포함하여) 작품의 구도, 시각적, 조형적 요소와 특징, 상징, 빛과 색 등도 객관적 요소를 이루고 있는 것이다.

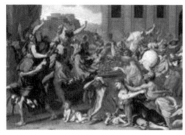

니콜라 푸생, 〈사비니 여인들의 납치〉,
154x206cm, 1634-1635, 뉴욕

자크 루이 다비드, 〈사비니 여인들의 중재〉,
385x522cm, 1799, 루브르

그러나 객관적 사실이 언급되면 모든 작품 감상이 끝났다고 할 수 없다. 처음 작품을 보고, '아, 아름다운 그림이구나', '정말, 좋은 그림이구나' 했을 때, 그 느낌이 주관적인 것이며, 이에 대한 객관적, 구체적 평가, 증거를 제시해야 하는 것이다. 또한 작품에 대한 전체적인 조망만으로 감상해서는 안 될 것이다. 자칫 이것은 주관적인 인상에 흐를 수 있기 때문에, 작품을

부분적으로, 하나하나, 섬세하게 살펴야 한다. 우선, 무엇이 그려져 있는지 전부 샅샅이 찾아내야 한다. 그림 속의 인물의 시선과 표정도 그림 이해에 결정적일 때가 있다. 특히 주관적 감상에서 어떤 작품을 주관적 평가로 규정해버리는 일이다. 특히 전문 평자에 의해 그런 단정을 내리는 경우가 있는데, 이것은 논란의 여지가 있다. 사실, 그림에 대한 논쟁은 이러한 주관적 단정에 대해서 감상자들이 따져야할 몫일지 모른다.

이와 같이, 하나의 작품을 감상하고 이해하는 것은 모든 것의 종합이다. 다시 말해, 하나하나 분석하고, 그것을 정리하는 종합의 과정을 거쳐야 진정한 작품 감상에 이를 수 있다는 것이다. 작품 속에 모든 것을 다 끄집어내서 하나하나 따져보고, 그것을 이야기해 보는 것, 그것이야말로 작품 감상의 시작이 되어야 한다. 왜냐하면, 이것이 '그림 보기'에서 '그림 말하기'로 전환하는 첫 단계이기 때문이다. 『서양화 자신 있게 보기』는 전문 평자의 단정에 대한 논쟁의 여지가 남아 있음에도 불구하고 구체적으로 작품 읽기의 획기적인 시도로 보인다.

열다섯 번째 책 『세잔과의 대화』

폴 세잔 외 지음/ 조정훈 옮김

　남 프랑스의 겨울답지 않게 바람이 차다. 나는 아침 일찍 일어나 오늘 여행 일정을 다시 살폈다. 액상 프로방스의 세잔의 생가와 세잔의 아틀리에, 세잔의 길과 생트 빅투아르 산을 찾아보기로 한 일정이었다. 다시 액상 프로방스 지도를 펴놓고 그 위치를 찬찬히 점검했다. 액스를 찾아 온 게 서너 번은 되었건만 올 때마다 일일이 지도를 봐야 한다. 그것도 몇 년에 한 번씩 찾아오는 길이니 그럴 수밖에 없다.

　우선 그의 생가부터 가보기로 했다. 이미 어젯밤 자동차로 액

스 시내를 여러 번 돌아 다녔기 때문에 길은 낯설지 않다. 드골 광장에서 그 유명한 미라보 거리를 쭉 따라 끝나는 길에 오페라가 28번지 세잔의 생가. 찾기는 쉬웠다. 그러나 생가를 들어갈 수 없었다. 시꺼멓게 된 벽돌 건물 벽에 "화가 세잔 1839년 1월 9일 이 집에서 태어났다"란 글귀만 새겨놓았다. 이런 글귀는 그동안 유럽을 여행하면서 여러 번 보아왔기 때문에 생가 안으로 들어가지 못한 아쉬움을 달랠 수 있었다. 의례 그러하듯 카메라로 한 컷 담아 두었다. 발걸음을 뒤로 돌리면서 생가 골목길을 다시 카메라에 담았다. 차를 몰고 동쪽으로 길을 잡아 생트 빅투아르 산을 오른 쪽에 두고 계속 올라갔다. 이 길은 세잔이 캔버스를 지고 걷고 사유하면서 생트 빅투아르 산을 가면서 수십 수백 번도 더 걸었을 그 세잔의 길이었다. 아니, 이제 세잔의 길이 되었다. 같은 마을에서 같이 뛰어 놀며 지냈던 에밀 졸라를 떠올렸다. 그들의 아르크 강가, 비베뮈의 채석장은 세잔의 풍경이 되어 그의 그림 속으로 들어갔다.

생트 빅투아르 산은 그 안으로 들어가지 못했다. 멀리서 세잔의 그림으로 떠올렸다. 겨울의 산은 황량해 보였지만 그 형태와 이미지는 그대로다. 그러나 세잔의 변화무쌍한 생트 빅투아르 산을 겨울 색으로 때운다는 것은 말도 안 된다. 그 바위도, 소나무도, 듬성듬성한 집들도 가까이서 보지 못했다. 그

러나 수년 전 봄 다녀간 적이 있어서 그때를 상상하면서 대신해야만 했다. 여행의 일정이란 항상 시간에 쫓기는 거 아닌가.

다시 카르노 거리, 생 루이 거리를 따라 올라 가면서 약간 왼쪽으로 굽어지는 길이 있다. 엑스의 가장 높은 등성이에 와 있다는 느낌이었다. 그 길을 따라 내리막길로 접어드니 '세잔의 아틀리에'라는 표지판이 선명하게 들어온다. 폴 세잔가 9번지, 그가 마지막까지 작업했던 아틀리에다. 붉은 덧문이 활짝 열린 건물 2층. 건물 정원은 온갖 나무들로 둘러쌌다. 건물 앞 정원에는 몇 개의 벤치가 자리하고 있다. 잠시 쉬면서 세잔을 보러온 지친 방문객을 위한 자리겠지만, 서둘러 계단으로 올라갔다. 이곳은 그의 아틀리에다. 그의 작품을 전시한 곳이 아니다. 그의 팔레트, 지팡이, 망태기, 두 개의 가방, 그의 화구들, 페인트가 묻어 거의 넝마가 되어버린 그의 옷, 그의 정물화에 등장하는 양파와 사과, 해골들, 그가 앉았던 의자, 책상, 도구, 도자기들 그리고 화가의 아틀리에가 그러하듯 온갖 잡동사니들이 높은 벽을 대신하는 삼단 유리창으로 선명히 들어왔다. 양쪽 벽이 유리창으로 되어 있었지만 북쪽 벽은 원래는 유리창이 아니었단다. 안내하는 파란 눈의 아가씨는 이곳이 세잔의 작품을 전시하는 공간이 아니라서 그의 작품은 하나도 없다고 처음부터 주지시켰다. 그러나 그의 작품이 없다고 실망할 수 없었다.

오히려 세잔의 손때가 묻은 그의 유품들은 평생을 그림에 대한 열정으로만 살아온 그를 가슴으로 느끼게 했다. 그리고 그녀는 세잔의 오리지널이 아닌 액자 속에 든 그림 "목욕하는 여자들"을 보면서 세잔의 원근법, 기하학적 구성에 대한 이론을 설명했다. 모든 사물은 공 모양과 원통 모양으로 만들어졌다는 것, '사과 하나로 파리를 놀라게 하겠다'던 세잔의 사과의 다양한 구성을 정물로 표현했다는 등의 교과서적인 설명을 해 주었다.

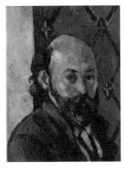 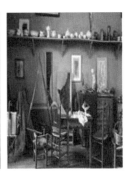

폴 세잔, 〈자화상〉,　　　세잔의 아틀리에　　　아틀리에 (내부)
1879-1882, 런던

한 가지 인상적인 것은 높은 벽에 걸려있는 한 장의 그림이었다. 그것은 원작이 아니었지만 들라크루아의 〈사르다나팔루스 황제의 죽음〉이란 작품이었다. 아시리아 왕 사르다나팔루스가 적들이 궁전에 난입하기 전, 사랑하던 애첩과 애마를 죽이고 보물을 한데 모아 불사르고 자신도 불타 죽었다는 비극적 장면을

상상으로 극대화하여 환상적으로 그린 그 작품 말이다. 사르다
나팔루스는 침대에 기대어 누워서 자신의 몰락 장면을 우울하
게 응시한다. 주위에는 육감적인 몸매의 벌거벗은 여인들이 죽
어 있고 그 주위는 피로 붉게 물들어 있다. 바닥에는 온갖 보
석이 흩어져 있고, 한 하인은 자신의 애마를 찌르고 흑인 하인
은 칼로 풍만한 육체를 가진 여인을 찌른다. 여인의 몸은 고통
으로 뒤틀려 있다. 이 낭만주의 대가에게서 화려한 색채를 배
운 세잔은 "이 세상에 아무도 들라크루아를 따를 화가가 없다"
고 했던 그의 영웅이었다.

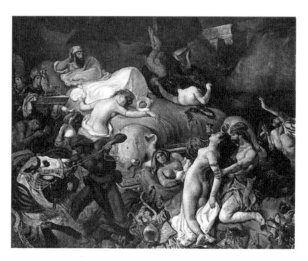

들라크루아, 〈사르나다팔루스 황제의 죽음〉,
392x496cm, 1827, 루브르

세잔을 말할 때 그의 아버지를 빼놓을 수 없다. 액스의 부유한 은행가였던 그는 자신의 바람대로 살지 않았던 자식에게 한때 실망감을 느꼈고, 화가의 길을 택한 그에게 나름대로 희망을 걸고 그의 물질적 지원을 아끼지 않았다. 그러나 아버지 몰래 결혼한 사실이 알려져 그가 아버지의 외면을 받자 이번에는 그의 어머니가 아버지 몰래 그의 후원자로 나선다. 여러 번 그의 그림 모델이 되어준 아내 마리 오르탕스 피케와 아들 폴. 아버지가 많은 재산을 아들에게 남겼듯이 세잔도 아들에게 모든 것을 다 맡기고 1906년 10월 23일 먼 길을 떠났다.

세잔의 작품을 말할 때 그의 루브르 스승들과 인상파의 동료들도 빼놓을 수 없다. 루브르의 푸생, 들라크루아, 쿠르베는 그의 영웅들이며, 르누아르, 드가, 피사로, 마네, 모네, 고갱과 동료로서 끊임없이 교류한다. 그의 파리 시절이었다. 그러나 그는 무엇보다 액스의 화가였다. 서른 번도 더 그린 생트 빅투아르 산은 그의 그림의 고향이었다. 파리에서 산전수전을 다 겪은 그 노장은 1891년 쉰 한 살의 나이에 액스의 은둔자가 되었다. 그는 늘 남루한 옷차림이었다. 캔버스를 들고 다니던 그에게 아이들이 돌을 던졌을 정도라는 것도 거짓이 아니다. 증언도 나와 있다. 그는 자신의 그림에 미치광이였다. 고흐가 마지막 생을 보낸 오베르. 나는 이번 여행에서도 그곳을 들렀다.

세잔은 고흐보다 20여 년 전 오베르에 찾아와 거기서 〈목맨 사람의 집〉을 그렸다. 나는 오베르에서 그의 그림 속의 그 집을 찾아 다녔지만 또 그의 그림으로만 만족해야했다. 세잔은 평생 그의 그림에 목을 매달았다. 액스에 목매달았고, 생트 빅투아르 산에 목매달았고, 목욕하는 남자, 여자들에게 목매달았고, 사과에 목매달았다. 나중에 고갱이 그를 베꼈고, 피카소도 베꼈고, 그리고 현대 회화도 그를 따랐다. 〈목맨 사람의 집〉, 내가 이 작품의 그 오베르 집에 그렇게 목매다는 이유는 뭘까?

열여섯 번째 책 『앙겔루스 노부스』

진중권의 미학 에세이/ 아웃 사이더

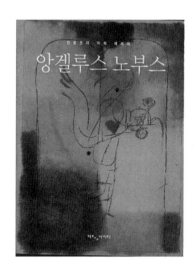

앙겔루스 노부스angelus novus는 파울 클레(1879~1940)가 그린 그림으로, 새로운 천사라는 의미이다. 천사는 르네상스 이전부터 많은 화가에 의해 그려졌고, 일반적으로 신과 인간과의 중개자로서 역할을 하는 이미지였다. 그러나 클레의 천사는 그런 전통적인 이미지에서 벗어나 있다. 새로운 천사는 신의 존재를 증명하고, 신의 언어를 전달하는 그런 전통적인 개념의 천사가 아니다. 그래서 클레의 천사는 날개가 없고, 날지 않는다. 따라서 천상의 존재가 아니라, 지상으로 추방된 천사이다. 클레의

천사는 코믹하고 그로테스크하다. 천사는 머리가 너무 커서 날개를 펴고 비상할 수 없다. 새로운 천사에서 그의 시선은 한쪽으로 쏠려 있고, 입은 벌어져 있으며, 그의 날개 같은 팔은 활짝 위로 펼쳐져 있다. 천사의 머리는 너무나 커서 몸통과 전체를 합한 것보다 더 크다.

〈앙겔루스 노부스〉, 1920, 예루살렘 　　　 마르크 샤갈, 〈야곱의 꿈〉, 1966, 프랑스 니스

　새로운 천사는 우리의 의식 속에 숨어서 고정된 천사의 개념을 여지없이 깨버린다. 합리와 이성에 의해 창조된 천사. 그 천사는 우리의 의식을 지배한 천사였다. 그것은 분명 천사에 대한 편견이었다. 합리와 보편의 가치관이라는 편견 속에 우리는 오랫동안 갇혀 살았다. 새로운 천사는 그런 개념에 저항한다. 비합리와 감성의 존재는 근대적 가치관에서 배제되었고 무시되

었다. 탈근대는 합리와 보편적 이성으로 설명이 되지 않는다. 정신, 이성, 필연, 보편 등이 근대적 가치 개념이라면, 육체, 광기, 도취, 우연은 근대에서 찾아낸 탈근대의 가치 개념이다.

근대 부르주아의 미적 이데올로기라는 개념에서 새로운 천사를 다시 생각해 보자. 그것은 순수한 미, 순수한 미적 체험의 개념이었다. 그러나 앙겔루스 노부스는 이러한 근대 미학이 보편적 '아름다움'으로 발라 놓은 화장을 벗기기 위한 작은 시도이다. 근대의 미적 이데올로기는 순수의 미로 치장한 아름다움이다. 우리는 편견으로 전향된 천사의 이미지를 진정한 천사의 이미지로 여겼다. 클레의 새로운 천사는 그러한 인식론적 미학을 벗어나게 해주는 단서를 제공해 준 것이다. 예술 작품을 보고 무엇이 좋고 무엇이 나쁜가, 내용이 뭔가를 이성으로 파악하는 데만 관심을 기울였다. 근대 미적 이데올로기는 이러한 인식론적 미학에서 벗어나지 못하고 있다. 거기서 "예술을 '가상'으로 규정함으로써 근대 미학은 예술과 현실 사이에 넘을 수 없는 존재론적 벽을 쌓았다. 그후 삶과 예술은 미메시스를, 존재론적 닮기를 하는 걸 포기했다. 그리하여 예술은 현실과 관계없는 향유의 대상, 값싸게 팔리는 문화 상품, 나아가 사회적 신분을 가리키는 기호로 전락하여 산문적이기 짝이 없는 부르주아적 삶을 치장하는 장신구가 되어 버렸다. 삶을 예술적으

로 조직하기 위한 영감의 원천이 되는 대신, 예술은 부르주아적 삶과 부르주아적 세계의 비미학성을 감추는 포장지가 되어 버렸다." 그래서 예술은 삶의 가운데서 찾아볼 수 없고 오로지 "콘서트 홀과 미술관 안에" 있게 되었다.

클레의 새로운 천사는 알렉산더 시대 그리스 철학자 디오게네스이다. 스스로 개라고 자처하고 집도 없이 떠돌아다니며 구걸로 연명해 나갔다. 자신을 개라고 욕하는 사람들의 근엄한 시선을 비웃고, 신랄한 독설로 기성의 도덕과 관습을 일소에 부치고. 그래서 '미친 소크라테스라'라는 손가락질을 받았다. "미친 소크라테스. 소크라테스의 지혜가 합리적 이성이라면, 디오게네스의 그것은 냉소적 이성이다. 소크라테스가 입으로 논증했다면, 디오게네스는 몸으로 논증했다." 우리의 앙겔루스 노부스, 디오게네스는 자기 존재의 진정한 주인이자 위선과 권위와 지배적 가치를 뒤흔드는 창조적 행위예술가요, 존재미학을 실천한 행위자였다.

열일곱 번째 책 『야만의 시대를 그린 화가, 고야』

박홍규 지음/ 소나무

　　고야(1746~1828)가 죽기 직전에 그린 〈지금도 나는 배운다〉는 목탄의 검은 색을 배경으로 지팡이 두 개를 짚어가면서 걸어가는 허리가 굽은 온통 백발이 된 자신의 모습을 뚜렷한 윤곽선으로 그려놓고 있다. 두 눈을 부릅뜨고 앞을 응시하면서 두 개의 지팡이에 의지해 한 발자국, 한 발자국 앞으로 나아가고 있다. 40대부터 청력을 잃었음에도 그는 죽을 때까지 붓을 놓지 않고 그림을 그리고 더 배울 것이 남았다면서 일흔 살이 넘어서 프랑스로 망명했다. 배움을 위한 저항이었을까, 생존을 위

한 마지막 몸부림이었을까. 그는 망명을 선택했다.

그는 당시에 드물게도 오랜 삶을 살면서 평생 1,870점이라는 방대한 작품을 남겼다. 그의 작품들은 유화, 벽화, 판화, 데생, 미니어처 등 다채로운 기법을 구사하여 초상화, 인물화, 풍속화와 종교, 전쟁, 환상을 테마로 한 광범위한 장르를 통해 18~19세기의 스페인의 현실을 묘사했다.

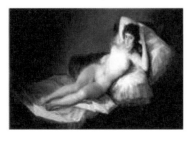
고야, 〈옷을 벗은 마하〉, 97x190cm, 1800, 프라도 미술관

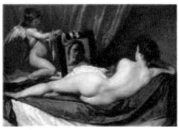
벨라스케스, 〈거울 앞의 비너스〉, 122x177cm, 1647-1651, 런던

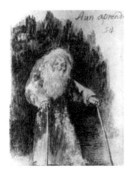
〈지금도 나는 배운다〉, 1824-1826

고야가 그린 〈옷을 벗은 마하〉(1798~1800)는 벨라스케스의 〈거울 앞의 비너스〉와 더불어 스페인에 두 점뿐인 나체화다. 〈옷을 벗은 마하〉는 1815년 비도덕적(외설)이라는 이유로 기소되어 종교재판을 받기도 했다. 이 작품은 1901년에야 일반인에게 공개되기 시작했다.

고야는 같은 모델을 다시 〈옷을 입은 마하〉(1798~1805)를 그려, 옷을 입은 모습과 나체의 모습을 동시에 그려냈다. 특히 이 그림 속의 모델인 마하가 고야의 전기에 자주 등장하는 알바 부인이라는 주장이 제기되어 이 작품을 둘러싸고 의견이 분분하다. 실제로 고야는 알바 부인을 모델로 여러 점의 인물화를 그렸다. 특히, 〈검은 옷의 알바〉(1797)에서 알바 부인의 오른 손끝이 가리키는 모래 위에는 "오로지 고야만"이라고 쓰여 있다. 그것이 알바 부인과 고야와의 특별한 관계를 보여주는 근거가 될 수 있을 것이다.

또한 고야는 전쟁을 테마로 한 두 편의 그림을 그렸다. 〈마드리드의 1808년 5월 2일, 이집트 친위대에 대한 싸움〉(1814)과 〈1808년 5월 3일 마드리드 프린시페 비오 언덕의 총살〉(1814)이 그것이다. 〈5월 2일〉은 나폴레옹 군대가 이집트 군을 앞세워 스페인을 잔인하게 제압하고자 한 전쟁을 배경으로 그린 것이다. 이집트 군에 저항하는 스페인의 민중을 통해 민족의식을 불러일으키고 전쟁의 참화를 통한 인간의 비극을 보여주고 있다. 〈5월 3일〉은 〈5월 2일〉에 저항한 스페인의 민중을 처형하는 그림이다. 이틀간의 사건을 연속해서 그림으로써 전후 장면의 연속효과를 불러일으킨다. 〈5월 3일〉은 새벽 동이 트기 직전 사형을 집행하는 병사들이 등불을 앞에 두고 극도의 단축

된 거리에서 조준하는 폭력적 광경을 보여준다. 죽음의 공포를 앞에 두고 절망하거나, 신을 찾는, 처참한 전쟁의 참화가 너무도 생생하다.

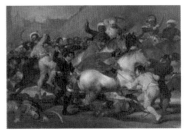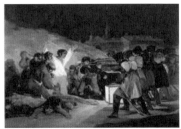

〈마드리드, 1808년 5월 2일〉, 1814, 프라도　　〈마드리드, 1808년 5월 3일〉, 1814, 프라도

고야는 1746년 스페인의 푸엔데토도스에서 태어나 1828년 프랑스의 보르도에서 숨을 거둘 때까지 82년의 긴 삶의 도정을 거쳐왔다. 미술 아카데미에 두 번이나 낙방하고, 이탈리아에 유학한다. 다시 스페인으로 돌아와 나이 30세에 마드리드에서 왕의 주문을 받아 제작하는 왕립 타피스트리(벽걸이 양탄자)의 자수 데생을 시작한다. 그리고 나이 40세가 넘어서 궁정화가가 된다. 그 때 그는 중병을 앓고 귀머거리가 된다. 그의 그림에 섬뜩하고 공포스런 분위기가 연출되기 시작한다. 50대에는 판화집 〈카프리초스〉가 출간되어 그의 명성은 더 높아지고, 최고의 명예인 수석 궁정화가의 지위에 오른다. 궁정화가로서 그는 왕실의 초상화를 제작한다. 그의 왕실 초상화는 당대의 관례를

거부하고, 보이는 그대로의 모습을 솔직하게 표현한 것이다. 그는 궁정화가로서 아첨을 하고 출세를 꾀하지만, 그는 정의가 무엇인지 알았고, 그가 몸담았던 상류사회의 기록은 무자비했다. 60대에 전쟁의 광기를 주제로 한 〈전쟁의 참화〉 작업에 착수하고, 이후 그는 마하의 나체 그림으로 이단 재판소에 회부되기도 했다. 72세에 마드리드 교외로 은거해 〈검은 그림〉을 벽화로 남긴다. 77세에 프랑스로 망명하고, 죽기 직전에 〈나는 아직도 배우고 있다〉(1824~1826)를 그렸다.

"그렇게 죽기 전, 마지막 단 하루도 새로운 배움을 마다하지 않는다. 단 하나의 마음, 의지, 뜻만이 있을 뿐이다. 사실 고야 평생에 그것밖에 없었다. 마음밖에 없었다. 그는 귀재도 천재도 수재도 아무것도 아니었다."

"사실 고야는 그런 태도만으로도 우리의 존경을 받아 마땅하다. 그리고 나이 40 이후이면 30대 정도에 받은 외국 학위나 처녀작 정도로 대단한 업적을 이룬 양 평생을 그것 가지고 먹고사는 우리네 문화인들과는 다르다는 것을 다시 확인할 필요가 있다. 그런 자들은 예술가도 저술가도 지식인도 아니다. 창조하지 못하는 지식인은 그 순간부터 죽은 자이다. 시골에 은거하든 명상에 빠지든 그는 죽은 인간이다. 적어도 스스로 예술가니 학자니 하는 소리는 그만두어야 한다."

고야 작품의 다양한 주제에는 풍부한 상상력이 바탕이 되어 있다. 화려하고 현란한 귀족적 취향의 작품에서부터, 권력에 아부하는 듯하면서도 추한 권력의 괴물을 그리는 혁명적 사고에 이르기까지, 여기서 우리는 고야가 지닌 그의 예술적 원천을 들여다 볼 수 있다. 일상적 현실과 상상의 영원으로 떠오르는 그의 무궁한 창조성은 당대에 한정되지 않고 모든 시대의 인간적인 본질을 그려냈다는 점이다.

열여덟 번째 책 『예술가와 돈, 그 열정과 탐욕』

오브리 메넨 지음/ 박은영 옮김

　예술과 돈은 상관관계가 있을까? 있다면 어떤 관계일까? 그리고 예술과 돈은 양립할 수 있는가? 단도직입적으로 말해, 예술과 돈은 깊은 상관관계가 있으며, 그 둘은 양립할 수밖에 없다. 이것은 적어도 서양의 예술사를 보면 엄연한 사실로 남아 있다. 우리는 (동양이라고 하자) 예술을 돈으로 환산하는 예술 혹은 돈을 목적으로 삼는 문화를 상업문화 (혹은 대중문화)라고 폄하하면서 저속한 것으로 치부해왔다. 예술은 신성한 것이며, 거기에 돈이 깊이 개입되어서는 안 된다는 것이 우리의 인식이었다.

예술을 돈으로 환산할 수 없다는 인식이 예술에 대한 발전과 실험을 더디게 하는 요인을 만들지 않았을까 하는 생각이 들게 한다. 서양에서 고대 그리스와 로마로부터 현대에 이르기까지, 예술은 변증법적 논리에 따라 끊임없는 도전과 응전 속에 발전해 왔다. 이러한 예술의 동적인 변화 속에 예술과 자본(돈)의 상관관계를 절대 간과할 수 없다. 예술을 향유하고 필요로 하는 사회 계급과 예술을 돈으로 파는 예술가의 관계를 따로 떼어놓고 생각할 수가 없다.

가장 현대 예술에 속하는, 그 역사가 백년 남짓한 영화가 1895년 12월 28일 파리의 중심가에 있는 그랑 카페에서 최초로 상연되었을 때, 뤼미에르 형제는 문화 예술인 33명을 초대한 가운데 입장료 1프랑을 받고 영화를 보여주었다. 세계 최초의 영화를 상연하고 33명을 초대한 자리에서 실험으로 만든 영화를 공짜로 보여줄 수도 있었을 법한데, 그는 돈을 받고 영화를 상연했다. 〈뤼미에르 공장의 퇴근〉이라는 영화는 흑백필름에 1분짜리 영화에 불과했다. 이처럼 가장 짧은 역사를 가지고 있는 영화의 예에서도 예술과 돈의 냉엄한 상관관계를 보여준 것이니, 오랜 역사를 가지고 있는 미술과 조각의 경우는 당연하지 않겠는가.

소더비와 크리스티라는 세계 최고의 예술품 경매 시장이 있

다. 예술품을 경매로 거래하는 곳이니, 예술과 돈의 상관관계를 가장 분명하게 보여주는 곳이다. 평생 600여 점 이상의 그림을 그리고도 생전에 단 한 점밖에 팔지 못해 하숙비도 제대로 주지 못해 가난과 고통 속에서 살아갔던 반 고흐, 그가 죽고 100년이 지난 후, 그의 작품 〈가셰 박사의 초상〉(66×57cm)이 크리스티 경매장에서 8,250만 달러(990억 원)에 팔렸다. 얼마 전에는 우리나라 박수근 화백의 〈앉아있는 아낙과 항아리〉(64.8×52.7cm)가 123만 9500달러(약 14억6261만원)에 낙찰됐다고 하니 예술이 돈이라는 가치를 창출한다는 사실을 보여준 셈이다.

미술사에서도 엄청난 부를 누린 사람들이 있었는가 하면 가난 속에서 비참하게 살아가야 했던 사람들도 있었다. 피카소는 "노련하게" 예술을 비즈니스로 만들었던 인물이다. 그는 그의 예술을 판 돈으로 대저택에 경호원, 개인 사진사와 이발사, 그리고 많은 여인을 마음대로 사랑했던(?) 사람이었다. 또한 그는 다른 화가(고갱)의 작품을 소장하고 그것을 되팔아 엄청난 차액을 남기기도 했으니 당대 최고의 예술가이면서 또한 뛰어난 비즈니스맨이었던 것이다. 자신을 찾아온 사람에게 1달러짜리 지폐 위에 붓으로 두어 번 쓱싹 그려주고, 피카소가 그렸으니 1달러짜리가 500달러 값어치를 지니게 되었다고 말하는 그를

보면 그의 그림의 대가가 어느 정도인지 짐작이 가고도 남는다.

미켈란젤로도 그의 예술을 돈으로 평가한 예술가 중 하나다. 그는 평생 수많은 그림과 조각을 남기고 엄청난 돈을 벌었다. 바티칸 성당의 천정화를 교황 율리우스 2세에게서 선금을 받고 작업에 착수했는가 하면, 바티칸 성당을 건축할 때, 선금 문제로 항상 신경전을 벌이기도 했다. 돈이 적었을 때는 작업을 늦추기도 하고, 돈을 제대로 받았을 때는 작업을 속도를 높이기도 했다. 그러나 그는 항상 빈털터리였다. 어머니가 일찍 죽고, 다섯 명의 형제들은 일정한 직업도 없이 그의 아버지와 함께 항상 그에게 손을 벌리는 처지였기 때문이다. 반면 레오나르도 다 빈치는 수많은 작품을 제작하고도 그다지 성공하지 못하고 넉넉지 못한 처지였다. 오히려 그가 죽기 불과 2년 전에 프랑스의 왕 프랑수아 1세의 초청으로 프랑스 궁정에서 온갖 영예와 환대를 누렸다는 것은 참으로 아이러니 하다.

뜻밖에도 서양인으로는 최초로 〈조선인〉(1617년, 23.5×38.4cm, 1983년 11월 크리스티 경매장에서 드로잉 경매 사상 최고가인 32만4000파운드(약 6억6000만원)에 팔렸다)이란 그림을 그렸던 바로크 시대의 거장 루벤스(1577~1640)는 어떤가? 그의 천재성은 돈이었고, 예술은 곧 비즈니스임을 생생하게 보여주었다. 루벤스는 그림을 그리는 동안, 동시에 비서에게 편지를 받아쓰게 하거나 책을 소리 내어 읽도

록 함으로써 자신의 천재성을 과시했다. 이 같은 그의 연출에 놀란 관람객들은 스튜디오를 나가면서 기꺼이 은화를 내놓았고, 그는 스튜디오를 찾은 고객들에게 자신의 소장품을 끼워 파는 사업도 마다하지 않았다.

피터 파울 루벤스,
〈한복 입은 남자〉, 1608

박수근,
〈앉아 있는 아낙과 항아리〉, 1962

바로크 시대 로마의 최고의 조각가 베르니니(1598~1680)는 로마의 건축과 조각에 손을 대지 않은 곳이 없을 정도였다. 그는 궁정 같은 저택에 마차와 말을 소유하고, 한 떼의 시종을 거느리고, 마음껏 돈을 써 가면서 최신 유행의 옷을 입고 다녔던 인물이다. 반면에 그의 조수였던 최고의 천재 석수 보로미니는 베

르니니의 그늘에 가려 평생 가난을 벗어나지 못했다.

돈하면 언급하지 않을 수 없는 화가가 있다. 바로 인상파의 모네다. 수많은 작품을 그리고도 모네만큼 평생을 무일푼으로 지낸 화가도 드물다. 그림이 도무지 팔리지 않아 덤핑으로 팔려고 했지만 그것도 제대로 되지 않았다. 그의 편지를 보면, 기거할 곳이 없어 여인숙에서도 쫓겨나는 처지였고, 그림 한 점에 20프랑(3,500원)으로 내놓아도 팔리지 않았으며, 25점을 500프랑에 파는 것도 실패했다. 친구에게 보낸 편지에서 "내일은 어디서 잠을 청해야 할지 모르겠네. 어제는 너무 절망스러운 기분에 바보같이 강물에 몸을 던지려 했다네"라고 썼을 정도였다. 또한 동시대의 피사로라는 화가의 그림은 한 점에 7프랑에 팔리기도 했다.

클로드 모네 (1840-1926)

이처럼, 돈 때문에 어떤 예술가는 평생을 가난과 고통 속에서 싸워가면서 살아갔고, 또 어떤 예술가에게 돈은 창작열을 고취시키고, 사회적 신분을 누리는 안정된 삶을 보장해 주기도 했다. 이제 예술과 돈은 불가분의 관계가

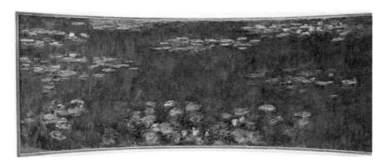

모네, 〈수련〉 연작 중 일부, 파리 오랑주리 미술관

되었다. 그러한 관계는 적어도 서구의 미술사에서는 오랜 역사에서 증명되었던 것이다. 예술과 문화가 산업이 되는 현실은 따라서 새삼스러운 것도 아니다. 예술이 엄청난 경제적 부가가치를 창출하는 시대, 문화가 21세기의 화두로 등장한 시대, 예술은 고급이고, 신성하며, 소수만이 누리는 장르라는 논리는 이제 박물관으로 사라졌다. 다만, 돈 만능의 예술, 예술 만능의 돈이라는 개념은 경계해야 하겠지만……

열아홉 번째 책 『예술과 패트런』

다카시나 슈지 지음/ 신미원 옮김/ 눌와

메세나라는 말이 있다. 기업 또는 개인이 문화예술 활동을 지원하는 문화사업으로, 고대 로마제국의 아우구스투스 황제의 재상이자 정치가, 시인이었던 마에케나스(Maecenas, 70?~8 B.C.)에서 유래되어 프랑스어로 메세나mécénat가 되었다. 그는 시인 호라티우스, 베르길리우스 등 당대 예술가들과 친교를 두텁게 하면서 그들의 예술 창작 활동을 적극적으로 후원하고 비호해 로마를 예술부국으로 이끌었다.

이러한 메세나 제도는 1967년 미국에서 기업의 예술후원회

가 발족하면서 이 용어를 처음 쓴 이후, 각 국의 기업인들이 메세나 협의회를 설립하면서 메세나는 기업인들의 각종 지원 및 후원 활동을 통틀어 일컫는 말로 쓰이게 되었다. 일본이 1990년에 기업 메세나 협회를 발족하였으며, 우리나라는 1994년 문화예술에 대한 국민의식을 높여 문화예술 인구의 저변을 넓히고, 한국의 경제와 문화예술의 균형발전에 이바지할 목적으로 비영리 사단법인인 한국기업메세나협의회가 발족하였다. 오늘날 메세나는 예술, 문화, 과학, 스포츠에 대한 지원뿐 아니라, 사회적 인도적 차원에서 이루어지는 공익사업에 대한 지원 등 기업의 모든 지원 활동을 포괄한다. 기업 측에서는 이윤의 사회적 환원이라는 기업 윤리를 실천하는 것 외에, 회사의 문화적 이미지까지 높일 수 있어 홍보 전략의 수단으로도 작용한다.

역사적으로, 예술을 창작하는 작업에는 반드시 후원자의 지원이 뒤따랐다. 초기에는 왕이나, 군주가 예술의 후원자가 되어, 왕궁을 장식하고 왕실의 권위를 높이는 데 예술적 배경이 필요했고, 교황이나 성직자는 그들의 종교적 욕망, 교회 선전의 도구로서 예술 작품을 주문하거나, 제작을 의뢰하기도 했다. 또한 예술가는 후원자의 사회적 지위에 따라, 예술가들의 사회적 존재가 결정되기도 하고, 물질적 보수나 대우가 정해지기도 했다. 이를테면, 르네상스 시대 화가 라파엘로는 교황

청에 나갈 때, 화공이 아니라 궁정인처럼 화려한 옷을 차려입고 50여명의 제자를 이끌고 다녔으며, 교황과도 친구처럼 이야기를 나누었다고 한다. 그 당시 아무리 유명세를 누리고 있었다하더라도 일개 화가가 교황과 대등하게 이야기를 나눈다는 것은 15세기 사회에 예술과 예술가의 사회적 지위를 가늠해볼 수 있게 한다.

또한 그 당시 예술의 후원자로 자본과 부를 축적한 상인과 은행가가 등장하기도 하고, 특히 피렌체의 메디치 가문은 예술 보호와 애호에 있어서는 거의 전설이 되어 있다. 이미 예술가들의 유명세에 따라 작품의 제작비가 결정되었고, 납세액이 높은 재산가들은 그들의 취향에 맞거나, 그들의 주문에 따른 작품을 구입할 수 있게 되었다.

레오나르도 다빈치의 절대적인 후원자는 프랑스의 왕 프랑수아 1세였다. 그는 노년의 다빈치를 프랑스로 초청하고(다빈치는 프랑스에서 1517년~1519년 불과 2년 살다가 죽었다), 파리 근교 앙부아즈 성에서 가까운 클로 뤼세에 그의 거처를 마련하여 주었다. 오늘날 다빈치의 그 유명한 〈모나리자〉와 〈성 안나와 성 모자〉 등이 루브르 박물관에 소장되어 있는 이유가 해명된다. 특히, 앵그르가 그린 〈레오나르도의 죽음〉(1818)은 프랑수아 1세가 병상의 노예술가를 위로하고 그의 가슴에 안겨 숨을 거두는 장면을

연출하고 있다. 프랑수아 1세가 다 빈치를 얼마나 아끼고 애정으로 후원했는가를 단적으로 보여주는 작품이다.

앵그르, 〈다 빈치의 죽음〉,
1811, 파리 프티 팔레 미술관

밀레, 〈만종〉, 55.5x66cm, 1859, 루브르

17세기 네덜란드에서 예술의 후원자는 서민들이 된다. 따라서 서민들의 요구와 취향에 맞는 그림이 등장하게 되는데, 왕궁이나 교회에 어울리는 신화화나 종교화보다는 풍경화, 초상화, 정물화, 풍속화가 서민들의 친숙한 장르가 된다. 물론 이러한 현상은 그림을 보는 수준에 따라, 서민들에게 맞는 장르의 등장이 요구됨으로써 전문화되고 세분화된다. 또한 화가와 그림을 구입하려는 서민들 사이에 작품을 중개하는 전문 화상이 등장하는 것도 이 시기다.

예술 향유층과 수요의 다양화는 예술의 대중화 현상을 나타나게 하고, 이 때부터 예술의 후원자들은 일반 시민 대중으로 확대된다. 19세기말에는 도시의 빈민 노동자 가족들이 미술관

을 찾고, 거기서 왕실의 미술 컬렉션을 감상할 수 있는 상황이
되어 있었던 것이다. 그전에는 생각할 수도 없는 예술 대중화의
큰 변화를 반영하는 것이다. 예술의 후원자도 예전의 왕이나 귀
족, 성직자에서 일반 시민, 그 중에서도 경제적으로 여유가 있
는 부르주아들이 대신하게 되었다. 이들은 졸부나 벼락 출세자
로 부를 지니고 있었지만, 취미의 전통이나 문화적 교양이 부
족해 그들에게 이 열등감을 보완해주는 수단으로 예술과 걸작
이 필요했던 것이다. 예술을 판정할 줄 모르는 그들에게는 작
품 자체보다도 화가의 명성이나 지위가 알려진 대가의 작품이
선택되었다. 또한 그들은 신화, 역사, 종교 등을 주제로 하는
그림보다는 그들의 수준과 취향에 맞는 그림을 좋아했다. 따라
서 그들의 집안 친척이나 가까운 친구를 맞는 응접실에는 가족
의 초상화나 정물화, 자연의 풍경화를 그린 작품이 걸리게 되
고 이런 장르들이 시민 대중들 사이에서 크게 유행하게 되었다.

　일반 대중의 시대에 그들의 예술적 욕망을 충족시키는 작품
이 등장하고, 그들이 실제로 예술의 후원자가 되면서, 점차 전
시회가 작품 구매의 중요한 공간으로 자리 잡게 되었다. 아카
데미전, 살롱전, 그룹전, 개인전 등이 예술 대중화의 수요에 맞
게 등장했으며, 미술 비평과 저널리즘은 예술 중개의 중요한 역
할을 담당하게 되었다. 미술 평론가의 말 한마디나 저널의 한

줄 평에 작품의 가격이 천정부지로 솟고, 혹은 하찮은 작품으로 전락하기도 했으며, 전망 있는 작가의 작품을 싼 가격에 구입했다가 엄청난 가격에 되파는 화상畵商의 역할도 예술 후원에 엄청난 영향을 미쳤다. 또한 이 시기에 프랑스, 미국, 일본 등에서 거물 자본가들이 작품을 대량으로 구입하는 수집가나 컬렉터가 등장한다.

"단 한 점의 작품으로 가장 화려한 가격 상승을 보인 예는 밀레의 〈만종〉일 것이다. 1860년 밀레가 처음 이 그림을 넘겼을 때의 가격은 1,000프랑이었다. 그 후 컬레터나 화상들 사이에서…… 1869년에 뒤랑 뤼엘이 입수했을 때는 3만 프랑에 이르렀다. 4년 후 그는 3만 8천 프랑에 벨기에 컬렉터에게 판다. 1881년, ……바르비종파에 관심을 갖고 있었던 스크레탕이 〈만종〉을 샀을 때는 16만 프랑을 치러야 했다. 스크레탕이 화상에게 팔았다가 되사들였을 때 30만 프랑을 기록했다. 그러나 이야기는 거기서 끝나지 않았다. 1889년 스크레탕의 컬렉션이 경매에 나오자 〈만종〉을 두고 프랑스와 미국이 줄다리기를 했다. (……) 파리와 뉴욕의 저널리즘은 모두 이 화제를 다루었고 점점 흥분을 불러일으켰다. 55만 3천 프랑에서 미국이 손을 들었으나, 프랑스에서 청구한 구입 예산이 의회에서 부결되자 〈만종〉은 미국으로 넘어갈 수밖에 없게 되었다. 미국측

은 대단히 기뻐하며 뉴욕을 비롯한 각지에서 특별전을 열어 대성공을 거두었다. 그러나 그 승리도 오래 가지 않았다. 프랑스측이 금세 반격을 꾀하여, 이듬해에 루브르 백화점의 소유주인 알프레드 쇼샤르가 80만 프랑이라는 높은 가격으로 〈만종〉을 되사들였기 때문이다. 이후 〈만종〉은 쇼샤르 손에 있었고, 그가 죽은 후 루브르 미술관에 기증되었다. 맨 처음 밀레가 팔았을 때에 비하면 겨우 30년쯤 되는 기간 동안 값이 800배나 오른 것이다."

생전에 가난과 고통 속에서 살아갔던 작가의 작품들은 운명의 손아귀에 머물다, 그들의 사후 엄청난 가격에 호가되는 현실은 예술 그 자체의 아이러니인가, 시장원리에 의한 어쩔 수 없는 숙명이란 말인가?

스무 번째 책 『이야기 서양미술, 서양미술 이야기』

오광수 지음/ 정우사

 서양 미술 이야기를 서구 역사의 기원으로 끌고 올라가 보
자. 거기에는 그리스가 있다. 또한 로마도 있고, 로마가 멸망
하고 동로마가 세워지고 그전 로마는 자연히 서로마가 되었다.
서로마가 멸망한 자리에는 게르만이 있었다. 게르만은 재빨리
기독교를 수용하면서 서구에는 그리스 신화를 대신하는 가톨릭
이 서구 정신을 대신했다. 이를 우리는 중세라 했다. 서구사에
서 가장 오랜 역사를 가진 중세도 종교만으로 버틸 수 없었다.
그 자리에는 어느 새 르네상스가 차지하고, 종교의 힘이 미약

해지면서 왕과 귀족이 신흥세력으로 부상했고, 그들도 대혁명으로 힘없이 무너졌다. 이제 그 혁명의 주인공들인 시민과 노동자 세상이 되었다.

그러면, 이 토대 위에 서양 미술로 슬쩍 들어가 보자. 서양의 미술은 그리스에서 시작한다. 그리스의 건축, 조각, 회화는 바로 서구 예술의 고전이 되고, 우리는 이를 그리스 고전예술이라 한다. 물론, 그리스 미술도 크레타 섬에서 시작된 에게 문명을 정복하고 그 문화를 수용하고 꽃 피운 문화의 결과로 우리는 받아들이고 있다. 그럼, 에게 문명은 그냥 자생한 문명인가? 그렇지 않다. 오리엔트 문명이 지중해를 끼고 있는 에게 해로 흘러들었을 것이다. 티그리스, 유프라테스 강에서 발원하는 메소포타미아 문명, 나일 강을 중심으로 하는 이집트 문명이 에게 문명에 깊숙이 침투했을 거라고 보는 견해가 많다.

아무튼 그리스 예술은 알렉산더 대왕의 동서 정복과정에서 새로운 헬레니즘이라는 문화를 탄생시킨다. 헬레니즘 문화는 서쪽으로는 이집트로 이동해서 알렉산드리아라는 도시를 만들고, 동쪽으로는 인도의 간다라 불상, 중국의 돈황 석불, 신라의 석굴암의 본존불, 일본의 호류사에까지 영향을 미쳤다니, 문화의 침투는 참으로 대단하지 않은가. 그리스 아르카이크 시대, 조각에서 살아있는 생명체임을 부각시키기 위해 조각한 입가

에 떠도는 미소는 동양 불상의 은은한 미소로 이어지고, 신비
스럽다고까지 하는 모나리자의 미소는 이를 통해 해명될 수 있
을까. 그리스 조각의 입가에 가늘게 여미는 미소가 신라 석굴
암의 본존불상의 미소로 이어지다니…

　자연과학과 현실을 중시하는 헬레니즘 문화는 로마 문화의
융성에 큰 역할을 한다. 그러니까 로마 문화는 그리스 문화와
동서를 융합한 헬레니즘을 모방하고 수용하면서 로마대제국의
문화를 창조해낸 것이다. 헬레니즘은 그리스에서 발원하고, 인
성과 현실, 자아를 중시한다. 여기서 서구의 고전주의, 사실주
의, 자연주의 등의 문예 사조가 나타났다. 헬레니즘의 대척점
에는 헤브라이즘이라는 게 있다. 헤브라이즘은 히브리가 발원
지이고, 신성과 이상, 내세를 중시한다. 여기에서 서구의 낭만
주의, 상징주의, 초현실주의 등의 문예 사조가 나타난다. 서구

인도 간다라 불상　　중국 돈황 석불　　석굴암 본존불　　일본 호류사 불상

문예사에서는 이 두 가지 정신 즉 헬레니즘과 헤브라이즘이 정, 반, 합이라는 변증법적 과정을 거치면서 서구의 문예사조로 자리 잡고 온 것이다.

우리가 고전, 고전하는데, 그 때 그 고전이란 고대 그리스 로마 문화의 전형에서 나타난 현상을 말하는 것이다. 그래서 서구에서 고전문학, 고전예술하면 바로 고대 그리스, 로마 문화의 전형을 가리키는 것이다. 따라서 고전문학과 문화를 이해하기 위해서는 그리스어와 라틴어를 배우는 것이 필수과정으로 되어 있다. 서구 문화에서 얼마나 그 고전에 대한 열망이 대단한가는 이 고전의 정신이 반복적으로 재탄생된 사조사를 되짚어보면 알 수 있다. 로마제국이 멸망하고 중세 천년의 암흑기를 지나 우리는 고전의 부활, 르네상스 시대를 맞게 된다. 레오나르도 다 빈치, 미켈란젤로, 라파엘로는 바로 고대 그리스 로마의 고전 정신을 다시 되살려 놓은 르네상스의 거장들이 아니던가. 고전을 모방하고 고전에서 부활한 이 르네상스는 단순히 이탈리아에 한정되지 않는다. 프랑스에서 스페인, 플랑드르, 독일, 북유럽으로 휩쓸게 된다. 또한 17세기 18세기에 걸쳐서 고전주의 혹은 신고전주의가 다시 부활하게 되는데, 이제는 유럽뿐 아니라 미 대륙에까지 영향을 미친다.

그러나 고대의 모방인 고전은 영원하지 않았다. 헬레니즘의

르네상스에 대해 헤브라이즘의 낭만주의가 반발하고, 다시 헬레니즘 정신의 사실주의가 대세를 이루지만, 헤브라이즘의 상징주의의 반발을 받는다. 서구 문예는 이러한 신성과 인성, 이상과 현실이라는 정, 반, 합의 갈등 속에서 그 구도를 형성했다.

또 한편으로 서구 문화를 이해하는 과정에는 그리스 로마에서 시작되는 신화라는 거대 담론이 있다. 그 신화를 통해 호메로스는 『일리아스』와 『오뒷세이아』에서 그리스와 트로이 사이의 10년 전쟁을 대서사시로 풀어냈다. 거기에는 신과 인간, 신화와 역사가 혼재하면서 고대 그리스와 로마의 문화의 뿌리를 만들어 냈다. 거기 등장하는 수많은 시인과 영웅들, 그리고 그들과 얽혀 있는 사건들이 문학과 예술 작품의 배경과 테마가 되었고, 오늘날 그 문화의 흔적들이 서구 예술의 뿌리를 이루고 있다. 그리스 로마의 고전을 질식시켰던 중세에는 기독교의 시대였다. 중세의 로마네스크, 고딕, 비잔틴 예술은 바로 이 가톨릭이라는 종교를 토대로 신을 찬양하는 대서사였다. 기독교의 도상학이니, 교회 당이니, 그리스도와 성모 등 회화와 건축의 소재가 바로 이러한 가톨릭 정신을 구현하는 것이었다. 서구의 예술에서 가톨릭이 차지하는 비중은 너무도 커서 그 거대 담론과 대서사의 한 획을 긋고 있다. 르네상스, 바로크 시대에는 신과 종교의 흔적이 사라지지 않았지만 같이 혼재하면서 그 틈새로 왕과 대귀족이 부상

한다. 왕과 대귀족은 그 이후 위세를 떨치면서 서구 예술의 중심 인물로 등장하지만 대체로 대혁명 이후 부르주아 서민, 노동자들에게 그 자리를 물려주게 된다. 이제 그림의 소재도 신화와 종교, 왕의 초상에서 이들의 정서에 맞는 정물, 풍경, 풍속으로 혹은 주변의 평범한 인물, 창녀, 자화상으로 점차 자리 이동한다.

서구의 역사를 이해하고, 서구의 문화 예술을 파악하는 데는 다양한 방법이 있을 것이다. 우리는 여기서 서구 문화를 통시적이고 공시적인 방법에 따라 거시적으로 살펴보았다. 헬레니즘과 헤브라이즘, 그리고 신화와 종교, 군주제도, 시민사회를 거쳐 오면서 예술도 그 사회를 반영하고 모방하면서 끊임없이 다이내믹하게 진보되어왔다는 사실이다. 거시적 넓이를 통해서 서구 예술을 이해하고 난 뒤, 미시적 깊이에 뛰어들 수도 있을 것이고, 미시적 깊이를 통해서 그 거시적 폭을 이해할 수 있을 것이다. 서구의 문화는 분명 우리에게 낯설다. 그냥 우리의 느낌에 자연스럽게 다가오는 게 아니다. 그러나 좀 더 넓은 시야를 가지고 보면 서양과 동양의 문화와 예술에 아이덴티티가 있다. 역사를 통해서 어떻게 서로 융합하면서 발전되어왔는지 아는 것이 우리 동양 문화의 정체성을 찾는 길이므로 단지 상식적으로 해결할 일이 아니다. 그래서 관심을 갖는 것이다.

스물한 번째 책 『살아있는 오천 년의 문명과 신비, 이집트』

정규영 지음 / 다빈치

　이집트하면 무엇이 떠오르는가? 가장 많이 인구에 회자되는 것이 피라미드, 미라일 것이다. 또한 나일 강을 중심으로 찬란한 문명을 피웠던 인류 고대 문명의 발상지가 아니던가. 파라오 문명, 람세스, 알렉산더 대왕과 알렉산드리아, 절세의 미인 클레오파트라, 모세와 아기 예수, 홍해의 기적과 시나이 반도, 수에즈 운하 등 문명과 역사, 문화와 종교, 위인의 이름이 한데 뒤섞여 있는 곳이기도 하다.

　피라미드는 파라오의 무덤이고 미라는 그 파라오의 살아있

는 영혼이다. 지금도 불가사의로 남아있는 피라미드는 인류에
게 이집트를 영원의 땅, 절대의 땅으로 만들어 놓았다. 이집트
전역에 존재하는 90여기의 피라미드. 밑변은 정사각형, 한 변
의 길이가 각각 237미터, 높이 147m, 경사 53도의 정방형, 각
밑변 길이의 오차 1.5cm, 2.5톤의 석회석 330만 개, 밑변 13
에이커. 이것이 이집트 기자 지방에 있는 한 피라미드의 재원
이다. 누가, 어떻게, 왜 이 피라미드를 지었는가? 아직도 그 베
일을 벗지 못했다. 20대의 청년 알렉산더 대왕은 동서를 정복
하면서 이집트를 손아귀에 넣고 알렉산드리아라는 도시를 세
웠다. 알렉산드리아는 동서를 융합하는 헬레니즘 문화를 탄생
시켰다. 헬레니즘은 세계 최초로 동서 세계화의 실현인 셈이
었다. 로마대제국의 케사르(시저)와 그 뒤를 이은 안토니우스마
저 유혹한 클레오파트라. 그러나 그의 유혹에 넘어가지 않은
옥타비아누스 때문에 그녀는 스스로 독뱀에 물려 자살하지 않
았는가.

또한 이집트는 파라오 시대에 모세를 탄생시켰다. 바구니에
담겨 떠내려 오는 어린 모세를 건져주었던 파라오의 공주. 모
세는 홍해의 기적으로 시나이 반도를 건너 "젖과 꿀이 흐르는
약속의 땅"으로 이스라엘 백성을 인도했다. 그곳이 가나안 땅.
지금 팔레스타인과 이스라엘의 국제 분쟁이 끊이지 않은 바로

이집트 피라미드 이집트 오벨리스크 성 베드로 대성당 오벨리스크

그 역사가 여기서 시작되었다. 이스라엘 헤롯왕의 박해를 피해 요셉과 마리아가 아기 예수를 데리고 7년 동안 이집트에서 피난했던 그 동굴의 전설에서 레오나르도 다 빈치의 〈암굴의 성모〉가 나온 게 아닌가. 비잔틴 시대에 이집트는 기독교의 땅이었다가 무하메드(마호메트) 시대에는 이슬람의 땅으로 바뀌었다. 그래서 수도 카이로에는 기독교와 이슬람이 공존하고 있다.

　이집트는 고대 인류 문명의 발상지로서 나일 강을 따라 그 문명을 유럽 문화의 뿌리인 고대 그리스와 로마에 전달해주었다. 결론부터 말하자면 유럽 문화는 이집트 문명에서 유래한 것이다. 다시 말해 오늘날 서구문화의 젖줄은 바로 오리엔트라는 것이다. 이집트의 영원을 상징하는 피라미드는 1990년 프랑스 파리의 루브르 미술관 앞에 유리 피라미드로 거듭났다. 이집트의 위대한 문명의 유적 중 하나인 오벨리스크 탑은 세계 여러

나라의 박물관이나 유명한 광장에 우뚝 솟아 있다. 파리의 콩코르드 광장, 런던과 뉴욕, 이스탄불과 로마에도 있다. 무려 13개의 오벨리스크가 있는 로마, 그 로마의 교황청 광장에 서 있는 오벨리스크는 참으로 아이러니하다. 기독교의 성지, 가톨릭 교황청 광장에 이교도들이 숭배한 탑이라니… 고대 이집트인들은 오벨리스크를 '태양신 라Ra의 두 기둥'이라 해서 항상 두 개를 나란히 세웠는데, 그 탑을 뽑아서 지금 절대 강국들의 광장에 세워놓은 것 아닌가.

수많은 고대 이집트 신전은 바로 그리스의 아테네 파르테논 신전으로 재탄생 된 것이다. 그 신전의 건축 구조와 양식이 너무나 흡사하다. 파르테논 신전의 도리아식 기둥은 이오니아식, 코린트식으로 발전해 가면서 유럽의 건축 양식으로 자리 잡았다. 파르테논 신전은 로마의 판테온 신전으로, 파리의 팡테온 신전으로 거듭난다. 파르테논 신전은 고대 그리스의 아르카익 시대 도리아 양식의 주기둥에 상판을 올려놓고 정면에 삼각형의 박공을 만든다. 로마 시대의 판테온 신전은 코린트 양식의 주기둥에 둥근 돔 지붕을 만들어 놓았다. 파리의 팡테옹 신전은 그리스와 로마 양식을 그대로 모방해 놓았다. 19세기 중반 신고전주의 양식이라는 게 고대 그리스와 로마 양식을 그대로 모방하는 것이다.

그리스 파르테논 　　　　로마 판테온 　　　　파리 팡테옹

　　고대 이집트 파라오의 무덤에서 발견된 벽화는 어떤가? 그려
진 여왕의 모습을 보라. 옆모습을 그린 것인데, 한 쪽 눈은 정
면을 바라보고 있고, 옆모습이어야 할 가슴은 정면을 향하고
있다. 반면에 다리는 옆모습인데, 발은 두 발 모두 한쪽 발의
옆모습만 그려놓고 있다. 조각에서도 마찬가지다. 인물의 초상
은 전부 무표정하다. 감정 표출을 억제하여 권력의 전지전능함
과 절대적인 힘을 보여주고자 한 것이다. 즉 무표정은 영원을
나타내는 것이다. 그리스의 회화와 조각에는 미소가 있다. 미
소는 순간의 표현이지 않은가. 그리스는 순간의 미소를 즐기면
서 이집트와는 달리 사실성이 부각되어 있다. 그러나 피카소가
1907년에 그려서 큐비즘(입체파)의 작품으로 유명한 〈아비뇽
의 여인들〉은 바로 이집트 벽화에서 그 암시를 받은 것이라 하
니 놀랄지 않을 수 없다. 이집트 미술에는 누드가 없지만 그리
스 미술에서부터 누드가 등장한다. 이집트의 벽화에 그려진 인
물이나 조각에는 두 발을 모으고 있거나 한 발을 앞으로 내밀

고 있는 모습을 볼 수 있는데, 그리스 미술에는 내민 한 발이 이집트 것보다 대단히 유연하게 그려져 있다. 루브르 빅물관에 있는 멜로스의 비너스상과 니케의 승리상은 그 대표적인 사례이다. 마지막으로 한 가지 경우를 보자. 이집트의 회화와 조각에 파라오의 왕비가 아기를 안고 있는 장면이 나온다. 이런 양식은 바로 유럽의 중세시대 성당과 교회의 내부와 외부에 성모 마리아와 아기 예수를 안고 있는 그림이나 조각으로 나타난다. 성모 마리아와 아기 예수를 그린 그림과 조각은 로마 교황청과 가톨릭 교회의 상징처럼 되어 있지 않은가? 얼마나 놀라운 일인가? 기독교의 성상화가 이집트의 회화와 조각에서 나왔다니…

더 무엇을 말하겠는가? 서구 문화가 이렇게 고대 오리엔트의 찬란한 문명에서 비롯되었고 그 기원이라니… 문화는 융합되고, 서로 교류할 때 더 찬란해진다는 것을 보지 않았는가? 또한 증명하지 않았는가? 우수한 문화가 있고 열등한 문화가 있다고 할 수 있는가? 피카소의 큐비즘에 나타나는 여자의 얼굴 데생은 바로 아프리카 원주민들이 조각한 탈에서 기원했다는 사실이 그것을 입증한다. 이러한 데도 아프리카 문화가 열등한 문화인가… 문명과 문화에 대한 인식의 대전환이 요구되는 시점이다. 우리 미래 문화의 답이 거기 있다.

스물두 번째 책 『천천히 그림 읽기』

조이한, 진중권 지음/ 웅진닷컴

 '이 그림은 뭐지?' '뭘 그린 걸까?' "누구를 그린 거지? 하는
의문은 그림을 보면서 누구나 갖게 되는 의문이며, 동시에 이
의문을 풀면서 그림을 이해하게 된다. 물론 이런 의심도 그림
속에 어떤 형상figure이 있는 사실적 구상화에서는 가능한 일이
다. 현대미술, 특히 추상화에 오면 그런 의문마저 들 수 없을
정도로 모든 것을 해체시켜 그 무엇(대상이나 형상)을 그려놓기를
거부하고 있다. 그래서 현대미술을 이해하는 데는 새로운 방식
과 접근이 필요하다.

대상과 구체적 형상이 그려진 그림을 이해해 보자는 게 우리의 관심이다. 그림을 어떻게 보고 어떻게 이해할 것인가? 그림을 보는 핵심이다. 우리가 눈으로 그림을 보는 1차적 단순한 행위에다 그림을 의미를 파악하는 2차적 해석 능력이 뒤따라야 한다. 그러니까 그림을 보고 이해한다는 것이 '누구에게나' 가능한 일은 분명 아니다. 서양화의 경우 그 문화와 역사에 익숙하지 못한 사람에게 누구나 이해할 수 있는 것이 아니기 때문이다.

가령, 르네상스의 대가 라파엘로가 그린 〈아테네 학당〉을 이해하기 위해서는 고대 그리스의 철학과 문화를 알아야 할 것이다. 거기에는 많은 그리스 철학자들이 나오고, 그들의 동작이 그리스 철학과 문화를 상징적으로 보여주기 때문이다. 또한 르네상스를 알아야 한다. 그 그림은 르네상스 시대, 당대의 화가가 그 시대정신을 그린 것이기 때문이다. 또 그 화가를 알아야 한다. 그리스 인물들의 그림 속에 자신의 초상을 슬쩍 그려 넣은 화가의 심리는 대단히 중요하기 때문이다. 그래서 서양화를 이해한다는 것은, 비록 한 편의 그림이라 할지라도 그게 단순한 것이 아니다. 그림 속의 대상과 그 문화, 화가의 시대적 상황 인식과 그의 심리, 그 화가가 살고 있는 시대정신을 두루 살피면서 상당히 오랫동안 그림 속에 머물면서 인내해야 한다.

〈천천히 그림 읽기〉는 미술작품을 내용에 의해 해석하려고 하는 '도상학적 관점'과, 작품의 내용을 그 작품을 창조한 화가의 심리의 산물로 보고 분석하는 '정신분석학적 관점'을 다루고 있다. 또한 화가가 의식적으로 구성한 관념의 세계, 즉 작품을 통해 나타난 그의 세계관을 분석한 '사회학적 방법', 여성 화가들을 대상으로 그들의 관점에서 관찰한 '여성주의 관점', 예술도 일종의 언어라는 가설 하에 작품 속에 숨겨진 언어적 구조를 드러내는 '기호학적 관점' 등의 방법론을 토대로 작품을 분석하고 있다. 이 정도 되면 벌써 문외한들에게는 여기 언급된 방법론만 두고서도 그림을 이해하는 데 앞서 머리가 아파올 것이다. 그러나 여기서 중요한 것은 방법론이 아니라, 그 방법론

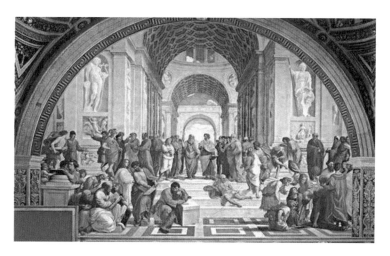

라파엘로, 〈아테네 학당〉, 440x770cm, 1509-1512, 로마 바티칸 미술관

을 통하여 그림을 어떻게 이해하고, 해석하느냐이다. 방법론은 이론을 위한 이론일 뿐이기 때문에, 옆으로 제쳐두어도 좋다. 문제는 무엇을 보고, 어떻게 이해할 것인가다.

그 중 한 가지만 보자. 누구의 방법론이며, 어떤 방법론인가는 중요하지 않다. 우선 그림 속에 그려진 대상을 하나하나 언급해 보자. 요하네스 베르메르의 〈저울을 다는 여인〉을 예로 들고 있다. 가령, 빛이 들어오고 있는가? 어느 쪽이 밝게 나타나는가? 그 빛은 어느 쪽에서 보내는 것인가? 등. 밝음과 어둠의 비율을 통해 어떤 시대의 작품 경향인지 알 수 있다. 빛이 대체로 대각선으로 비춰지면서 음양을 나누어 균형을 이루고 있다면 바로크 미술임을 알 수 있다. 그 빛을 통해 밝게 비춰지는 대상은 무엇이며, 어둠 속에 나타나는 것은 무엇인가? 어떤 인물을 그리고 있으며, 그 인물의 눈의 위치와 표정은 어떠한가? 손에 무엇을 쥐고 있는가 등도 대단히 중요하다. 또한 그림의 배경으로 나타나는 것은 무엇인가? 말하자면, "그저 그림에 묘사된 사물들을 되도록 상세하게 설명하는 것, 사소하게 보이는 것일지라도 빠짐없이 주의를 기울여 묘사해보는 것이 중요하다." 그러고 보니 인물은 임신한 여자이고, 자세히 보니 손에는 저울을 들고 있고, 더 자세하게 보니 저울은 비어있음을 보게 된다. 그런데 그 여인을 배경으로 뒷면의 벽에 그려진

그림이 희미하긴 하지만 소홀히 할 수 없다. 그 벽면의 그림을 밝혀내는 것은 대단히 중요하다. 바로 최후의 심판을 담고 있는 그림이기 때문이다. 화가는 이 그림의 전면에 나타난 '금의 무게를 다는 여인'에 초점을 맞추고 있는 것 같으면서, 동시에 벽면의 희미한 그림을 그의 심리 속에서 더 강조하고자 한 것으로 나타난다. 빈 저울에 달아야할 금은 바로 벽면의 그림에 그려진 인간의 선과 악, 죄와 벌이라는 심판이다. 따라서 저울은 이 작품의 제재가 되고 인간의 심판은 주제를 이룬다. 그러면 그 여인은? 예수의 최후의 심판을 도와주는 천사? 그리고 임신은? 심판 이후의 새로운 삶의 잉태? 그러면 이 그림은 보는 사람들에게 최후의 심판을 예고하는 경고의 메시지? 이런 해석도 가능하지 않겠는가?

베르메르, 〈저울을 다는 여인〉, 1664

〈저울을 다는 여인〉 (부분)

그림 속에 보이는 모든 대상들을 묘사하고 (앞에서 언급한 그림을 보는 사람의 1차적 단순한 행위), 그림 속에 나오는 대상의 제재가 무엇인지를(2차적 지적 능력) 밝혀내고, 그 보이는 대상과 밝혀진 제재의 관계를 해석하는 작업이 바로 도상학적 방법론이라는 것이다. 따라서 그림을 보는 행위, 보이는 대상의 정체를 밝히는 행위, 해석하는 행위는 그림을 앞에 두고 서서히 접근해나가는 과정이다. 그림을 이해하는 방법을 아무리 쉽게 설명해도 그 이상, 그 이하도 없다. 그림을 보면서 실제로 하나하나 연습해 보는 것이 그림을 이해하는 첫 관문이다.

스물세 번째 책 『클라시커 50 회화』

피렌체, 파리, 뉴욕을 가로지르는 서양미술사 기행, 불후의 명작 50

롤프 H. 요한젠 지음/ 황현숙/ 노성두 감수/ 해냄

레오나르도 다 빈치의 〈모나리자〉하면 우리는 무엇을 떠올릴까? 온화한 여인, 그의 신비스런 미소, 단아하게 모은 두 손을 먼저 떠올릴 것이다. 이 그림을 좀 더 세밀히 살펴본 사람들은 〈모나리자〉가 확 트인 창문 뒤를 배경으로 하고 홀로 앉아있는 젊은 여인의 초상화라는 것을 알게 된다. 그래서 실내의 기둥이 그림의 양쪽에 약간 드러나고 있음도 알게 되고(보통, 축소된 그림에는 그 기둥이 나타나지 않는다), 그 여인의 왼팔은 의자의 팔

걸이 위에 올려져 있고, 상체와 얼굴은 약간 옆으로 돌린 채 앉아 있어 정면을 주시하는 게 아니라는 것도 알게 된다. 따라서 그의 눈동자는 왼쪽으로 쏠려 있다. 특히, 왼쪽 팔을 의자의 팔걸이 끝을 가볍게 잡고 있고, 그 위에 오른 팔을 얹어 두고 있다. 따라서 자연스럽게 왼쪽 손은 구부러져 있고, 오른 쪽 손은 펴고 있어 양손이 서로 크로스 되어 있다. 다음에는 그의 의상이 눈에 들어올 것이다. 그녀는 검은 옷을 입고 있으며, 왼쪽 어깨에는 숄을 가볍게 걸치고, 머리카락 위에 얇은 베일을 덮고 있는 것이 시선에 들어온다. 무엇보다도 눈길을 끄는 것은 〈모나리자〉에서 초상화를 배경으로 하는 자연의 풍경이다. 풍경의 양쪽으로 꼬불꼬불한 길, 계단식 길이 나져 있지만, 사람들의 인적이 드문 황량한 정경으로 보인다. 그리고 더 멀리 그 풍경은 점차 뒤로 물러나면서 희미한 윤곽으로 처리되어 있다. 초상화를 전면에 부각시키고, 자연의 풍경을 배경으로 배치하고 있다. 우리는 이것을 회화에서 원근법이라고 한다. 사실, 그림에서 원근법은 미켈란젤로, 라파엘로, 레오나르도 다 빈치의 르네상스 시대에 와서 처음으로 등장하기 시작한다. 그래서 그 당시 화가들의 초상화 배경에는 자연의 풍경을 그려놓는 원근법의 형식을 자주 보게 된다. 또한 원급법의 배경으로 등장하는 이 풍경은 희미한 윤곽으로 그려 놓음으로써, 그림의 신비감을

자극하는데, 우리는 이를 스푸마토Sfumato기법이라고 한다. 스푸마토 기법의 유래를 이렇게 설명하고 있다.

 "롬바르디아와 베네치아의 안개 낀 듯한 분위기가 토스카나의 청명한 빛을 받으며 성장한 레오나르도를 자극하여 새로운 양식으로 이끌었다는, '스푸마토'에 대한 '낭만주의적'인 설명도 있지만, 다음과 같은 설명이 합리적인 설득을 지닌다. 즉 15세기의 네덜란드 회화는 그들의 '분위기를 나타내는' 풍경을 그림 배경으로 삼음으로써 레오나르도의 〈모나리자〉에 대한 전제를 만들어놓았으며, 그러한 전제에 레오나르도의 빛과 음영에 대한 회화 이론적인 관심이 첨가되었다는 것이다."

 그러나, 이 희미한 배경은 동양의 산수화에서 유래되었다고 주장하는 사람들이 많다. 서양 회화의 흐릿한 여백은 공간의 발견으로 대체되어 푸른 하늘, 구름, 공기 등을 그려 넣어 화면 전체를 채워 나갔다는 것이다. 특히, "본격적인 의미에서 동양 산수화가 서양미술에 미친 효시로는 아마 레오나르도 다 빈치의 〈모나리자〉를 들 수 있을 것이다. 〈모나리자〉의 배경에 등장하는 암석은 흥미롭게도 동양 산수화에 나오는 특별한 암석과 흡사하다"(『동서양의 미술 지평』, 17쪽)는 것이다. 풍경을 초상화의 배경으로 기용하면서 저채도의 색조와 흐릿하면서도 거의 단색조에 가까운 화면 배경은 동양의 산수화와 매우 흡사하다는

사실을 확인시켜 준다. 이러한 동서 풍경화의 영향 관계는 물론 또 다른 연구 대상이 될 것이다.

이제 〈모나리자〉를 보면서 이 인물의 실제 모델은 누구인가 하는 점이 우리의 흥미를 끈다. 보통 〈모나리자〉는 그녀와 결혼한 델 조콘도의 주문에 의해 그려진 것으로 받아들이고 있다. 조콘도의 초상화가 레오나르도의 첫 번째 밀라노의 체류 시기 이후, 1500년 이후에 그려졌다는 역사적 사실도 제시한다. 아내에 대한 애정으로 이 그림이 주문되어 그려졌지만, 레오나르도가 이 그림을 주문자에게 왜 건네주지 않았는지는 설명이 없다. 〈모나리자〉는 나중에 레오나르도에 의해 당시 프랑스의 왕 프랑수아 1세에게로 건네졌고, 이 그림은 결정적으로 프랑스에 남게 된다. 〈모나리자〉는 루이 14세의 소장품이 되었다가, 1805년 루브르 박물관으로 옮겨지고, 1911년 도난당했다가 1913년 피렌체의 어느 허름한 여관방에서 발견되어 다시 루브르 박물관에서 전시하게 되었다. 도난 중에 피카소, 아폴리네르가 범인으로 몰렸는가 하면, 루브르 박물관을 청소하는 한 이탈리아 청년의 애국심의 발로에서 비롯되었음이 밝혀지기도 했다.

〈모나리자〉는 실제 인물, 라 조콘다로, 병든 여인으로, 매춘부로, 또는 레오나르도의 자화상으로 해석되기도 했지만, 19세

기 후반의 사람들은 '악마적으로 해석된 여성다움의 화신', 즉 요부로 해석되기도 했다. 특히 마르셀 뒤샹(1887~1968)은 〈모나리자〉에 콧수염과 턱수염을 붙이고 〈L.H.O.O.Q〉라는 제목으로 모사품을 그렸다. 이 모사품의 그림 제목은 엘 라 쇼 도 뀌 Elle a chaud au cul, 즉 '그녀는 음탕하다'는 뜻으로 불후의 명작을 기존의 가치 관념을 바꾸어 놓는 악마적 해석을 내렸다.

고야, 〈알바 공작부인의 초상〉 다비드, 〈마라의 죽음〉 키르히너, 〈베를린의 거리〉

　하나의 그림에는 곡절이 숨어 있다. 그 곡절은 알아야 보이고, 보여야 그 그림을 즐기고 감상할 수 있다. 고야의 〈알바 공작부인의 초상화〉에서 알바 부인이 손가락으로 가리키는 발 밑에 무어라고 씌어 있는가? 다비드의 〈마라의 죽음〉에서 혁명가 마라가 목욕탕에서 살해당하고 손에 들고 쪽지에는 마지막으로 뭐라고 썼을까? 왜 하필이면 목욕탕인가? 그 범인이 누구

이며, 어떻게 목욕탕까지 칼을 들고 그 혁명 지도자에게 접근할 수 있었을까? 키르히너의 〈베를린의 거리〉에 두 여인은 누구인가? 벨라스케스는 〈시녀들〉이란 그림 속에 왜 자신을 그려 넣었을까? 클림트의 〈유디트 1〉에서 에로틱한 육체의 여인이 화면의 아래 구석에서 머리채를 잡고 있는 '그'는 누구인가? 고흐가 그린 〈아를의 침실〉에 그려진 벽 위에 걸린 초상화는 누구인가? 마티스의 〈붉은 색의 조화〉에서 벽에 걸린 '그림 속의 그림'은 어떤 의미인가? 끊임없는 의문에 대한 확대재생산만이 그림을 더욱 풍성하게 해주고, 해석의 영원함과 자유를 보장해 주는 것이다. 이제부터 눈을 더 크게 뜨고, 더 세밀히 살펴보고, 끊임없는 의문을 찾아보자. 그리고 그 해답이 무엇인지 알아보자.

클림트, 〈유티트 1〉, 1901 고흐, 〈아를의 침실〉, 1888 마티스, 〈붉은 색의 조화〉,
1908-1909

스물네 번째 책 『클릭, 서양미술사』

스트릭랜드 지음/ 김효경 옮김/ 예경

　미술의 기원은 언제부터이며, 어디서 기원하는가? 그리고 오늘날 미술은 무엇이며, 어떤 과정을 거쳐 왔는가? 이것은 미술의 시작과 그 끝에 대한 가장 근본적인 질문이다. 또한, 우리가 미술을 말할 때 가장 궁금해지는 질문이다. 대체로 미술의 기원에 대해서는 역사적 자료와 작품을 토대로 그 근거가 분명하고 일치한다. 즉, 미술이 인간에 의한 창조적 행위로서, 인류가 미술에 눈을 뜨게 된 것은 기원전 25,000년으로 보고 있다. 그리고 그 때의 미술은 자연에 대한 인간의 염원을 표현한

것이며, 초자연적이고 마술적임 힘을 가지고 있다고 믿었던 데서 출발한다.

인류 역사상 가장 오래된 미술은 조각품인 〈빌렌도르프의 비너스〉로, 기원전 25,000년~20,000년으로 추정되며, 오스트리아 빈의 자연사 박물관에 전시된 작품이다. 이 조각상은 서 있는 모습을 조각한 인간상이며, 커다란 가슴과 불룩 나온 배는 나부의 여성을 형상화하고 있음을 알 수 있다. 얼굴의 형상이나 표정이 없이 둥근 머리만 조각되어 있고, 아주 간략하게 조각된 팔과 다리는 신체의 기능을 나타내는 흔적만 보여줄 뿐이다. 이 조각상은 미적 감각을 보여주는 것이 아니라, 여성의 다산과 여권 중심의 모계 사회를 상징하는 것으로 여겨진다. 그림으로서 인류 최초의 작품은 동굴에서 발견된 기원전 15,000년으로 추정되는 벽화 장르다. 스페인의 알타미라 동굴 벽화와 프랑스의 라스코 동굴 벽화가 그것이다. 동굴 벽화는 예술적, 지질학적, 역사적, 사회학적 문제를 제기한다. 왜 동굴인가? 누가 그린 것이며, 왜 그렸는가? 동굴 벽화에는 어떤 것들이 그려져 있는가? 그려진 그림들은 어떤 의미를 갖는가? 동굴벽화에 나타나는 삶의 방식은 무엇인가? 벽화의 재료는 무엇이며, 15,000년 전의 벽화가 지금까지 보존될 수 있었던 이유는 무엇인가? 이 시기로 결정될 수 있는 근거는 무엇인가?

미술은 인류의 문명과 더불어 발전되어 왔으며, 그 문명을 반영하고 있다. 메소포타미아 문명에는 메소포타미아 미술이, 이집트 문명에는 이집트 미술 양식이 있다. 수메르, 아시리아, 바빌로니아, 신바빌로니아 등의 정복시대의 미술은 정복 도시와 전쟁을 묘사하는 건축물과 그림이 조각되어 있거나 그려져 있다. 이집트에서는 기하학적 규칙을 발견하고 자연을 정확하고 예리하게 관찰하는 고대인이 고전 미술의 원형을 제시했다.

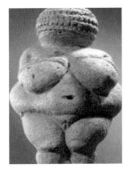
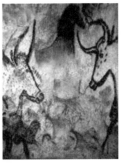

빌렌도르프의 비너스
BC 25,000-20,000년

라스코 동굴 벽화 (부분)
BC 15,000-13,000년

라스코 동굴 벽화 (부분)

오늘날 서구 미술의 기원은 에게 해이다. 그리스의 남단 크레타 섬에서 소아시아(터키)에 이르는 지중해의 작은 만이 에게 해이고, 크레타 섬은 미노스 문명과 미케네 문명을 바탕으로 에게 문명을 발전시켰다. 그리스 문명은 에게 문명을 정복함으로써 그 바탕을 만들었다. 정복의 문명에는 반드시 그 문명을 발

전시키고 부흥한 미술이 있다. 알렉산더 대왕의 동서 정복 시대에는 헬레니즘 미술이 생겨났으며, 그리스 미술의 유산을 응용하고 변화시켜서 로마미술이 발전했다. 로마 대제국의 건설은 오늘날 서구 미술의 기원과 전형을 제시했다. 문명과 미술의 탄생과 그 부흥도 눈여겨볼 대목이다. 문명의 정복은 그 문명에 대한 미술의 정복이 포함되어 있으며, 새로운 문명은 이전의 정복 미술을 바탕으로 더욱 세련되고 발전된 미술을 일으킬 수 있었다. 오늘날 정복된 땅은 남지 않았지만 정복된 미술은 융성했던 그 시대를 반영해준다.

로마 제국의 멸망이후부터 르네상스 탄생까지, 중세 천 년은 비잔틴, 로마네스크, 고딕 미술의 시대였다. 모자이크 양식, 스테인드글라스, 둥근 아치 천장과 뾰족한 첨탑 양식은 중세 회화와 건축미술의 특징이다. 르네상스와 바로코와 로코코는 중세 미술을 뒤이어 근대미술의 시작을 알려주고 그 당시 절대왕정의 현실을 반영했다. 귀족의 취향과 사치를 만족시켜주는 새로운 양식이 나타나고, 화려한 미술 양식의 변화를 가져온 시대였다.

세계 미술의 흐름은 19세기로 접어들면서 주의(~ism)가 탄생한다. 19세기는 신고전주의, 낭만주의, 사실주의, 인상주의, 상징주의가 변증법적 과정을 거쳐 새로운 미술 모델을 탄생시

켰고, 20세기 미술은 현대 예술의 서막이었다. 야수주의, 입체주의, 다다와 초현실주의, 추상표현주의와 구상 표현주의가 20세기 전반기를 반영한 다양한 미술 장르였다면 팝아트, 미니멀리즘, 개념미술, 신표현주의, 비디오 아트는 포스트모더니즘이라는 이름으로 20세기 후반에서 현재까지를 반영하는 미술의 양식이다.

미술은 문명의 역사를 반영하고, 그 시대의 현실을 보여준다. 미술의 파노라마를 통한 미술의 이해는 미술의 역사에 대한 이해가 필수적이다. 미술사는 그러한 지적 욕구를 채워주는 해결책이 된다. 미술을 알게 해주고 아는 만큼 즐거움을 주며, 미술에 대해 알고 싶은 모든 욕구를 채워주는 것은 미술의 역사를 통해서 그 방법을 찾아야 한다.

스물다섯 번째 책 『클림트, 황금빛 유혹』

신성림 지음/ 다빈치

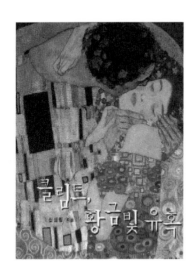

우리가 클림트하면 빈 분리파, 빈 대학 강당의 천정화 스캔들, 황금시대, 또는 관능적 외설적 여자를 그린 화가라는 이름으로 그를 떠올리게 된다. 우선 빈 분리파라는 것은 1890년대 말 빈에서 활동하던 장식예술 분야 예술가들의 전통적인 연합체로 보수적인 색채를 띤 쿤스틀러하우스(빈 미술가협회)의 구태의연한 미술관행에 반발해서 떨어져 나온 시각예술의 모임이었다. 빈 분리파의 젊은 예술가들은 전통적인 예술 기준에 대항하고 스스로의 예술적 정체성을 찾고자 그들의 대변지

〈베르 사크룸〉을 창간하고 1898년에는 분리파 제1회 전시회를 개최했다. 빈 분리파가 독자적인 전시관을 짓고, 그 출입구에 '모든 시대에는 그 시대에 맞는 예술을, 예술에 자유를'이라는 글귀를 붙이고 과거보다는 현대적인 예술 조류에서 그들의 문화적 정체성을 추구했다. 그리고 클림트는 〈빈 분리파 제1회 전시회 포스터〉(1898년, 석판화 62×43㎝ 개인소장)에서 크레타 섬의 미로에서 사람을 먹어치우는 미노타우로스와 싸우는 테세우스의 영웅적이고 전투적인 행동을 그려놓고 있다. 그리고 그림의 오른쪽에는 창과 방패를 들고 바라보고 있는 수호신 아테나의 모습이 있다. 과거와 전통, 보수에 대항하는 빈 분리파의 전투적인 영웅적 행위를 상징적으로 나타내 주는 그림이라 하겠다.

1894년 오스트리아 문교부의 의뢰를 받아 제작한 빈 대학 강당의 천정화 〈철학〉, 〈의학〉, 〈법학〉 등 이른바 학부 그림이 발표된 것도 바로 빈 분리파 전시회를 통해서였다. 진리를 탐구하는 대학의 학부에서 내건 주제는 "무지에 대한 이성을 예찬하고, 합리적 과학과 사회적 유용성"이었으나, 그는 생로병사라는 인간 존재의 고통의 삶을 사유하는 상징으로 대신해서 그려 놓았다. 무겁고 지배적인 담론으로서의 철학이 아니라, 인간의 삶은 이성과 합리성으로 접근할 수 없는 자연이라는 진정한 의미에서 그의 〈철학〉을 생각했을 것이다. 이미 서서히, 그

리고 노골적이고 강렬한 에로티시즘을 누설하고 있던 클림트는 〈철학〉과 〈의학〉의 두 작품에 대해 쏟아진 과도하고 병적으로 관능적이라는 비난은 그런 대로 받아넘겼으나, 1903년 발표된 〈법학〉에 대해 문교부와 비평가들은 물론이고 일반 여론까지 들고일어나 '춘화' 혹은 '변태성욕자의 무절제'라고 비난하자, 그를 후원하는 한 실업가의 도움을 받아 문교부로부터 받았던 사례금을 돌려주고, 그 작품들을 결국 빈 대학에서 철수시켰다. 클림트의 학부 그림은 나중에 임멘도르 성城에 전시되어 있었으나 2차 대전 중 나치가 지른 불에 타 영원히 사라졌다. 외설적이라는 비난은 비단 이 작품들에만 국한된 것이 아니었다. 1902년 거장 베토벤을 기념해 만든 30여 미터에 이르는 대작 벽화 〈베토벤 프리체〉도 여론의 격렬한 분노에서 벗어날 수는 없었다.

그러나 오스트리아에서 그의 작품이 이렇듯 경원되고 혐오되었으나 바깥에서 바라보는 시선은 그와는 사뭇 다른 것이었다. 1900년 '파리 만국 박람회'는 〈철학〉에 금상을 안겨 주었으며, 로댕은 벽화 〈베토벤 프리체〉에 대해 "너무나 비극적이고 너무나 성스러운 작품"이라는 찬사를 던짐으로써 그를 격려하고 그의 예술의 진가를 확인해 주었다. 빈 분리파는 클림트의 지휘 아래 속속 젊고 재능 있는 화가들을 발굴하여 전시 기회를 제

공하고 모네, 세간티니, 막스 클링거, 뵈클린, 휘슬러, 슈툭 같
은 외국의 뛰어난 화가들의 작품을 소개하는 등 활발한 활동을
전개해면서 오스트리아에 모더니즘의 씨를 뿌리고 다시 그 영
향을 유럽 전역으로 파급시켰다.

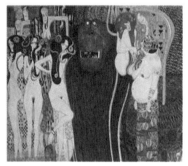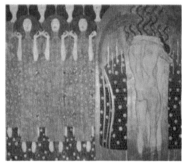

〈베토벤 프리체〉 일부, 1902, 빈

1907년 이탈리아 여행에서 접한 비잔틴 예술의 영향으로 금
빛 물감과 금박이 등장하는, 그의 예술의 가장 중요한 시기, 이
른바 "황금 시대"를 맞이한다. 〈다나에〉, 〈세기의 세 여자〉,
〈물뱀 1〉, 〈물뱀 2〉, 〈희망 2〉 등이 이 시기, 그의 주요한 황
금빛 작품들이었다. 그리고 대표작이자 "황금 시대"의 절정인
〈키스〉가 발표된 1908년을 기점으로 그의 그림은 새로운 국면
으로 접어들었다. "장식은 이제 우리 문화와 아무런 유기적 관
련을 맺지 못한다. 장식은 더 이상 진보할 수 없고, 그러므로
지진아적, 비정상적 현상에 속하는 것이다."고 하면서 "황금시

대” 종료를 선언한 것이다. 그러나 그의 그림에서 그 자신의 말과는 달리 그 이후의 풍경화, 초상화 곳곳에 장식성과 관능성은 그의 최후의 그림들에서까지도 짙게 남아 있다. 비잔틴 미술의 황금색 모자이크에 바탕을 둔 클림트의 아르 누보 양식의 문양은 “회화의 순수함과 그림의 표면”, 관능과 에로티시즘이라는 현대 회화의 형식과 내용에도 깊은 영향을 끼쳤던 것이다.

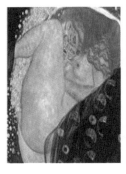 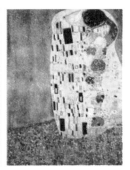

〈다나에〉,
77x83cm, 1907–1908, 빈

〈물뱀〉,
50x20cm, 1904–1907

〈키스〉,
180x180cm, 1907–1908

스물여섯 번째 책 『팜므 파탈』

이명옥 지음/ 다빈치

팜므 파탈femme fatale이라는 제목이 신선하게 눈에 들어왔다. '치명적인 여인'이라는 뜻을 가진 프랑스어가 아닌가. 물론, '치명적 유혹, 매혹당한 영혼들'이라는 부제가 붙어 있긴 해도 그 의미가 충분히 가슴에 와서 닿지를 않는다. 여기서 치명적인 유혹이란 유혹하는 여인이 주체가 되고, 매혹당한 영혼들이란 그 여인에게 유혹당한 남성을 객체로 하고 있다는 점이다. 필자는 팜므 파탈이 프랑스 19세기말 "탐미주의와 상징주의 미술과 문학에서 폭발적인 인기를 누린 요부형 여성 이미지"라고

밝혔다. 그리고 팜므 파탈이 "세기말 급속한 산업화와 전통적인 성 가치관이 무너지고 자의식에 눈을 뜬 신여성들이 목청을 높이던 시기"라고 했다. 그리고 보들레르는 〈악의 꽃〉에서 팜므 파탈의 구체적인 모습을 그려냈다는 것이다.

남성을 유혹하는 사악하고 음탕한 여인들이라는 좀 더 넓은 의미에서 오늘날 팜므 파탈의 이미지가 영화나 광고에서 성을 상품화해서 섹시한 여성상을 만들어내는 데 기여를 했다는 것은 훨씬 더 의미 있는 지적이다. 팜므 파탈은 도발적이고 선정적인 자태나, 화장과 섹시한 메이컵으로 남성을 유혹하는 여성들이라고 현대적 해석을 내릴 수 있을 것이다. 흔히 말하는 요부라는 이미지의 전통적 이미지와 현대적 이미지를 결합한 것이 팜므 파탈이라도 해도 좋을 것이다.

신화와 성경에서 나타나는 팜므 파탈, 역사와 실제에서 나타나는 팜므 파탈로 구분할 수 있는데, 이를테면 살로메, 이브, 판도라, 데릴라, 메데이아, 프리네 등은 종교나 신화적 여성들이고, 클레오파트라, 록셀란, 조세핀, 사바티에, 헤밀턴 부인, 마릴린 먼로 등은 역사에 등장하는 실존 여성들이다. 또 문학이나 회화 작품 속에 등장하는 인물들, 나나, 모나리자, 카르멘 등도 팜므 파탈의 예로 제시하고 있다.

원래 유혹은 여성의 전유물처럼 여겨졌고, 또한 여성의 유혹

이 세계 역사의 물꼬를 바꾸어왔던 예는 얼마든지 있었다. 흔히 우리는 이브의 유혹이야말로 유혹의 원조며, 이브의 유혹으로 우리 인간은 낙원에 쫓겨났으며, 여기에서 인간의 원죄가 비롯한다는 것이 종교적 해석 아닌가. 팜므 파탈의 원조격인 셈이다. 클레오파트라도 카이사르를 유혹해서 이집트의 여왕으로 권좌에 올랐으며, 안토니우스를 유혹해서 그의 권력을 연장하고 부와 왕좌를 유지하는 유혹의 화신이었다. 클레오파트라의 유혹은 로마제국의 멸망을 재촉한 원인을 제공했던 셈이다. 어디 그 뿐인가. 세례요한의 목을 벤 살로메는 더 살의적 유혹의 한 예다. 헤롯왕이 의붓딸에게 유혹되어 세례 요한의 목을 벤 것은 살로메의 어머니 헤로디아의 음모에서 비롯되었다. 평소 행실이 좋지 않아 요한이 그녀의 부정한 행실을 비난하고 저주를 퍼붓자, 이에 앙심을 품고 그의 딸 살로메에게 헤롯왕을 유혹해서 요한의 목을 달라고 간청한 결과였다니, 한 여자의 유혹이 얼마나 살기로 느껴지는가. 『나나』는 프랑스 19세기 자연주의 소설가 에밀 졸라의 소설 제목이며, 그 작품에 등장하는 고급 창녀다. 그 당시 프랑스 부르주아들이 색을 탐하는 그들의 추한 행태를 나나를 통해 보여주며, 나나는 그들을 유혹해서 부르주아의 정신을 철저히 파괴해가는 팜므 파탈의 또 다른 얼굴이다.

귀도 레니,　　　　　들라크루아,　　　　　젠틸레스키,
〈살로메〉, 1639-1640　〈메데이아〉, 1862　〈홀로페르네스의 목을 베는
　　　　　　　　　　　　　　　　　　　　　유디트〉, 1614-1620

　이러한 종교적, 역사적, 문학적 배경을 가지고 태어난 팜므
파탈은 많은 예술가들의 영감을 자극했고, 오늘날 그 배경을
모르고서는 이해될 수 없는 작품으로 남았다. 소반 위에 요한
의 잘린 목을 들고 있는 살로메를 그린 잠피에트리노, 귀도 레
니, 빌렘 트뤼브너, 귀스타브 모로의 그림, 황금 양털을 훔친
이아손에게 배신당하고 그 이아손과 정부, 자신이 낳은 자식들
까지 무참히 살해하는 메데이아를 그린 마치에티, 프레데릭 샌
더스, 들라크루아, 워터하우스의 그림은 그 종교적, 신화적 배
경을 모르고 작품을 이해하기 어렵다. 예술 작품을 이해하는
가장 큰 열쇠 중의 하나가 그러한 배경에 토대를 두고 있다는
사실을 간과하면 작품 이해의 문을 열 수가 없다는 것이다. 따
라서 팜므 파탈은 작품 해석의 또 다른 길을 제시해 주었다는

점에서 나는 큰 의미를 부여하고 싶다. 그러나 작품 속에 인용된 구절들이 출처를 밝히지 않고 남아 있는 점은 아쉬운 대목이며, 그 인용이 어디서 비롯되었는지 지금도 호기심을 가지고 감탄할 뿐이다.

스물일곱 번째 책 『프리다 칼로』

헤이든 헤레라/ 김정아 역/ 민음사

프리다 칼로에게,

당신은 1907년 7월 6일 멕시코 코요아칸에서 태어나 1954년 7월 13일 불과 마흔 일곱 살의 나이로 파란만장한 삶을 살다 갔습니다. 당신의 삶은 짧았지만, 불꽃같은 삶, 치열한 삶, 악다구니하면서 살았던 그 삶은 실로 우리의 상상을 초월하는 위대한 것이었습니다.

일곱 살에 소아마비를 앓아 오른쪽 다리를 절었고, 당신의 평생 비극적 운명을 결정지었던 그 해 1925년 9월 17일, 당신

이 불과 열여덟 살 나이에 당한 교통사고는 엄청난 것이었습니다. 그 날 당신은 멕시코 국립예비학교의 남자 친구였던 알렉스 알레한드로(당신의 첫 연인이었죠!)와 버스를 타고 가다 전차와 충돌한 사고를 당했습니다. 그 날 당한 당신의 사고는 너무나 끔찍한 것이어서 차마 그 당시 사건의 기록을 읽기조차도 힘들었습니다.

"그녀는 전차의 철제 난간이 부러져 프리다의 골반 부위를 수평으로 관통했다." "그녀는 요추 세 군데, 쇄골과 세 번째, 네 번째 갈비뼈가 부러졌다. 오늘쪽 다리 열한 군데에 골절상을 입었고, 오른발은 탈구되고 으깨졌다. 왼쪽 어깨는 관절이 빠졌고, 골반 세 군데가 부러졌다. 강철 난간은 그녀의 복부를 글자 그대로 꼬치에 꿰듯이 수평을 관통하여, 왼쪽 옆구리로

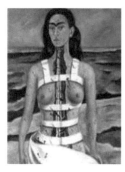
〈부서진 기둥〉,
40x34cm, 1944

〈작은 사슴〉,
22.4x30cm, 1946

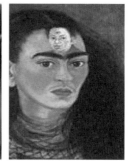
〈디에고와 나〉, 1949

들어가 질로 나왔다. 그녀는 자기 말대로 처녀성을 상실했다."

　살아난 것이 차라리 기적이었습니다. 그 사고의 후유증으로 당신은 서른다섯 번이나 외과수술을 받아야 했고, 그 때마다 당신에게 남겨진 그 정신적 육체적 고통은 생명의 대가에 대한 엄청난 인내를 감수해야 했습니다. 당신은 그 사고로 평생 아이를 갖지도 못했고, 사랑하는 연인 알렉스도 잃었고, 멕시코 최고의 국립대학에서 의학을 공부하려던 그 꿈도 다 잃었습니다. 그러나 당신은 병원의 병상에서 거울을 걸어두고 자화상을 그리면서 그림을 그리기 시작했습니다. 그림을 그리는 것이 사고로 인한 비극적 운명에 대한 당신에게 던져진 새로운 도전이었던가요? 당신에게 그림은 "심리적 외과 수술"이었고, 당신의 "생존을 위한 투쟁인 동시에 자기 창조"이기도 했습니다.

　두 번째로 당신의 운명을 바꾸어준 사건은 바로 당신의 정치적 동지(공산당)요, 당신의 평생의 반려자였던 멕시코의 유명한 벽화 화가였던 디에고 리베라와의 만남이었습니다. 당신은 벽화를 그리고 있는 디에고를 찾아가 당신이 그린 자화상 몇 점을 보여주면서 냉정하게 그 그림을 평가해달라고 하면서 처음으로 대면했죠? 디에고는 그 그림을 보고 당신의 재능에 깜짝 놀랐습니다. 당신보다 무려 스무 살이나 많았던 디에고는 이미 두 명의 여자와 결혼한 경력이 있었고, 몸집은 너무나 거대해

서 당신의 가족은 코끼리와 비둘기와 같은 사이라고 결혼을 반대했죠? 그러나 두 사람은 1929년 정식으로 결혼했습니다. 희대의 바람둥이 디에고는 새로운 여자가 필요했을 거고, 거기다 미모(당신이 그린 수많은 자화상에서 짙은 일자형의, 콧등까지 이어진 두 눈썹은 너무나 매력적이죠!)와 예술적 재능을 갖추고 있었던 당신에게 매력을 느꼈을 것이고, 당대의 유명한 벽화화가에게 당신의 부서진 육체와 정신을 의지하고 예술적 욕망으로 이끌어줄 그에게 매료되고도 남음이 있었음이 짐작 갑니다.

프리다 칼로와 디에고 리베라 칼로와 트로츠키 〈두 명의 프리다〉, 1939

그러나 당신의 결혼은 순탄하지 않았습니다. 지면관계상 말로 다 할 수 없는 육체적 고통과 디에고와의 별거와 이혼, 재결합은 파란만장한 당신의 결혼생활을 말해주는 듯합니다. 그럼에도 불구하고 당신의 예술적 재능은 탁월했습니다. 1939년 프랑스에서 열린 멕시코전을 통해 당신은 초현실주의의 대가

들이었던 앙드레 브르통, 피카소, 칸딘스키, 뒤샹으로부터 국제적인 화가로 인정받았습니다. 당신이 말한 대로 당신의 그림은 멕시코적 뿌리와 정체성에 근거한 현실과 환상을 넘나드는 당신의 고통스런 삶을 그린 자기만의 소우주라 할 수 있죠. 그래서 당신의 그림을 볼 때 당신의 비극적 운명의 삶과 떨어져서는 이해할 수 없는 것입니다. 1939년 작 〈두 명의 프리다〉를 보면 "현실 속에서 움직이는 인간을 창조하는 대신 상상 속의 인간을 창조"하는 당신의 진면목을 볼 수 있습니다.

"두 명의 프리다가 항상 싸우고 있었다. 하나는 죽은 프리다이고 하나는 살아 있는 프리다였다. 그녀는 사고 후에 부활했다."

1944년 작 〈부서진 기둥〉에는 당신의 벌거벗은 온몸에 못이 수없이 박혀 있습니다. 당신의 고통이 얼마나 생생하게 전달되는지 그림을 보는 우리로 하여금 온몸을 오싹하게 만듭니다. 그리고 당신의 상반신은 두 쪽으로 갈라져 강철 같은 보철장치에 의해 얽어매어져 있습니다. 지진처럼 갈라진 당신의 몸통은 금이 간 이오니아식 기둥이 박혀 있습니다. 당신이 겪는 수술의 고통, 삶의 고통, 육체적 고통은 차라리 끔찍한 두려움으로 다가옵니다. 그리고 당신은 아즈텍 문명의 황야, 광막한 벌판 위에 홀로 서 있습니다. 멕시코의 정신적 모태인가요? 당

신의 갈라진 육체의 고통과 멕시코의 뿌리를 은유하기 위함인가요? 그것은 둘 다 갈라진 고통 위에 놓여있다는 것이겠지요.

당신은 평생 200여 점의 작품을 남겼습니다. 많은 자화상을 남긴 것은 당신 자신을 되돌아보는 것이기도 하지만, 멕시코와 멕시코의 정신을 되돌아보라는 멕시코 인민에게 보내는 준엄한 암시가 분명합니다.(당신은 1907년생인데, 멕시코 혁명의 해 1910년을 당신의 출생 연도로 주장한 걸 보면 그런 생각이 드는 것입니다!) 당신의 남편 디에고에게 당신 이외에 여러 여자가 거쳐 갔다면, 당신 주변에도 우리를 놀라게 하는 인물들이 있습니다. 트로츠키, 헨리 포드, 록펠러, 고다르, 네루다, 브르통, 에이젠슈테인, 뒤샹, 이사무 노구치, 미로, 칸딘스키, 탕기 등. 그들은 당신의 친구였으며, 열렬한 숭배자였으며, 당신의 연인이었던 이들도 있었습니다. 당신은 죽음을 채 1년도 남기지 않고 처음이자 마지막인 당신의 개인전을 멕시코에서 열었습니다. 당신의 영원한 숭배자 디에고 리베라와 스탈린의 사진으로 장식한 침대에 누운 채 수많은 인파로 넘치는 전시회를 가졌습니다. 그러나 당신의 평생 세 가지 소원이라던 "디에고와 함께 사는 것, 그림을 계속 그리는 것, 공산당원이 되는 것"을 절반도 이루지 못하고 그 한 많고 고통스러운 삶을 마감해야 했습니다.

당신의 그림이 멕시코 최초로 프랑스의 루브르 미술관에 전시되어 있다는 것을 몰랐습니다. 다시 루브르를 찾게 될 때 당신의 그림을 보고 당신의 삶을 주마등처럼 느끼면서 당신을 다시 추억하고 싶습니다. 아, 프리다 칼로여!

스물여덟 번째 책 『가우디 공간의 환상』

안토니 가우디/ 이종석 역/ 다빈치

"1926년 6월 7일 오후 5시 반, 그 날도 가우디는 교회를 나와 산책길에 나섰다. 6시쯤 바이렌 거리에 도착해서 코르테스 거리를 건너려고 했다. 당시 그랑 비아(대로)라고 알려진 코르테스 거리는 4차선이었고 길 양쪽으로 가로수가 심어진 보도가 있었다. …… 이 거리는 바르셀로나 전차 회사의 '붉은 십자가'라고 불리던 노면전차가 달리고 있었다.

1926년 6월 7일 월요일 오후 6시 5분, 안토니 가우디는 헤로나 거리와 바이렌 거리 사이에서 그랑 비아를 넘으려고 했다.

보도, 차도, 가로수길, 전차 하행선을 넘어 상행선을 지나려고 할 때 한 대의 전차가 헤로나 거리 쪽에서 다가왔다. 가우디는 그것을 보고 뒤로 물러났다. 그때 테투앙 광장에서 카탈루냐 광장으로 향하는 하행선 전차가 그를 덮쳤다."

바르셀로나가 낳은 19세기 말에서 20세기 초를 가로지르는 세계적인 최고의 건축가, 안토니 가우디 이 코르네트(Antoni Gaudi I Cornet, 1852~1926)의 비극적 최후를 기록한 글이다. 그 유명한 건축가가 어이없게도 전차에 치어 3일 만에 숨지는 불행한 사고를 맞은 것이다. 그는 스페인의 다른 지역은 말할 것도 없거니와, 특히 바르셀로나 곳곳에 그의 독특한 건축적 세계를 펼쳐 놓았다. 카사 비센스, 카사 칼베트, 카사 바트요, 유네스코 세계 문화 유산에 등재된 카사 밀라, 사그라다 파밀리아 대성당, 구엘 궁전과 구엘 공원, 그 외에도 베예스구아르드 별장, 성 테레사 수녀원 학교, 사라그다 파밀리아 대성당 부속 학교 등. 그야말로 바르셀로나는 가우디의 도시라고 해도 과언이 아니다.

1992년 스페인 올림픽에서 황영조가 마라톤에서 금메달을 딴 바로 그 몬주익 언덕, 세계 축구의 영웅 리오넬 메시가 뛰고 있는 바르셀로나 FC의 본고장, 역사적으로 스페인과 언어와 문화가 달라 호시탐탐 독립국가 지위를 노리는 세계 최대의

관광 도시가 바르셀로나 아닌가. 바르셀로나 관광은 가우디의 작품을 보는 것이고, 바르셀로나 시티투어의 정거장이 바로 그의 작품 앞이다. 그의 40년 후원자 에우세비 구엘의 이름을 따라 가우디의 구상으로 완성된 구엘 공원은 바르셀로나 시가 한눈에 내려다보이는 페라다 산에 자리 잡고 있다. 1878년 파리 만국박람회에서 가우디의(목공, 유리, 금속 공예, 조각 등) 진열대를 눈여겨 본 사업가 구엘이 한눈에 그를 알아보고 평생 그의 열광적인 지지자이자 친구이자 후원자가 되었다니, 참 구엘도 어지간한 사람이었다. 1877년 바르셀로나 문예협회에서 공모한 예술 콩쿠르에 낙선하고, 항상 독특하고 대담한 시도로 그의 작품이 제대로 평가받지 못한 20대의 가우디를 미리 알아본 구엘이니 말이다.

안토니 가우디 (1852-1926) 에우세비 구엘 (1846-1918)

가우디의 건축은 유럽의 건축사를 관통하면서 두세 가지 흐름을 융합하고 절충하면서 마침내 그 누구도 흉내 낼 수 없는 그만의 세계를 완성했다. 기독교 양식과 스페인 특유의 이슬람식 양식이 혼합된 무데하르 양식의 카사 비센스, 포물선 아치와 원추형의 지붕이 특징인 구엘 궁전, 유례없는 대칭적인 건물에 모더니즘적인 감수성과 절제된 네오바로크 양식이 구현된 카사 칼베트, 중세 카탈루냐 지방의 전통적인 건축 요소를 가미한 고딕 양식의 베예스구아르드 별장. 특히, 그의 전성기를 구가한 카사 밀라, 카사 바트요, 구엘 공원을 거쳐 사그라다 파밀리아에서 절정을 이룬다. 한 눈에 보아도 포물선 같은 곡선으로 움직임과 역동성을 극대화한 카사 밀라의 테라스, 옥상에 위치한 기묘한 나선형의 굴뚝과 기하학적 모습의 환기탑, 작은 조각 타일과 대리석의 작은 조각으로 만든 모자이크들을 보라. 그리고 곡선과 반곡선이 교차된 해골 모양의 테라스와 건물의 정면에는 일렁거리는 파도처럼 물결모양의 표면을 만들어 그 위에 여러 가지 색유리 조각들과 둥근 채색 타일을 입힌, 마치 동화에나 나올 법한 카사 바트요는 어떤가. 1883년 서른한 살에 공사 감독관이 되어 1926년 그의 갑작스런 죽음으로 완성되지 못했지만 그의 설계에 따라 지금도 건축 중인 사그라다 파밀리아는 바르셀로나의 랜드마크가 되었다.

카사 바트요 (1904-1906)　　　　　　　　카사 밀라 (1906-1910)

사그라다 파밀리아의 최초 설계자 빌랴르와 기술고문 마르
토렐의 갈등으로, 결국 1883년 11월 3일 공사감독으로 추천
받은 가우디는 자신이 전차 사고로 숨을 거둘 때까지 43년간
이 대성당의 건설에 청춘을 바쳤고, 특히 마지막 10년은 이 작
품에만 전념했다고 한다. 사그라다 파밀리아는 세 개의 파사드
(건축물의 정면부)를 가지고 있다. 동쪽의 파사드에 새긴 조각과 스
테인드글라스는 탄생의 파사드로 예수 탄생을 경축하는 의미를
담아 예수의 유년시절과 청년기의 이야기를 묘사했고, 서쪽의
파사드는 그리스도의 수난과 죽음에 대한 묘사와 부활에 대한
암시가 표현되어 있는 수난의 파사드이며, 남쪽의 파사드는 인
간이 어떻게 신의 영광에 참여하고 예수 그리스도가 가져온 구

원의 열매를 즐길 수 있는지를 나타내는 영광의 파사드다. 세 개의 파사드에는 각각 네 개의 첨탑이 세워지고 모두 열두 개의 첨탑을 이루게 된다. 네 개의 첨탑은 신약성경의 4대 복음서와 열두 개의 별이 왕관으로 장식되어 있는 열두 개의 첨탑은 12명의 사도를 각각 상징한다. 가우디 생전에 탄생의 파사드와 그의 사후 수난의 파사드가 완성되었고, 현재 영광의 파사드가 건축 중에 있다.

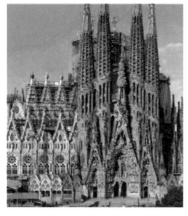

사그라다 파밀리아 (성가족 성당)　　　사그라다 파밀리아 〈탄생의 파사드〉

흔히 사그라다 파밀리아를 두고 입체 기하학에 바탕을 둔 네오고딕 양식이니, 19세기 말 유럽의 국제적인 양식인 아르누보 양식이니 혹은 스페인의 모데르니스모 양식이라고 말한다. 옥수수 모양 같은 높은 첨탑들, 나선형의 곡선과 물결 모양의

조각과 온갖 형태의 장식품들과 상징들을 두고 그런 평가를 하는 것 같다. 가히 그의 작품은 모든 데코를 종합하는 현대적 디자인의 혁명이라는 생각이 든다. 무엇보다도 가우디의 건축을 가로지르는 미학은 바르셀로나의 산과 바다(지중해)를 통해 탐색하고 얻은 빛과 색채다. 빛과 색채, 그의 건축 공간을 구성하는 중요한 두 요소다. 그는 "조각이 빛의 유희이고, 회화가 색채에 의한 빛의 재현이라면 건축은 빛의 질서"라고 했다. 현대 건축의 출발점에 가우디가 있고 미래 건축의 출발점도 가우디에서 시작한다고 하면 지나친 말일까.

스물아홉 번째 책 『프랑스 바로크의 명암』

클로드 르베델/ 곽동준 역[1]

1.

프랑스에 바로크가 광범위하게 확산되어 갔음에도 불구하고 예술사가들의 보편적인 입장은 달랐다. 그들은 프랑스에서 바로크가 완전히 배제되었기 때문에,[2] 프랑스는 다른 유럽 국가

1 클로드 르베델의 『프랑스 바로크의 명암』은 그의 『프랑스 바로크의 찬란한 역사, *Histoire et splendeurs du baroque en France*』 중 일부를 발췌해서 〈한국프랑스고전문학회〉에서 발표한 것이다.

2 프랑스 17세기는 고전주의가 대변한다는 보편적 인식('마침내 말레르브가 왔다'는 부알로의 시학은 고전주의 이상을 심어주었다)과 프랑스 예술에 대해 '고전주의는 건전한 것이다'는 괴테의 언급은 역설적으로 바로크의 존재에 대한 거부와 반대가 그 바탕에 깔려있다. 이에 대해 타피에는 이렇게 지적했다.

들과 다르다는 주장을 한다. 따라서 그들이 주장하는 이른바 바로크에 대해 국가적으로 거부하는 원인을 분석해보는 것은 필요한 일이다. 프랑스에서 바로크 미학을 올바르게 판단하는 근거가 되기 때문이다.

17세기 초 프랑스에 바로크가 등장했을 때 강렬한 반대에 부딪쳤다. 이에 대해 한 번도 체계적으로 연구된 적이 없다. 바로크라는 말과 그 내용에 대해서 프랑스에서는 19세기까지 수용이 거부되었고, 20세기 후반을 기다려야 한다. 이때부터 바로크에 대한 인식이 확산되고 바로크 예술을 존중하고 복원하고 연구하기 시작한다.

프랑스에 바로크가 처음 등장하는 것은 16세기 후반이며, 바로크 예술이 이탈리아에서 확산되면서 유입되었다. 따라서 바로크의 확산은 이탈리아의 영향이 절대적이다. 프랑스에 이탈리아의 귀족, 상인, 장인, 예술가들의 이주가 이어지고, 이탈리아 문화의 무한한 예술적 기술적 잠재성이 프랑스로 전달된다. 17세기에 그런 흐름은 예술가, 장인, 사제들로 인해 강화되어

"프랑스는 오랫동안 근본적으로 바로크에 반대하는 나라로 통하여 왔다. 그 증거로서 명확성과 상식이 연출하는 국민정신, 코르네유에 의해서 찬미된 의지의 숭배, 데카르트에 의해 가르쳐진 이성에 대한 신앙이 언제나 주장되고 또 일반적으로 인정되어졌다. 그 내용을 좀 더 자세히 분석하면, 학술원들에 의해 확립된 규칙이라든가 혹은 진실답게 보이는 배려라든가 좋은 취미 그리고 때로는 이상적인 성공의 열쇠인 그 무엇을 끄집어내었던 것이다. 볼테르의 저서에 의해 유명해진 이 『루이 14세의 세기』는 고전주의적 문학과 미술이 깊이 연결되어 있다." 김정숙 역, 『바로크 예술』, 탐구당, 1988, p. 116.

베르니니의 루브르 프로젝트. 프랑스에서 이 프로젝트가 성공했더라면 루브르는 곡선의 미를 갖춘 바로크 양식으로 건축되었을 것이고 프랑스 전역에 바로크 양식이 공식적으로 확산되었을 것이다.

간다. 기마술, 정원술, 연극 장치와 연출은 그 대표적 예들이다. 17세기 초 프랑스에서 바로크는 종교, 예술을 부흥하는 데 필요한 요소라는 이탈리아적 사고가 스며든 것이다.

마자랭은 루이 14세의 취향 형성에 큰 영향을 미친다. 특히 연극 영역인데, 이탈리아에서 예술가들과 연극 기술자들을 데리고 왔다. 그는 1647년 루이기 로시의 〈오르페우스〉 공연과 1662년 바로크식 무대 장치를 한 오페라인 카발리의 〈에르콜 아망테〉 공연을 즐겼다. 또한 그는 안 도트리쉬(루이 13세의 왕비)에게 루브르의 여름 저택을 리모델링할 것을 조언한다. 1657년에는 베르니니에게 미래의 카트르 나시옹 콜레주(현재 파리의 프랑스 연구소) 프로젝트를 요청하기도 한다.

바로크 예술은 파리에 뿌리 내리기 시작했지만, 프롱드 난이

라는 커다란 정치적 위기로 그 속도는 느리게 진행되었다. 바
로크 예술의 영향력은 이탈리아 문화, 로마와 교황권 문화와
직접적인 접촉을 했던 프랑스 예술가들이 로마로 유학함으로
써 지속되었다.[3]

　예수회의 수도사들도 종교 예술의 영역에서 아주 중요한 역
할을 했다. 그들은 트리엔트 종교회의의 원칙에서 나오는 건
축과 장식 이념의 중개자가 된다. 19세기 말과 20세기 초에는
'바로크 예술'과 '예수회 예술'을 동일화하려는 사람들도 있었
다. 따라서 예수회의 반대자들은 바로크 예술을 성직자 지상주
의의 편협한 외국 예술이라고 비판하게 되었다. 예수회의 탄생
은 1534년이다.[4] 예수회 수도사들은 로마 제수Gesu 교회에 영

3　　조르주 부에는 1612~1627 사이 이탈리아에서 그림을 그렸고 루이 13세의
　　　명으로 귀국하여 궁정 수석화가로 활동했다. 클로드 로랭은 로마에서 그림을
　　　배우고 '분위기의 풍경화' 대가가 되었으며, 니콜라 푸생은 로마로 가서 로마
　　　와 고대 풍경을 그린 17세기 프랑스 최고의 화가이며 프랑스 근대회화의 시
　　　조로 불렸다. 1630년대 로마로 유학하여 궁정 초상화가로 활약한 미냐르는
　　　발 드 그라스 성당의 천장화로 유명하다. 그는 아카데미파 페로와 대립하여
　　　유명한 논쟁을 일으킨다. 또한 지라르동은 로마로 유학하여 루이 14세의 궁
　　　정 조각가가 되었으며, 프랑스 바로크 양식의 대표적인 조각가다. 피에르 퓌
　　　제는 이탈리아로 유학하여 푸케의 총애를 받은 조각가였다. 푸케의 실각 후
　　　그 당시 주류였던 고전주의 양식에 상반되는 작업을 하다가 고립된 프랑스
　　　대표적 바로크 조각가다.

4　　예수회는 1534년 스페인의 이냐시오 데 로욜라가 창설한 성직 수도회다. 원
　　　래 기사였던 그는 전투에서 부상을 입고 그리스도를 섬기는 성직자가 되기로
　　　결심한다. 그는 스페인에서 파리로 가서 6명의 동지와 예수회를 결성하고 교
　　　황의 인가를 받는다. 예수회는 로마 교황에게 충성을 맹세하는 '예수의 동반
　　　자'들이었다. 예수회는 세계 각지로 파견되어 교육을 통해 가톨릭 교리를 전
　　　파하고 교회를 건축할 때 화려하게 장식하였다. 로욜라가 로마 예수회를 위
　　　해 설계한 교회는 나중에 모든 바로크 예술가들에게 바로크 양식 교회의 원
　　　형이 되었던 바로 일제수 교회였다. 프랑스에서 예수회 수도회는 1627년에

향을 받아 파리나 지방에(예배당이 있는) 콜레주와 같은 많은 교회를 세운다. 예를 들면, 현재 파리 생 탕투안 가의 생 폴 생 루이 교회, (사르트)라 플레쉬의 옛 예수회 예배당들, 현재 툴루즈의 고등학교 피에르 드 페르마 등이다.

예수회 교회의 바로크 특징은 특히 내부 장식에서 두드러진다.[5] 예수회의 창시자 성 이냐시오 데 로욜라는 '교회가 표현하고 있는 것 때문에 존중해야 할 그림과 마찬가지로 교회의 장식과 건축도 찬양'해야 한다는 것이다.

17세기 프랑스에서 전국적으로 바로크 종교 예술을 놀랄 정도로 확산시키는 데 근본적이고 결정적인 역할을 한 것은 주교들이다. 바로크 물결이 완전히 프랑스에 스며들지 않았던 것은 주교들의 열정이나 역량이 주교구의 주임사제들에 따라 아주 달랐기 때문이다.

여기서도 트리엔트 종교회의에서 출발해야 한다. 종교회의의 결과 프로테스탄트와 대항하면서 신학과 규율에 따른 원칙을 적용하기 위해 주교들이 그 본질적인 중심축이 되었다. 주교들은 각자 자신의 주교구 안에서 아주 대단한 능력을 발휘하

서 1641년 사이 마레 지구에 세워진 생 폴 생 루이 성당으로 파사드를 비롯해 내부 공간도 일제수 교회와 너무나 닮았다. 신정아, 『바로크』, 살림지식총서 143, 살림, 2004, pp. 39~43 참고.

5 교회 내부는 보통 대리석과 금으로 화려하게 치장하고, 다양한 색으로 채색된 그림과 조각으로 둘러싸인 바로크 예술품의 보고였다.

면서 의무를 지고 있었다. 이것은 종교 예술 영역에서도 마찬가지로, 조직의 감독과 기능은 주교의 영역에 속한다.

루이 14세 시대에 백여 개의 주교구가 있었다. 주교구에 1,200 내지 1,500개의 소교구가 있는 곳(루앙, 부르주, 오툉, 랑그르)도 있고 75개의 소교구가 있는 곳(미르푸아)도 있다. 주교구에 따라 종교내전으로 파괴된 곳(랑그도크, 기엔, 푸아투), 대외 전쟁으로 파괴된 곳(피카르디, 로렌, 샹파뉴, 부르고뉴) 등 다양했다. 이처럼 1620년 보르도 교구에 209개의 교회 중에서 54개는 상태가 안 좋거나 아주 안 좋고, 37개만 보수를 할 필요가 없을 정도로 상태가 좋았다. 주교는 교회의 재건축 양식의 '방향을 정할' 수 있다. 로마네스크 양식이나 고딕 양식(1620년 몽펠리에)이 있고, 새로운 '로마' 양식도 있었다.

주교는 바로크 예술에 대단히 호의적이었다. 이를테면, 보르도 교구에 40개의 교회 중에서 1660년 바로크 양식의 재단 장식화를 한 교회가 20개였다. 다른 교구에서는 54개의 교회나 예배당 중에서 적어도 하나의 재단화를 소장했던 교회가 40개였다. 이처럼 주교들의 활동은 바로크 침투[6]에 결정적이었다.

6 "프랑스 인구의 대다수를 차지하는 농민"에게 "천국의 희망"을 주고 "괴로운 생활의 돌파구"를 마련해서 "그들의 정신을 계몽할 필요"로 "모든 지방에 새로운 교회를 세우고" "낡은 교회를 화려한 제단으로 장식하게" 되었다. 이 때에 "로마식 제단 장식이나 발다키노(닫집)", "장식주, 꽃 장식, 등화단지, 화려한 색채의 입상", "아라베스크 무늬, 촛대, 천사상의 기둥, 나선 원주, 소용돌이 모양, 설교단, 고백실 등의 장식부조" 등 바로크 예술이 교회 외부와 내부

2.

바로크가 인기 있는 예술로 확산하는 데 반대하는 의지는 프랑스 문화사의 특징 중 하나다. 그런 의지는 17세기부터 나타났다. 그 메카니즘을 분석해 보면 왜 바로크 예술이 다음 세기에 의도적으로 부인되고 무시되었는지 이해할 수 있을 것이다. 프랑스 교회파gallicanisme, 장세니스트, 루이 14세의 예술 정책의 건축가와 행정가들이 서로 연계되어 있었다.

프랑스 교회파는 엄격하게 비영적인 면에서 프랑스에 종교생활의 모든 외적 표명을 감시하기 위해 프랑스 당국이 의존하고 있는 원칙이다. 이 원칙은 로마 교황권의 절대적인 헤게모니에 반대하는, 따라서 프랑스 성직자의 문제에 교황권의 간섭을 반대하는 의지에 바탕을 두고 있다.

프랑스 교회파의 최초의 법적인 표현은 1488년에 시작하기 때문에 바로크 시대에 탄생한 것은 아니지만, 트리엔트 종교회의 때 교황에 의해 교황권의 복원에 대한 반작용으로 특별한 세력을 가지게 되었다. 이미 1580년에 다른 모든 대학처럼 쓸데없는 개혁에 대해 교황의 권고를 받은 파리 대학이 그 계획에 전적으로 반대하면서 프랑스 교회파가 본격적으로 대두되기 시작한다. 1594년 피에르 피투(1539~1596)는 〈프랑스 교회파의 자

장식에서 수없이 나타난다. 따피에, 『바로크 예술』, pp. 142~144.

유〉라는 제목으로 83가지 제안을 들고 나왔다.

구체적으로 프랑스 교회파는 여러 가지 양상을 띨 수 있었다. 우선 정치적 양상이다. 프랑스 왕은 주교의 활동과 물질적 특혜를 가지고 프랑스 성직자를 통제하고자 했다. 종교적 질서에 대해서 루이 14세는 1676년 프랑스 수도사들이 로마의 교황권에 복종하는 것을 거부했다. 따라서 교황권과 연관된 예수회에 대해 큰 불신을 느꼈다.

프랑스 교회파는 성직자를 꿰뚫고 있다. 그것은 교황의 원칙과 규율에 의한 권위를 거부하고, 그 권위를 주교 회의에 돌려주고 있다. 위에서 트리엔트 종교회의가 두 가지 뚜렷한 영역에서 몇 가지 결정을 내렸다는 것을 살펴보았다. 신앙과 가톨릭 원칙의 영역과 교회의 규율과 일상적 기능의 영역이다. 그런데 다른 가톨릭 국가와는 달리 두 번째 영역과 관련된 교황령은 프랑스에서 전혀 수용되지 않았다. 즉 절대 왕정은 교황령을 인정하지 않았다는 점을 알아야 한다.

둘째로, 장세니스트들이 원칙의 문제 때문에 바로크 예술에 반대했다. '너무 아름답게 장식한 교회는 기도하는 데 불편하다'는 태도다. 그들에게 신의 은총은 하느님의 순수한 선물이다. 예정설은 종교의 실천에 앞선다. 장세니스트의 특징 중 하나인 엄격함은 "바로크" 장식을 허용하지 않았다. 포르 루아얄

에서도 "수도원 내부에 너무 사치스럽고 비싼 그림을 그리게 하는 데 돈을 썼고, 그림도 너무 많아 뤽상부르 궁전의 그림을 다 합쳐도 수도원 그림보다 못하다. 외부의 그림과 재단 장식, 교회의 성포는 말할 것도 없다"고 비난한다. 1679년 네르카셀은 "하느님도 성자들도 교회의 사치스러운 장식을 싫어할 것이다"고 썼다. 이것은 바로크 예술의 확산에 대한 결과였다.

역사가들은 흔히 예술사에서 루이 14세의 요구로 이탈리아의 대건축가 베르니니가 1665년 6월에서 10월까지 파리에서 체류하면서 보낸 사건의 중요성을 과소평가했다. 루브르 궁전의 동쪽 정면 프로젝트가 실현되지 못한 이 사건은 프랑스 바로크 수용 과정의 중요한 요소를 구성한다. 이 때문에 프랑스 건축가들과 건축의 재정 감독관, 그리고 콜베르가 어떻게 베르니니에게 좌절을 안겨 주었는지 잘 이해해야 한다.

베르니니는 프랑스에서 미지의 인물이 결코 아니었다. 루이 13세가 연극 무대 장치에 대해 그의 작업에 관심을 가진 바 있다. 마자랭은 1620년부터 1630년까지 그와 규칙적으로 관계를 가져왔고, 1664년부터 1660년 사이 여섯 번이나 파리 방문 초청을 보냈다.

이 기간 동안 루이 14세의 예술 프로젝트 중 하나가 루브르 궁전의 리모델링이었다. 마자랭은 건축가 르 보에게 루브르의

남쪽 (센 강 쪽)과 동쪽 (생 제르맹 옥세루아의 맞은 편) 정면 계획안을 요청한 바 있었다. 그러나 왕립 건축물의 재정 감독관인 콜베르가 르 보 작업의 일부 문제를 제기했고, 유명한 '동화' 작가 샤를 페로의 동생으로, 건축가이면서 건축물 재정담당의 부대신인 클로드 페로의 구상안을 추천한 것이다.

베르니니는 그 당시에 보로미니와 함께 거대하고, 웅대한 것을 담는 바로크 예술의 대표자였다. 콜베르는 그에게 루브르의 동쪽 정면 리모델링을 위한 프로젝트를 요청했다. 그는 프로젝트를 파리로 보냈다. 콜베르와 그의 측근들은 비판적이었다. 두 번째 프로젝트도 비판받았다. 이 때, 베르니니는 마침내 루이 14세의 파리 방문 초청을 수락한다. 그는 1665년 6월에서 10월 사이 파리에 머문다. 프랑스 정계와 바로크의 거장들이 만난 것이다. 베르니니는 루브르 프로젝트[7]에 대해 '세상에서 가장 소중하고', '거대한 것'이라고 하면서 '건축물은 대공들의 정신의 초상화'라고 했다.

그러나 콜베르와 건축 조합은 베르니니와 처음 두 개의 프로젝트보다는 완화된 바로크 특색의 프로젝트에 직접적이고 은밀한 공격의 수위를 늘여나간다. 거만한 성격에다 혁신적인 가

7 베르니니의 루브르 구상은 "현재의 루브르보다 훨씬 크고 훨씬 조화로우며, 건물의 상층부에는 조각상들이 진열되어 있고 안뜰에는 여러 개의 회랑들로 장식이 되어 있는, 로마식의 거대한 궁전이었다." 따피에, 『바로크 예술』, p. 129.

치를 의식한 베르니니의 프로젝트에 제출된 주석에는 '그럼에도 불구하고'와 '그러나'가 넘치고, 비평가들은 점점 그를 무시했다. 파리 중심을 변형시켰을 거대한 프로젝트와 단지 정면과 관련된 부분을 포함해서 프로젝트 전체를 무산시킬 콜베르의 인색한 소견 사이에 반대가 아주 뚜렷했다. 루브르 정면의 오목하고 볼록한 특징이 특히 비난의 표적이었다. 회의를 할 때마다 콜베르나 그의 부대신 클로드 페로는 새로운 반대를 제시했는데, 프로젝트의 전체적인 개념이 아닌 항상 세세한 부분에 대한 반대였다. 이에 대해 베르니니는 인내심을 잃고 페로에게 결정적인 비난을 퍼붓고 그의 루브르 프로젝트를 포기한다.[8] 파리에 머무는 동안 베르니니의 한 작품이 남아 있다. 루이 14세의 상반신 조각인데, 거기에는 베르니니가 제시한 바로크 정신의 중요한 요소가 없다. 결국 질투, 시기, 의심 등으로 베르니니의 파리 체류를 특징지었다. 루브르 동쪽 정면과 루브르가 전체적으로 베르니니의 프로젝트에 부응했더라면, 바로크는 프랑스에서 바로크 예술과 건축은 크게 '비상'했을 것이 분

8 　베르니니의 루브르 프로젝트는 베르니니가 파리를 떠난 직후 1665년 10월 최초의 돌이 놓여졌지만 1667년 이후 그 공사는 포기되었다. 이에 대해 타피에는 두 가지 이유를 들고 있다. 하나는 "스페인 왕위계승 전쟁에 개입하려는 때에 있어 과도한 지출을 꺼렸기 때문"이고, 다른 이유는 "파리에 르 보, 도르베이d'Orbay, 페로와 같은 훌륭한 기술과 다양한 취향을 겸비한 조각가들이 존재"하기 때문이라고 한다. 같은 책, p. 130.

명하다.[9] 프랑스의 귀족과 부르주아들은 바로크에 영감을 받았던 게 확실하기 때문이다.

현재의 정면은 클로드 페로에게 맡겨졌지만, 확실한 건 아무것도 없다. 르 브룅, 르 보(그의 루브르를 위한 '태양의 궁전' 프로젝트는 콜베르가 거부했다)와 여러 사람들이 베르니니의 프로젝트를 무산시키는 위원회에 참여했다.

베르니니 파리 여행의 마지막 작품은 루이 14세의 기마상이다. 베르니니는 루브르와 튈르리 궁전 사이, 루브르 피라미드의 현재의 부지에 왕의 기마상(1685년에야 인도되었다)을 세울 것을 제안했다. 통치의 공적을 상기시키는 두 개의 아주 높은 원주로 그 기마상을 둘러쌌다. 그리고 역설적으로 팔레즈(기브레이)의 한 조그만 교회에 대각선의 움직임과 유동적인 주름과 함께 표현이 아주 뛰어난 승천하는 사람들의 그림에서 베르니니 예술의 흔적을 볼 수 있다.

베르니니의 여행은 프랑스 바로크 예술의 확산에 부정적 역할을 한 것은 사실이다. 그러나 이처럼 바로크의 거부는 프랑스 권력층의 소수에 불과했다. 왜냐하면 바로크 예술은 프랑스에서 종교적이든 세속적이든 계속 확산되어 갔을 것이다. 독

9　"프랑스의 수도에 당시의 유럽에서는 비길 데가 없는 이 궁전이 완성되었더라면, 프랑스의 취향도 달라졌을지도 모른다. 사실상, 어떤 비평가들은 그의 구상의 잔재가, 그 후 프랑스 건축의 여러 작품에서 발견된다고까지 말하고 있다." 따피에, 『바로크 예술』, p.129.

일 남부의 바이에른, 오스트리아나 혹은 다른 나라들과는 달리, 프랑스에서 바로크 예술은 중앙 권력과 밀접하게 연대하지 못했다.

1663년 '소아카데미'가 콜베르에 의해 창설되고, 1666년 로마에 프랑스 아카데미의 순회에서 예술가들은 고대 작품을 모방해야 했다. 1675년 건축 아카데미가 창설되었다. 1644년부터 르 브룅은 바로크라는 미래의 회화 아카데미를 던져버렸다. 이에 대해, 피에르 부르제는 "왕립 아카데미에 의해 체계화된 이 고전 예술은 17세기 초반 풍부한 창작을 이어갔다는 점을 잊어서 안 된다"고 썼다. 이른바 '루이 13세 양식'이라는 것은 여전히 숨어있고, 바로크 예술보다는 '과잉' 예술(파리 그랑 팔레의 최근 전시회 제목이다)이라고 언급하고 있는 정도다. 그러나 고전 건축의 대표 주자 페로와 발 드 그라스에 바로크 예술을 장식한 화가 미냐르와 사이에 일어난 격렬한 논쟁은 고전주의와 바로크의 미학의 갈등을 나타내주는 한 가지 예에 불과하다.

3.

17세기를 오로지 고전주의의 세기로만 정의하는 것은 단순화하는 일[10]이다. 왜냐면 앙리 4세와 루이 13세의 통치 기간을 침묵으로 보내고 루이 14세의 개인적인 통치만을 고려하는 것이기 때문이다. 프랑스에서 이런 신화가 통했다고 인정하지 않을 수 없다. 1751년 출판된『루이 14세의 세기』라는 볼테르의 책이 정확하게 그 출발점이 된다.

볼테르가 루이 14세의 통치에 대해 열광하면서 지나친 찬사로 쓴 이 책은 프랑스 사람들에게 예술적 관점에서 루이 14세의 통치는 안정과 균형의 시대, 문학과 예술 생산의 절정의 시대라는 본질로 통했다. 그 이후 16세기 말, 17세기 초의 풍부한 바로크 문학과 예술을 완전히 지워버린 것이다. 말하자면 루이 14세의 '영감'과 프랑스의 영감만이 '프랑스적'이라고 규정하고, 소위 균형을 '왜곡하는' 모든 외국의 영향을 거부하면서, 모든 면에서 프랑스 정신을 나타내는 하나의 정체성을 구축했던 것이다. 요컨대, 볼테르의 말대로 프랑수아 1세, 앙리

10 프랑스에서 17세기 고전주의는 "규율의 효율성을 지나치게 신뢰하는 경향으로 인해 무미건조하게 되는 아카데미즘과 자주 뒤섞여버린다." 고전주의가 "지적이고 감각적인" 것들이 "종합"되어 있기는 하지만, "너무나도 단순한 요소들로 환원"되어 있다. 또한 고전주의자들은 "완고하고 경솔"하기 때문에 고전주의의 "풍부한 내용"을 "충분히 인식하지 못했으며, 이따금 그 의미를 왜곡되게 이해하였다." 따피에,『바로크 예술』, pp. 177~118.

4세, 루이 13세 때에는 '프랑스라는 국가가 무지로 연장되어 온' 반면에 루이 14세의 세기는 세계사에서 '완벽에 가장 접근해 있다'는 것이다. 따라서 국수적이고 민족주의적 이 문맥에서 비프랑스적이고 불균형의 예술인 바로크 예술이 자리를 차지할 수 없었던 것이며, 그것을 감추는 것이 최선이었다. 왕권이 확립되면서 예술 영역에서 바로크 예술의 양식은 은폐되었다.

18세기 말에서 20세기 중반까지(약 1세기 반 이상) 바로크 예술은 예술사가들의 시야에서 거의 사라졌다. 1855년 스위스의 역사가 부르크하르트가 '바로크'라는 말을 사용하면서 16세기 말에서 18세기 말까지 유럽에 확산된 예술로 정의했다. 프랑스는 냉정하게 그를 무시했는데, 국수주의가 그 점에서 근본적인 역할을 했다는 점을 인정해야 한다. 앙드레 샤스텔은 이렇게 설명한다. "프랑스 사람들은 절대 이웃 국가들의 문화에 진지한 이해를 나타내보인 적이 없고, 인접(16세기 이탈리아, 17, 18세기 영국, 19세기 독일) 문화를 발견할 때조차도 흥미 있는 면, 자극적인 면만을 추출해내는 데 만족한다." 또한 그는 "프랑스 예술사가들은 프랑스에 실행된 예술 형식의 원천에 대해 경망스럽고 무례하게 대한다"고 지적한다. 마찬가지로 독일 역사가 파노프스키도 프랑스 예술은 항상 '선택적인 동화'를 실천했다는 점을 주목한다.

이런 태도는 그 예가 수없이 많으며, 바로크 예술이 프랑스 정신에 반하고, 독일에 광범위하게 확산되었기 때문에 프랑스에 감히 바로크 예술이 있을 수 없다고 말할 때 절정에 이르렀다. 이런 바로크의 '독일적인' 예술에 반대하는 프랑카스텔은 1945년『게르만 선전 도구, 예술사』라는 의미 있는 제목의 책을 출판한다.

그러면 프랑스에서 바로크는 완전히 망각된 것인가? 우선, 실제로 일부 교회에서 네오 바로크적인 건축과 장식의 존재를 주목해야 한다. 이 주제에 대해 종합적인 연구가 이루어진 바가 없었다. 이런 네오 바로크적 경향은 사실 1871년부터 독일 땅이 된 라인 강 상류 지역에서 뚜렷하다. 다른 한편 바로크 예술을 참고로 한 작가들이 있었다. 스탕달, 보들레르, 텐, 졸라, 프루스트, 장 콕토 등인데, 물론 바로크 예술에 관한 그들의 언급은(벨기에, 이탈리아) 외국을 여행하는 중에 마주쳤던 작품들이다. 그러나 스탕달이 로마 건축과 파리의 일부 기념물 사이에 유사점을 지적하고 있는 것은 흥미로운 일이다. 또한(아주 소수의) 예술사가들은 대담하게 아주 냉정한 지적인 문맥에서 바로크 예술이 프랑스에도 존재할 뿐 아니라, 프랑스에서 평가받을 만하다는 생각을 가지고 있으며, 베르니니의 중요성을 주목하고 있다. 1928년 조젭손은 바로크 미학을 프랑스 건축가들이

거부함으로써 베르니니의 파리 여행은 '어떤 관점에서는 유럽 예술사에 가장 극적이고 결정적인 에피소드'가 되었다고 했다.

16세기 말 확산된 이후, 바로크에 대한 절대적인 거부와 고전주의적 선동은 프랑스 사람들의 내면에 '합리적인 본능을 박해'했던 것이다. 쿠라조는 그의 『루브르 학교에서 배운 교훈』에서 프랑스의 바로크 존재를 인정하면서 '이탈리아 교육의 결과'인 클로드 페로의 구상보다는 그 정면이 '덜 로마적이지만 훨씬 현대적인' 루브르에 대해 베르니니의 구상을 호의적으로 대했다.

바로크가 거부되거나 잊혀져 가면서 20세기 초까지 혁명, 전쟁, 종교 등의 사유로 바로크 예술 형태는 파괴되었다. 사실, 바로크 양식의 건축은 계속되었지만 파괴는 18세기부터 시작되었다. 19세기에 바로크 재단 장식화의 파괴는 더 은밀하게 계속되었다. 다행히도 많은 파괴가 보수 가능한 것이었다. 주교와 사제들은 대개 형형색색의 대중적인 양식을 교회에서 지우기 위해 장식화 위에 도료를 칠해버렸다. 메리메는 '역사 기념물'을 조사 방문하면서 이 도료(대개 초콜릿 색깔이며 현재 가장 자주 발견되는 색깔이다)에 대한 언급을 하고 있으며, '우리 교회의 치명적인 적'이라고 하면서 솔리외, 스트라스부르의 대성당, 푸아투의 생 소뱅을 인용한다. 취향의 변화나 교회의 바로크 양식

에 대한 무지가 그 원인이 아니라 새로운 신앙의 방향 전환으로 파괴가 행해지기도 했다.

19세기 말, 20세기 초 네오 바로크 예술이 다시 유행한 이후 조각, 회화, 장식화가 도난된 경우도 많았고 신고도 없이 '사라진' 예도 수없이 많았다. 1965년 바티칸 2차 종교회의에서 나온 예식의 변화도 바로크 예술의 증거 소멸을 유발할 정도였다. 많은 사제들이 '원래의 소박함으로 돌아가려는' 심정에서 교회 내부에 '그림들'을 치워버렸다. 미사를 신도들 바로 앞에서 하던 때부터 예전 주재단의 장식화의 내용과 중요성이 그 의미를 잃었다. 예술사가 앙드레 샤스텔은 바티칸 2차 종교회의의 예식을 제한해서 적용하면서 일어나는 파괴 행위에 반대하는 한 논문에서 장식화를 파괴하고 매장했던 사제를 인용했다. 타피에는 주저 않고 '사라지는 장식화'를 고발했고, 장식화가 사라지는 근저에 사제들의 무식과 물욕을 비난했다. 이런 현상을 프로테스탄트 종교개혁 시대에 빗대 심지어 새로운 성상파괴주의라고 말하는 사람도 있었다. 당고(외르 에 루아르)의 사제는 제도적으로 교회에서 성직자석, 장식화, 바로크 시대의 조각을 해체해서 방문객들이 보는 데서 없애서 다 치워버렸다.

4.

1957년까지 '바로크'라는 말은 거의 사용되지 않았고 특히 프랑스에 바로크 예술의 존재는 무시되었다. 1957년은 중요한 해이며 이중의 제목으로 주목된다. 이 해에 소르본 대학의 역사 교수인 타피에는 『바로크와 고전주의』를 출판한다. 바로크가 이제 대학 세계로 들어온 것이다. 타피에는 보헤미아와 브라질에서 바로크와 직접 접촉했다. 이 책의 중요성을 과소평가해서 안 된다. 처음으로 타피에는 지배적이고 독단적인 고전주의에 미묘한 변화가 생기고 바로크 예술도 존재했다고 주장했다. 『바로크와 고전주의』는 많은 점에서 소심하게 보이지만, 그 당시에 중요한 사건이었다.

같은 해(이것은 우연이다) 이탈리아로 가는 프랑스 사람들에게 중요한 교육적 역할을 할 소설이 한 권 나온다. 미셸 뷔토르의 『모디피카시옹』(『변모』로 번역되어 있음)은(이 소설이 '누보로망'을 아주 성공적으로 설명한 사실 말고도) 프랑스 사람들에게 바로크 조각과 건축을 투어하고 우회하면서 이탈리아 바로크에 대해 미학적 관점을 수정하도록 해 주었다. 또한 바로크 음악에 대한 관심, 17세기 초 프랑스에 바로크 문학의 존재에 대한 대학 사회의 인식, 외국으로 관광 산업의 발전, 문화재의 날 제정, 이런 요인

들이 프랑스의 바로크 수용을 용이하게 해주었다. 특히 문화재의 날 제정은 바로크에 대한 인식을 제고하면서 전국적으로 본질적인 역할을 했다. 지방 단체와 특히 작은 소지역 주민들이 예술 작품에 관심을 기울이게 되고, 특히 지방에 존재하는 작품에 관심을 가지면서 자동적으로 바로크 예술 작품을 높이 평가하고 그 의미와 관심에 문제의식을 지니게 되었다. 그 때 대학에서 실천하고 있는 예술사와 대중의 수준에서 이해 사이에 차이가 생기게 되었다.

바로크 예술의 보전과 가치 평가에 대한 아주 흥미 있는 예를 하나 보자. 샤토루의 프란체스카파의 수도원 옛 예배당에 멋진 발다키노(1676년경)가 있었다. 1880년에 그 곳은 체육관으로 바뀌었고, 1976년 발다키노는 해체되어 사라질 위기에 있었다. 생투트의 주임신부와 시장은 1987년 발다키노를 보존해서 그 마을의 교회에 다시 조립해 놓았다.

이처럼 지방에서 바로크 시대의 작품에 생기를 불어넣기 위한 주도적인 행동들이 확산되었다. 문화재의 날을 계기로 바로크 재단 장식화를 재발견하고 전시하게 되었다. 개인적인 작업은 가끔 지역 단체, 코뮌, 도道나 지방의 지원을 받기도 했다. 가장 적극적인 경우는 사부아 지방인데, 알베르빌 동계 올림픽을 준비하면서 생긴 재정적 특혜로 대규모 작업을 활 수 있었

다. 가끔 오트 손처럼, 관광 안내소에서 그런 활동에 적극적이 었다. 1901년의 경우는 여러 단체가 이 새로운 예술을 발굴했다(예를 들면, 플랑드르의 장식 재단화). 또 이것은 재정적인 가능성이 제한되어 있어도 지방 학술 단체가 효율적인 중계자가 될 수 있었다. 중요한 것은 바로크 예술의 증거를 내세우고 재발견하는 일, 그것을 복원하기 위한 재정적 방법을 찾는 일, 마지막으로 관심을 가진 많은 관광객들이 찾을 수 있도록 여건을 만드는 일 등이다.

아직도 '루이 14세 양식의 재단 장식화'와 같이 바로크라는 말을 사용하는 데 주저하는 공식을 읽을 수 있다. 베르사유의 왕립 예배당을 바로크 예술이 아니라 고딕 예술의 자유로운 재출현이라고 하는 경우도 있다. 대체로, 교육적으로 여전히 프랑스에서 바로크의 존재를 인정하지 않고, "바로크를 반종교 개혁과 절대주의 시대의 보편적 구상을 의미한다면, 프랑스에서 자기도취적이고 역동적인 바로크적 방향에 대해 아주 일찍부터 절대적인 고전주의를 지키는 더 소심하고 신중한 태도가 걸림돌처럼 대립하고 있다는 것을 단지 고려해야 한다. 그러나 이것은 '고전주의적 정신'이 프랑스에 여러 가지로 이익이 된다는 것을 고려할 아무 것도 없다. 프랑스가 고전주의라고 부르

는 것을 유럽의 절대 다수는 바로크라고 부르고 있다[11]는 점이
다"고 한 샤스텔의 분석을 음미할 필요가 있다.

11 "유럽의 17세기 전체를 '바로크'라는 명칭에 귀속시키는 것이나, 또 프랑스의
 고전주의를 일반적인 바로크 예술에 포함된 고전주의적 부분으로 간주하는
 것은 지나치게 경솔한 일이다." 따피에, 『바로크 예술』, p. 118.

부록 : 신경숙과 작품 토론[12]

신경숙 『기차는 7시에 떠나네』, 부재의 슬픔, 형용사의 문학

소통의 그리움

곽동준 : 『기차는 7시에 떠나네』는 지난 96년 창작집 『오래
전 집을 떠날 때』 이후 3년 만에 내놓았다. 작품을 쓴 배
경이 궁금하다.

신경숙 : 『문학과 사회』에서 연재를 시작했는데, 마음대로 안

12 신경숙의 소설 『기차는 7시에 떠나네』를 두고 필자와 벌인 이 토론은 조명
숙 소설가와 송유미 시인이 정리해서 계간 문예비평지 『게릴라』 1999년 여
름 제2호에 게재되었던 것이다.

됐다. 중간 정도까지 연재하고 나머지는 혼자 작업했다. 시간적으로는 3년 훨씬 넘게 걸렸다. 그 시간은 작품을 쓰는 데 보낸 건 아니고 자신을 돌아보는 시간이 더 많았다. 제목은 십여 년 전에 불렀던 '기차는 일곱 시에 떠나고'라는 노래 제목에서 따왔다. 그리스 민요에 그런 노래가 있다. 민요라고도 하고 우리나라 김민기 류의 저항가요라고도 한다. 그 노래가 가슴에 와 닿았다. 리듬이 마음에 들었다. 그때 언제 소설을 쓰게 되면 이 노래가 주는 느낌 같은 소설을 써보려고 했다. 쓴 장편 중에서 행복한 결말은 처음이 아닌가 한다. 중·단편을 통해서도 그렇다. 결말 부분 때문에 시간이 많이 걸렸다. 그 결말을 통해 나 자신이 타인과의 관계 소통을 생각했다. 긍정적인 쪽으로 내가 변해가고 있는가 생각해보았다. 이렇게도 해보고 저렇게도 해보고 하다가 이렇게 했다. 소설가는 무언가를 제시하는 사람은 아니다. 인간의 심리를 추적하고, 인간이란 무엇인가를 보여주는 것이다. 내 소설이 무엇인가를 제시하고, 무엇인가를 이끌어가고 한다는 것은 생각하지 않는다. 후기에 썼듯이 현대인의 단절과 침윤성, 소통이 안 되는 부분에 접근해가고 싶었다.

부재하는 슬픔

곽동준 : 신 선생은 단정적인 것은 싫어하는 것 같다. 이것은 작가의 체질이라 본다. 작가의 이번 작품은 기존의 소설형식과 많이 다르다. 목적지를 향해 나아가는 소설이 아니라, 현상이나 문제 속의 자잘한 것들을 이야기하는 식이다. 남성 작가들의 작품을 접하다보니 읽기가 좀 힘들었다. 아무래도 문화적으로 문학적으로 남성 독자는 남성 문화에 경도되어 있나보다. 이 작품을 읽는 데 열흘이 걸렸다. 열흘 동안 조금씩 읽다보니까 전체적인 맥의 흐름을 느끼지 못해 작가를 만나기 직전에 다시 읽었다. 그러니까 느낌이 잡혔다. 이것은 작가의 말을 단정적으로 하지 않는 데도 연유가 있지 않나 싶다.

작가의 다른 작품도, 이번 작품도 비의적이고 신비적이다. 문체가 대단히 섬세하고 감정적이다. 문체를 깊이 따라가지 않으면 이야기가 보이지 않는다. 혹자는 신경숙의 문학을 형용사의 문학이라 한다. 그런데 형용사의 근처에 '슬프다'라는 표현이 지배하고 있다. 그러나 슬픔이 직접 드러나지 않고 그것들이 그리움이나 외로움으로 대체되고 있다. 그리움은 나와 대상 사이의 거리이고, 나와 대상 사이

에 부재하는 단절감이다. 그리움이 정적인 상태라면 슬픔은 동적 상태이고 조금 더 역동적이라고 본다.

이번 작품에서도 주인공이 '나'와 관계를 맺고 있는 타자라든지, 세계에 대해 느끼는 슬픔을 형상화하고 있는 사건이 많다. 슬프다는 표현이 굉장히 많았다. 줄을 그어보았다. 주로 작품 전반부에 많다. 그것은 상실감이 아닐까 싶다. 슬픔에 관한 형용사는 점차 결말에 이르러 갈수록 사라져가고 있다. 나는 이렇게 생각한다. 작가에게 작품은 작가의 체험이 육화되어 문학으로 형상화된다. 작가의 깊은 내면에 슬픔이란 어디에서 오는가! 또 그것이 어떻게 문학적으로 형상화될 수 있었는지, 작가가 가지고 있는 슬픔을 듣고 싶다.

신경숙 : 그렇게 슬픔이란 말을 많이 썼나! 나는 느낄 수 없었다. 개인적으로 나는 문학, 소설이란 것은 이 세상에서 해결되지 않는 일에 시선을 갖는 일이라 생각한다. 해결되지 않는 일을 말하면서 명랑할 수는 없지 않을까. 실제로 일이 잘 풀리고 유머러스하고 즐거운 부분에 대해서는 내가 할 일이 별로 없지 않을까. 슬픔이란 말을 연민이라 말해본다면, 그것은 딱히 눈물이나 한숨과 연결된 슬픔이라기

보다는 아름다움이다. 『풍금 있던 자리』에도 아름다운 것을 보면 슬퍼진다는 표현이 있다. 생각해보면 아름다운 것은 소멸한다. 꽃을 들여다보고 있으면 아름답지만 지금 보고 있는 꽃이 아름다운 순간이 지나면 어느 과정으로 갈 것인가, 그것을 생각해보면 슬픔이 느껴진다. 빛나고 아름다운 순간이 영원히 지속되지 않는다는 것과 연결된다. 그런 것을 포용한 것이 슬픔이다. 처음 말했듯이 해결이 잘 안 되고 안 풀리는 일들, 그리고 세상 사람들에게 시선을 주는 일이 내가 할 일이라 생각한다.

기쁜 슬픔

곽동준 : 사람에게 기쁨보다는 슬픔이 더 영원하고 지속적이다. 그런 의미로 받아들이겠다. 이 작품은 15개의 장으로 되어 있다. 프롤로그가 있고 에필로그가 있다. 프롤로그는 슬픈 예감, 에필로그는 사랑했던 사람들이 살고 있는 곳이 에필로그다. 이 소설을 읽다보면, 내용이 상당히 복잡하다. 여성 특유의 섬세함이 드러난다. 사건은 간단한테 구조가 굉장히 복잡하다고 할까. 간략하게 꼭 집어서 내용을 파악할 수는 없을까. 사건으로 본다면 전화에서 시작해서

사진 가지고 놀다가 편지로 끝났다. 전화는 서론이고 사진은 사건을 전개시키는 본론이고 편지로 작품을 끝맺고 있다. 전화로 미란이의 슬픈 예감이 시작된다. 전화를 통해 살아온 날들에 대한 주인공의 상실감이 전달되어진다. 전화를 통해서 '나'와 관계 맺고 있는 주변 여러 사람들이 나타난다. 작품의 초입을 열어주는 미란이의 자살 소동, 남편을 잃은 여자에게서 걸려오는 집요한 전화 등으로 연결되어진다. 사진은 편지와 전화의 중간에 놓여서 현재를 과거로 연결시켜주는 고리 역할을 하고 있다. 사진은 잃어버린 시간 되찾기로 작용하고 여러 가지 형태로 발견된다. 이를테면, 목탁 사진 보면서 슬픈 예감을 느끼는 '나'의 옛 애인의 직업이 사진기자고, 교통사고로 부재하는 진서 가족들의 사진이 등장한다. 십오 년 전 드나들던 노을 다방의 디제이는 뒤에 사진관을 연다. 이렇게 사진은 폭넓게 작품 속에 자리 잡고 있다. 편지는 나와 여러 인물들과의 관계 복원에 동원되고 있다. 그렇게 본다면 이 작품의 서사구조가 전통적이다. 작품을 열어주고 전개하고 닫아주는 전통 구조에 토대를 두고 있다. 거기다 해피앤딩 처리까지 함으로써 다른 작품에서 시도하지 않은 구조를 갖고 있다. 일상을 살고 있는 사람들이 현실 속에서 실제로 작품에서처럼

모든 관계를 복원할 수 있는가. 인물들을 그대로 내버려둘 수 없는가. 여기서 작가의 강력한 메시지가 느껴진다. 혹시 세상과 타인을 보는 작가의 감성이 그대로 나타나고 있는 것은 아닌가.

음화와 칼라 사이

신경숙 : 소설은 작가가 그 속으로 들어가는 것이다. 작가가 쓴 소설에 대해 이러고저러고 말할 필요는 없다고 본다. 독자가 취하고 싶은 것은 취하고 버릴 것은 버리면 된다. 사람마다 다르게 느끼기 때문에 구구절절 설명할 필요는 없다. 소설을 따라가면서 독자가 작품에서 어떤 인상 어떤 이미지를 받는 거다. 이 작품도 어느 정도 문학 텍스트에 접근해 따라가고 있다. 이 소설에는 여러 가지 얘기들이 있다. 가족 문제, 친구 문제, 애인 문제, 잊어버리고 싶은 과거에 대해 이야기하고 있다. 여성 소설에 대한 얘기를 하는데, 그 이야기를 언제까지 들어야 하나, 다른 일반 독자도 아니고 평론하는 선생님들이 여성 소설이어서 그 섬세한 촉수를 따라가기 힘들다는 얘길 10년째 계속하고 있다. 그런 얘기 들을 때마다 매우 언짢다. 이 소설 주인공은 자

기가 잃어버린 기억 때문에 일상생활을 생생하게 느낄 수
없다. 인간이라면 훼손된 과거를 잊어버리고 싶다. 훼손된
관계가 복원되지 않고 있을 때 잃어버리고 싶지만 잊혀지
지 않고 아프다. 그 때문에 주인공은 오랫동안 사귄 애인
으로부터 결혼하자는 얘기를 들었을 때 선뜻 결혼에 응할
수 없다. 사랑하는 것만큼 결혼을 가로막는 무엇이 살아가
는 과정에 있다. 그 과정 안에 친구에 대한 우정이 문제가
되고, 그것이 결혼에 부담을 준다. 그리고 아버지, 즉 가족
문제가 있다. 많은 생각을 한 건데, 요즘에 와서 가족이 해
체되어 있다. 그렇다고 옛날처럼 해체되지 않은 상태가 될
수는 없다. 어떤 상태의 가족간의 유대감을 유지할 수 있나
생각해본다. 슬픔 예감을 느끼는 여자 '나' 김하진은 그런
현실에 직면해 있다. 이 여자가 죽음이라든지 하는 것을 예
감하는 것도 이상하다. 하지만 그것은 그 여자의 비밀이다.
그 비밀은 유지되어야 한다. 사람을 배신하는 순간, 그리
고 배신의 주인공인 아이가 세상에 버려지는 순간, 잃어버
린 기억을 찾아냈을 때 그 후에 자기를 잃어버린다는 것이
다. 잃어버린 것으로부터 기억들을 찾아가서 그 사람들이
어떻게 살고 있나 확인하고, 자기 상처의 심연까지 내려가
보고, 그것과 화해하고 돌아와서 일상에 복귀했을 때, 예전

의 '나', 유리벽 안에 살고 있는 듯한 불분명한 '나'가 아닌 새로운 '나'를 확인하는 것을 내 식으로 이야기한다. 사람이 단순히 헤어지고 찢어지고 하는 수많은 문제들이 있다. 미란의 경우만 해도 많은 문제를 안고 있다. 그 남자와 결혼하기로 했다고 해서 결혼 이후가 해피엔딩이 될 수 있을까. 상처를 안고 있는 사람은 누구하고 이야기하고 싶지만 이야기를 못한다. 전부를 이야기할 수는 없다. 가장 친한 사람에게는 말할 수 없는 이야기가 있다. 내가 지니고 있는 슬픔을 내색하면 옆에서 너무 괴로워하기 때문이다. 그 말할 대상을 찾는 것이다. 이 소설은 사람들 사이의 소통의 문제를 말하고 있다. 코드를 따라가면서 읽어보면 전체를 알 수 있다. 그 코드를 찾아가지 않고 읽기가 힘들다고 한다. 내 어머니처럼 소설을 전혀 안 읽는 사람이 지겹다고 하면 이해할 수 있겠지만 그렇게 말하면 너무 곤란하고 난감하다. 언제나 여성작가의 소설이기 때문에 따라오기 힘들다고 말하는 것은 변해야 한다. 나만 그런 게 아니다. 그렇게 말하면 안 된다. 평론가는 더듬거릴 수 밖에 없을 때 그 더듬거리는 문제를 따라가고, 그게 안 되면 이런 문제를 쓸 수밖에 없는 까닭을 읽어내야 한다. 전통적인 구조니 하면 곤란하다. 삶의 과정, 삶의 변두리적인 인간

의 근원적인 공감을 재현하는 것이 소설이라고 생각한다.

곽동준 : 이 소설은 현상하기 전의 음화 같다. 그리고 서서히 칼라사진으로 바뀌는 듯한 소설이다. 작가의 소설은 스토리 위주가 아니다. 구조가 단순하다. 그래서 그 서사 구조가 전통적이다 하는 것을 문제 삼고 있는 것은 아닌가 생각한다. 작가가 화를 낼만하다. 하지만 작가가 더 많은 얘길 하니까 즐겁지 않은가. 어쨌든 등장인물이 안고 있는 문제는 굉장히 심각하다. 사랑하는 사람을 배신하거나 잃는 등의 심각한 문제를 풀어가는 방식이 스토리에 치중하지 않고 이미지나 문제로 표현하고 있기 때문에 읽기에 힘들다는 것이다. 이미지를 결합해서 몽타주를 만들어야 하기 때문이다 …… 물론 남성 문학 여성 문학이 따로 있는 것은 아니다. 요즘 여자가 뭐 했다 하면 여자들이 굉장히 기분 나빠한다. 남성도 남성대로의 콤플렉스가 있고, 여성도 콤플렉스가 있다. 그렇게 따지고 들어가면 근본적으로 오이디푸스까지 거슬러 올라가야 한다. 이런 비생산적인 논쟁은 그만두자. 다시 소설 이야기로 돌아가서, 신경숙 소설은 그 이야기가 평범하다. 평범함 속에서 진지하게 이야기하고 있다. 진정성을 갖고 있다. 그 진정성이 문학성과 연

결되고 있다. 탈이데올로기 시대에 작가가 문학적으로 나아가는 과정에서 자신의 세계관에 관련된 문제다. 하일지의 『경마장 가는 길』이 그렇듯이 작가는 평범하고 간단한 것을 역동적으로 이야기하고 있다. 중국 갔다 와서 미란의 자살 소동과 '나'와 얽힌 이야기, 사진을 보고 과거를 찾는다는 간단한 스토린데 읽어보면 굴곡이 심하다. 그만큼 숨어 있는 코드를 찾아내야 한다. 잃어버린 시간 찾기에 관한 이야기는 20세기 초 프랑스 작가 프루스트에서부터 시작되고 있다. 제목이 『잃어버린 시간을 찾아서』다. 한 권이 1000페이지 분량이고 모두 7권이다. 프루스트가 출판사에 원고를 가져갔더니 그 때 편집인이던 앙드레 지드가 그 원고를 보고 출간을 거절했다는 유명한 일화가 있다. 평범한 것을 진지하게 이야기하는 소설은 전후戰後에도 나왔다. 『기차는 일곱 시에 떠나네』도 프루스트 작품과 연결시킬 수 있다. 잃어버린 시간을 되찾는 것은 정체성을 회복하는 것이라 볼 수 있다. 혹자는 신경숙 소설의 잃어버린 시간 찾기가 정체성의 회복이라는 점에 거부감을 갖고 있다. 잃어버린 시간을 찾아서 자아의 정체성을 회복한다고 믿는다면 이 부분을 설명해 달라.

신경숙 : 나는 그렇게 생각한다. 정체성 회복이야말로 문학의 근원을 향해 나아가는 길이 아닌가 싶다. 잃어버린 시간 속에서 자기를 복원하고 되돌아보는 과정에서 다시 자신은 새롭게 구축된다고 본다. 이 소설을 정체성 회복으로만 단정하고 싶지 않다.

정체성의 복원

곽동준 : 정체성에 대한 문제는 어려운 문제다. 쉽게는 정체성을 찾는다고 보면 쉬운데 그 과정이란 것은 대단히 많은 우여곡절이 있을 것이다. 그런 우여곡절들을 배경으로 설정하기 때문에 신경숙 소설에서 사건들은 배경이 있고, 느낌이나 이미지들을 설명하고 있다. 이런 식의 질문은 '기존 소설의 특징이 무엇인가'라고 묻는 방법과 같다. 혹자는 '신경숙의 소설은 이미지의 소설이다'라고 말하기도 한다. 이 작품의 전반부는 상당히 긴장감이 있다. 명상적인 흐름이라 시나리오에 가깝다는 생각을 해보았다. 이 작품이 영화화되었다면 좋겠다든지 영화적인 기법을 소설쓰기에 활용한다든지 하는 것은 없는가. 『깊은 슬픔』은 영화화되었다.

신경숙 : 『풍금이 있던 자리』도 그렇고 『외딴 방』도 그렇고 금방 영상화될 거라 생각하나보더라. 그러나 시나리오 작업에 들어가 보면 내 작품들이 어렵다고 하더라. 『깊은 슬픔』도 감독이 어렵다고 했다. 연극도 만든다고 해서 가보면 생각만큼 잘 안 되나 보더라. 실제로 내 작품을 영화나 연극으로 만들기는 힘들다. 영화를 만들 생각은 별로 없고, 아마 못 만드는 것이 아닌가 싶다. 내면적인 상황을 영상이나 연극으로 만들기가 상당히 어렵다. 영화를 의식하려면 작품을 쓸 때 의도적으로 만들어야만 할 것이다.

트렁크 속의 이야기

곽동준 : 사건 내부에 기호들이 많았다. 추리성, 혹은 추리기법도 있었다. 그 때문에 제법 이야기가 재미있게 다가왔다. 추리성이라고 할 수 있는 첫 번째 단서는 중국에서 돌아와 여행용 트렁크를 열지 않는 데서 발견된다. 트렁크를 열지 않는 것처럼 사건이 풀리지 않는다. 그리고 서서히 시간이 전개되면서 사건이 다 풀리고 나서 주인공이 트렁크를 열어 짐을 정리한다. 트렁크를 열지 않고 있을 때는 긴장이 되다가 나중에 문제가 풀리고 트렁크가 열리니깐 초반에

제시했던 게 나중에 풀리는구나 여겼다. 추리 소설가는 서사적인 전략을 가지고 있다고 한다. 추리기법을 동원한 점에 대해 이야기해 달라. 그리고 예감이라는 말이 많이 나오고, 예감에 대해 많은 이야기를 하고 있다. 트렁크를 열지 않고 나중에 문제가 해결되면서 여는 것도 일종의 예감인가. 그런 서사적인 전략과, 혹시 작가도 작품 주인공처럼 예감 같은 게 있는가. 예감이 적중하고 있다.

신경숙 : 예감 같은 것은 잘 모르겠다. 트렁크 문제를 말하자면, 처음 이 소설을 쓸 때 중국 여행을 하게 됐다. 게을러서 트렁크를 못 풀고 나중에 열게 됐다. 트렁크도 그렇고 이 소설은 어떤 이야기 속에 작은 이야기들이 자꾸 들어가서 마지막으로 가장 조그만 이야기로 끝나는 것이다. 그것을 추리기법으로 받아들이고 있다. 어떤 이야기가 전체적인 것에서 작은 이야기로 자꾸 세밀하게 파고드는 팽팽한 긴장성을 염두에 두었다. 긴장성을 주려면 어느만큼 등장인물에게 톤을 만들어주고 행동을 주고, 때가 되면 내용도 주고 해야 한다. 장편에서는 그렇다. 서사적인 전략이란 특별한 것이 없다. 늘 생각한다. 그리고 다 쓰고 나면 한계를 확인하는 느낌이다. 인물에게 주어진 행동이나 생각에 대

해 늘 다른 생각을 해본다. 그러면 또다른 설명이 나온다. 다른 생각을 줄 수는 없었을까. 다른 행동을 줄 수는 없었을까. 원고를 넘기고도 책이 나올 때까지 또 다른 생각이 나고 또 다른 생각이 난다.

나의 행복, 그대의 행복

곽동준 : 이야기 속의 이야기, 액자구조라는 말이다. 작가가 전에 만났을 때보다 많은 얘기를 해주어서 작가와 작품을 이해하는 데 많은 도움이 되었다. 우리는 단절된 상실감을 그냥 지나치는 데 작가는 그것을 다시 되돌아보고 상실된 것을 채워 넣고 있다. 그것이 자기 자신을 지키려는 보루가 아닌가 생각한다. 우리는 지나쳐버리는 삶의 무게를 작가는 끌어올리려 하고 있다. 자신의 내면 깊이 매몰돼 있던 자아를 찾아보는 성취성도 보인다. 잠들어 있던 무의식에 대한 한계도 있지 않나 생각한다. 작가의 이야기를 들으니 작품을 쓰면서 정말 진지하게 살고 있으며, 삶을 진지하게 다루고 있다는 느낌을 받았다. 이에 대해 자신의 변신을 느끼는가.

신경숙 : 예전에는 주로 나를 향한 소설을 썼었는데 이제는

다른 사람들과 많이 닿아 있는 작품을 쓸 수 있다는 게 변했다면 변한 점이랄 수 있다. 그리고 나이를 먹어서 그런지, 행복한 이야기를 쓰고 싶다. 모든 사람은 행복할 권리가 있고, 또 모두 행복해야만 한다는 것이 40을 바라보고 있는 시점에서 내린 결론이다. 누구에게나 자기 인생을 재구성하는 시기가 주어지기 마련인데 그때 자신의 가장 아픈 부분을 다시 들여다보고 심연 저 밑에 있는 것들을 끄집어내어 정리하고 뒤돌아보고 나면 반드시 행복할 수 있다는 뭐 그런 것이다.

누구나 자신만의 특별한 능력을 한 가지씩은 가지고 있는 것 같다. 요리를 잘하는 사람, 뜨개질을 잘하는 사람, 또 사교성이 좋은 사람, 회사 일을 잘 처리하는 사람 등등 자신의 능력을 개발하는 것은 중요하다. 나 또한 그런 것이다. 나는 글쓰기 외에는 생각해본 일이 없고, 또 쓰다보니까 손에 익숙해지는 거다. 가끔은 힘이 들 때도 있지만, 그래도 기쁨이 더 크니까 글을 쓸 수 있다. 책속의 인물들이 처음에는 윤곽조차 희미하다가 점점 형태를 갖추고 마침내 생명력을 확보했을 때 느끼는 희열은 작가만이 안다. 작가가 한 인물을 완전하게 새롭게 탄생시킬 수 있다는 것은 엄청난 매력이다.

슬픔이라는 감정은 무척 고귀한 것이다. 슬픔을 느낄 수 있다는 것은 아름다움을 느낄 수 있다는 것이다. 우리가 너무나 아름다운 것을 보았을 때, 화창한 봄날 막 움트는 새싹을 보았을 때 느끼는 감정 같은 것들, 너무나 경이롭고 아름다워서 차마 슬프기까지 한 그 느낌, 감정, 이루 말로 다 표현할 수 없는 것이다. 슬픔을 느낀다는 것이 바로 살아 있다는 것이다.

이렇게 살다 보니 약간은 페미니즘적인 생각을 갖고 있지 않을 수 없다. 그것도 순전히 사이비다. 한국 여성 대부분이 그렇다. 여동생 남편이 부엌에 앉아 마늘을 까주는 모습을 보면 한없이 사랑스럽고 다정해보인다고 칭찬하면서도 남동생의 그런 모습을 보면 분명히 '저런 팔불출' 한다. 그것이 바로 우리나라 여성들의 가장 큰 문제점이자 모순이다. 여성이 먼저 변해야 할 때다.

앞으로 어머니에 대한 소설을 써보고 싶다. 우리 딸들에게 어머니란 존재는 풀리지 않는 신비의 존재 아닌가. 그리고 지금 머릿속에 정리 안 되는 소재들을 열심히 주워 모아야겠다.

곽동준

부산대학교 불어불문학과를 졸업하고 프랑스로 유학하여 리모주Limoges대학에서 〈알베르 카뮈의 『적지와 왕국』에 나타난 공간의 서사〉로 프랑스문학 석사학위를, 그르노블Grenoble III 대학에서 바로크 시인 〈생 타망(1594~1661) 작품에서 묘사의 시학〉으로 프랑스문학 박사 학위를 받았다. 현재, 부산대학교 불어불문학과에서 프랑스어와 문학을 가르치고 있으며, 바로크 시와 문화를 연구하고 있다. 프랑스어를 우리말로 옮긴 책들과 지은 책들의 목록은 다음과 같다. 이외에도 프랑스 시와 바로크 연구에 대한 여러 편의 논문들이 있다.

옮긴 책
제라드 듀로조이, 『세계현대미술사전』(아르테, 번역 총감독, 1994)
마르그리트 뒤라스, 『간통』(원제 : 여름밤 10시 30분)(상원, 1994)
앙드레 빌레, 『피카소 기억들과 비밀정원』(신동문화, 1996)
모리스 르베, 『프랑스 고전주의 소설의 이해』(신아사, 1996)
자크 오몽, 『영화감독들의 영화이론』(동문선, 2005)
니콜라 부알로, 『부알로의 시학』(동문선, 2005)
제라드 듀로조이, 『세계현대미술사전』(지평, 개정판, 2008)
뱅상 아미엘, 『몽타주의 미학』(동문선, 공역, 2009)
미셸 옹프레, 『바로크의 자유사상가들』(인간사랑, 2011)
자크 랑시에르, 『사람들의 고향으로 가는 짧은 여행』(인간사랑, 2014)
생 타망, 『구원받은 모세』(한국문화사, 2014)
앙리에트 르빌랭, 『바로크란 무엇인가』(한국문화사, 2015)

지은책
『텍스트 미시 독서론』(도서출판 전망, 1998)
『지역시대의 지역논단』(세종출판사, 2001)
『세계의 도시를 가다, 베를린과 파리』(부산대학교 출판부, 공저, 2017)
『미술, 어떻게 읽을까』(도서출판 지혜, 2018)

이메일 goagdj@hanmail.net